如何用
你的眼睛

[美]詹姆斯·埃尔金斯 著

丁 宁 译

彩图新知

出版缘起

近几十年来,各领域的新发现、新探索和新成果层出不穷,并以前所未有的深度和广度影响着人类的社会生活。介绍新知识,启发新思考,一直是三联书店的传统,也是三联店名的题中应有之义。

自 1986 年恢复独立建制起,我们便以"新知文库"的名义,出版过一批译介西方现代人文社科知识的图书,十余年间出版近百种,在当时的文化热潮中产生了较大影响。2006 年起,我们接续这一传统,推出了新版"新知文库",译介内容更进一步涵盖了医学、生物、天文、物理、军事、艺术等众多领域,崭新的面貌受到了广大读者的欢迎,十余年间又已出版近百种。

这版"新知文库"既非传统的社科理论集萃,也不同于后起的科学类丛书,它更注重新知识、冷知识与跨学科的融合,更注重趣味性、可读性与视野的前瞻性。当然,我们也希望读者能通过知识的演进领悟其理性精神,通过问题的索解学习其治学门径。

今天我们筹划推出其子丛书"彩图新知",内容拟秉承过去一贯的选材标准,但以图文并茂的形式奉献给读者。在理性探索之外,更突显美育功能,希望读者能在视觉盛宴中获取新知,开阔视野,启迪思维,激发好奇心和想象力。

"彩图新知"丛书将陆续刊行,诚望专家与读者继续支持。

生活·讀書·新知 三联书店

2017 年 9 月

目录

前　言 .. 4

人工造物类

1　如何看邮票 .. 10
2　如何看涵洞 .. 19
3　如何看油画 .. 27
4　如何看路面 .. 36
5　如何看X光片 .. 41
6　如何看古希腊B类线形文字 .. 54
7　如何看中文和日文中的书写符号 .. 60
8　如何看埃及象形文字 .. 68
9　如何看埃及甲虫形雕饰物 .. 74
10　如何看工程图纸 .. 79
11　如何看猜字的画谜 .. 85
12　如何看曼荼罗 .. 89
13　如何看透视图 .. 96
14　如何看炼金术符号 .. 104
15　如何看特效 .. 111
16　如何看元素周期表 .. 122
17　如何看地图 .. 130

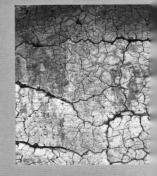

CONTENTS

自然造物类

18　如何看肩膀 .. **136**
19　如何看脸容 .. **149**
20　如何看指纹 .. **158**
21　如何看青草 .. **168**
22　如何看树枝 .. **175**
23　如何看沙子 .. **181**
24　如何看蛾翼 .. **187**
25　如何看晕轮 .. **195**
26　如何看日落 .. **200**
27　如何看色彩 .. **206**
28　如何看夜空 .. **217**
29　如何看幻影 .. **223**
30　如何看晶体 .. **230**
31　如何看自己眼睛内部 .. **238**
32　如何看一无所有 .. **245**

跋　我们如何看扇贝？ .. **250**
译后记 .. **254**

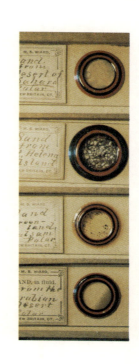

前　言

　　眼睛对我们实在是太好了。它们为我们展示了那么多，以至于我们无以接纳所有的东西，因而，我们排除了世上的大部分东西，同时尽可能敏锐而又有效率地看事物。

　　要是我们停下来花时间看得更细心点就会怎样呢？到时，世界就会像鲜花一般绽放，出现我们从未觉察到的丰富色彩和形态。

　　有些东西在没有大量特殊的信息时是不可能真正看明白的。我不奢望我能看懂照片中的国家航空和航天局指挥中心里的监视器或者我的医生办公室里的陌生器具。我不会不懂装懂地对自己的电子表的内部作猜测，也弄不清楚离我住处仅几个街区远的电力中继站里的那些样子吓人的设备是干什么用的。虽然有书本可以帮助你理解这些东西，但是，本书不属于这类书。本书不会告诉你如何修理冰箱或读解条形码。它也不是博物馆的导览手册——你不会学到理解美术的途径的。而且，你也不会因为注视云彩而学会预测气候，学会在房子里安装电线，或者知道怎样在雪中追踪动物。

　　总之，这不是一本参考工具书。它是一本让人学会怎样看任何东西的书，让人学会更协调、比平常更耐心地使用自己的眼睛。它是一本关于为了看而停下来花时间的书，讲述不断地看，直到世界的诸种细节慢慢地展示其自身为止。我特别喜欢在注视某种东西时突然理悟了的奇妙感觉——事物是有结构的，它对我说话了。以前不过是地平线上的一抹微光，如今却成了一种特别的幻境，而且，它让我了解了我行进其中的空气的形状。

以前蝴蝶翅膀上的一个毫无意义的图案，如今变成了一种语码，告诉我在别的蝴蝶眼里这只蝴蝶是什么模样。甚至一张邮票也会突然开始讲述其时代与地点以及设计者的诸种想法。

我竭力避开对那些早已受到广泛欣赏的事物的描述（有人确实写过邮票，但是，他们只是列举邮票的价值）。有一章是谈油画的，可是讲的是画作表面的裂缝，而不是画的本身。有一章是谈桥梁的，可是并未提及那些著名的桥梁。相反，却提到涵洞，一种极为普通而又位置低下的桥梁，以至于根本就不像是桥梁。涵洞是任何建在道路底下的水道，它可能只是埋在地下的管道而已。可是，涵洞中可看的东西可谓多矣：它们会告诉你假如有过洪水的话，土地是否受了冲蚀，而且也会让你知道，此地的人口正怎样影响景观。

涵洞是最平常不过的，就可能成为最被忽视的东西。许多人知道分辨榆树、枫树或橡树，但是在冬季时就鲜有人能分辨了。所以，我用了一章的篇幅来谈树枝。指纹总是和我们在一起的，而且它们是描写谋杀的神秘小说中的一种惯用手段，可是又有多少人知道如何加以辨认呢（有关指纹这一章将根据联邦调查局的官方手册告诉你具体的方法）？脸容在人们最熟悉的事物之列，但是在你注视它，知道其皱褶的名称，看到其皮层之下的东西，明白它会怎样随着时间而老化等之后，它就会显得很不一般了。肌肉发达的肩膀可能是悦目的，在你明白肌肉是怎样以一种复杂而又迅捷的模式收紧和牵引以协同地工作之后，那就更有意思了。

肩膀、脸容、树枝、沙子和青草等——它们均是生活中司空见惯的东西。我们每天看到它们，又忽略了它们。在写作关于青草这一章时，我突然想到，倘若我不是为了写此书，我很可能会对青草一辈子都视而不见。我曾坐过草地，除过草，漫不经心地将其捡起来；如果邻居草地上的草长得太高时，我也会匆匆一瞥。但是，在我坐下来写青草这一章之前，我没有真正注意过它。我猜测，这是由于自己觉得将来某个时候（如退休有了空闲）总是可以做到的缘故。可是，略作冷静的测算，我就对它浮想联翩了。一个生活在发达国家的人的通常寿命大约为 30000 天。青草在那些日子里大概有 10000 天是茂盛的，当然，我可以在其中的一天里坐下来，认识这些青草。可是，令人惊讶的是，生命的流失是何其迅速。我已经四十出外了，这意味着我已经度过了那些可以容我观看青草的 10000 天中的一半多的日子。如果我幸运的话，那么我还剩下约 30 个夏天。每

一个夏天约有 60 天的好天气，而我真正能出去和有空闲的日子或许就 20 天左右。那加起来就是 600 多个观看青草的机会。这些机会很容易流失掉的。

［数学家克利福特·皮克欧佛（Clifford Pickover）有一种聪明而又令人压抑的提醒自己余生尚有几何的办法。他的算法是，依照其年龄和寿命的期望，他尚有 10000 天的时间活着；然后，他就画了一个每个面都有 100 个格子的方块图，共有 10000 格。这个格子图挂在他的书桌上。每天早上他进入办公室，就在一个格子中打个叉。我觉得自己是不能接受皮克欧佛式的日历的，但是，他提醒自己时间在飞逝，恰恰是对的。］

本书中的许多章节是关于像青草那样的随处可见的普通之物。但是，在视觉世界里，这些并非一切的一切，因为尚有非同寻常或难得一见的精彩事物。要见识古地中海的一种称为"B 类线形文字"的例子，你或许得到伦敦或雅典去看。我写到了这种文字，就是要表明，即使是在小小的、"乏味的"考古物品中，我们有多少东西可以看啊！要看一看炼金术的符号或是文艺复兴时期猜字的画谜（它们是另外两章的主题），你得去大的图书馆。重要的是要了解，诸如此类的事物是需要阐释的，因为它们有着比你在博物馆所见的一般图像更为丰富的意义，而且通常颇为美丽。

B 类线形文字、文艺复兴时期猜字的画谜和炼金术的符号等都是本书中最为稀罕的东西。其他的一切只要稍做努力就能看到。要看涵洞，你需要做的就是在经过集水沟时停下车，走出来，顺着坡到河床。要看指纹，你只需要有点油墨（譬如取自邮戳印台），然后用复印机放大印记，这样就可以研究了。如果你想看一看沙子，那么有一个好的放大镜是有用的，但是并非绝对需要。许多博物馆里都有象形文字以及埃及的甲虫形雕饰物，而在杂志和电影中，都能随处找到中国和日本的书法。X 光片、透视图、工程图纸和地图等（均是另外四章的主题）都属于现代生活的一部分。虽然冰光圈——本书最后部分的一个话题——不是常见的，可是自从我第一次知道了它之后，我每个冬天都能看到若干次。许多东西有赖于你弄清楚在什么时候、什么地方去看这类东西。一种叫作 22°太阳晕轮的光环尤其壮观，会占据天空的很大一片（见图 25-1）；你或许会想，如果它出现在城市的上空，那就会引起轰动。可是，我上一次在巴尔的摩的天空中见到此晕轮时，却完全无人注意。它就像一个以太阳作为中心的巨眼逼近整个城市——然而没有一个人看到它。人们不期盼看到任何东西，那

就不会去寻找了。22°太阳晕轮是如此之大，以至于即使有人偶尔抬头望天空——它只是令人炫目的白光——他所看到的也只是头上悬浮的巨大而又完美的光圈的一小部分而已。

那么，这一切放在一起是什么呢？把日落和指纹或者涵洞和中文书写符号联系起来的共同线索是什么呢？它们都令人安宁。每一种事物都仅仅因为其存在于世这一事实而具有完全占据我的注意力的力量。我认为，注视是一种纯粹的愉悦——它使我超乎自我，并且只是思考我正在观看的东西。同时，它也是在这些事物中有所发现的一种快乐。弄明白视觉的世界不仅仅只是电视、电影和艺术博物馆而已，这是一件好事。知道你在悠闲时（当你独处，且无任何令你分心的东西的时候）可以看到一个到处都是迷人的东西的世界，这更是一件美事。总之，看是一种无言的活动。它并非讲述、倾听或触摸。它最好是在独处时进行，这时世界上只有你和你所注意的事物了。

此书中我最爱的章节谈论的是日落和夜空。这是一个鲜为人知的事实，即如果天空中没有云彩的话，那么日落的色彩也就另有特定的序列。我发现了这一点后，度过了几个迷人的傍晚：我坐在外面，手里拿着笔记本，观察着将要呈现的橘色、紫色和红色等，注意到了各种各样的日落现象，例如日落后出现的约 20 分钟的"紫光"，以及在东方升起的"地球的影子"。接着，日落过后，夜晚开始，人们可以看到另一些光：星光自然是在其中的，但是，还有一些来自空气本身的稀薄得可爱的光（称为"气辉"），以及来自行星周围的灰尘的光（称为"黄道圈光"）。这些均为人们需要了解的宝贵对象，因为倘若你了解了这些光，世界就显得不同了。

我希望此书能启迪每一位读者，停下来思考一下那些绝对是平淡无奇的事物、那些显然是那么地毫无意义以至于似乎从来不值得想一想的事物。一旦你开始看懂了它们，那么世界——那个可能显得如此枯燥、如此缺乏兴味的世界——就将在你的眼前汇聚起来，变得意味深长了。

詹姆斯·埃尔金斯
2000 年春于芝加哥

人工造物类

THINGS
MADE BY
MAN

1 | 如何看邮票
how to look at A Postage Stamp

这是第一枚邮票的图样，即"一便士黑邮票"，上面是年轻的维多利亚女王。图示用来帮助说明该邮票的两个几乎一模一样的版本之间的差异；它标出了在原图样的什么地方雕刻师为了强调和突出女王的容貌而做了重刻。在用了十五年之后，线条有所磨损，它们得加深。后来版本的一便士黑邮票较诸早先的版本显得有点粗糙，而且女王到了最后有了一种如图1-1中的那种专注的目光。此后，设计者改变了颜色，女王则显得脸颊鼓鼓的，表情也有些呆滞（图1-2左上方）。

邮票上只标出"邮资"（POSTAGE）和"一便士。"（ONE PENNY.）（句号是一种强调）。1840年，英国是唯一一个印制了邮票的国家，所以就没有必要添加"大不列颠"的字样。①尽管法国曾一度与英国竞争，将"法兰西共和国"（République Française）的国名压缩为小小的"RF"，但是，即使在今天，英国的邮票也是唯一不标出国别的一种邮票。在邮票设计中，空间是非常珍贵的。省去"大不列颠"，就在一英寸见方的地方匀出了一小块，使艺术家有更多的空间描绘女王的脸。

邮票是小小的宇宙，它将庞大的艺术和政治的世界压缩到半英寸见方的地方。虽然艺术被压缩了，但是，也获得了一种令人惊讶的深度，而政治的内容则都是老生常谈。有了细致入微的设计，邮票就支撑起小小的天地。有些是用极为精细的版画印刷机印制的，围绕着一便士黑邮票的轻盈

1-1

小 A·B·克里克，世界上第一枚邮票（一便士黑邮票）原印模图样；设计者罗兰德·希尔爵士，侧面像刻制者弗雷德里克·希斯，背景刻制者珀金斯、培根和康帕尼先生。

① 1840年5月1日，一便士黑邮票在英国发行，这是第一枚商业性的带胶邮票。——译者注

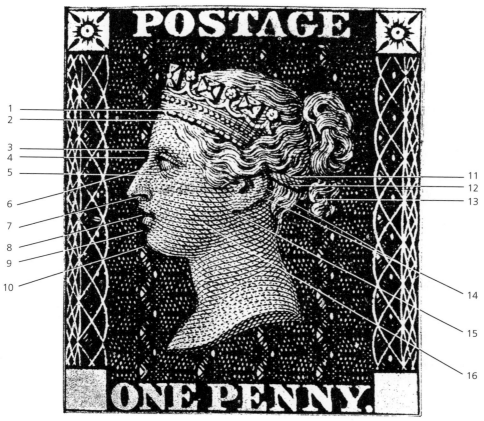

印模 2

1. 在王冠的两排珠宝组成的镶带上的每粒宝石边上加深阴影,使其显出钻石的形态。
2. 王冠镶带下的阴影很深。
3. 有八条粗线与上眼皮的曲线形成直角。
4. 鼻子与前额的接合处为凹面,使鼻梁隆起,样态迥异。
5. 下眼皮用线条加强阴影。
6. 眼球上的阴影非常突出。
7. 鼻孔较大,有明显的拱形,较深的阴影。
8. 嘴几乎是闭合的,显出挺长的上嘴唇。
9. 下巴上方明显凹进,使下面的部分颇为丰满。
10. 下巴底部差不多边沿处加了一条线,顺着曲线一直上升到上面提及的凹进处。
11. 耳朵后面的束发带颇明显。
12. 束发带的下面是一粗黑的线条。飞白消失了。
13. 下垂秀发中倒数第二个卷是明显地围绕中心的。
14. 耳朵外沿的阴影较淡,也不太明显。
15. 表现耳叶的线条到最低点突然中止。
16. 脸颊的阴影尤深,同时有点粗糙的味道。

克里克先生作,最初发表于1897年圣诞节,《集邮者双周刊》。

的格子以及背景上的细条纹都是用特殊设计的机器印制的。后来，中间的部分被抹去了，艺术家弗雷德里克·希斯（Frederic Heath）刻制了女王的侧面像。许多线条太过精细，裸眼是无法看清的。不过，它们设计成这样，所以我们也差不多是看见了的，而且由此邮票有了一种迷人的柔和感，仿佛自身就有大气层，像是在小的钟形玻璃容器里放了植物一样。希斯估计是有放大仪器的，这样他所看到的邮票就像是一块大的钥匙孔板。如今，有希斯那样的技巧的人几乎已不复存在，因为活儿可以在电脑上任意放大地做。一便士黑邮票恰恰就如其所呈现的那样：小尺寸的精致艺术品。今天的邮票都只是经过电子还原处理的普通图片而已。

"POSTAGE"一词和"ONE PENNY."以及两组精细的边围绕着女王的侧面像组成了一个完整的边框。边框的上端与两个马耳他的十字相连，而下端则与两个空白的方块连在一起。在一便士黑邮票实际的样品以及后来的版本里，每一个方块里是不同的字母；注意图 1-2 中邮票上的"G"和"J"。它们均为"查证记号"，用来防止假冒者，而且每一版邮票都有不同的字母组合。我能想象，当代的伪造者对此会哈哈大笑——如今的伪造者几乎不会被金属线、防伪的图样和微型的书写体所吓退的。若要伪造这样的邮票，他们所要做的就是在方块中填上字母。

这组邮票看上去像是装了框架的绘画。这是邮票最早也是最为主要的样式，不过它又从未起到多大的作用。一便士黑邮票（以及图 1-2 中的红色版）并不真的像是一幅画或装了框架的徽章，即便像，其大小也会使其显得古怪。在随后的二十年里，其他的设计者努力创造一些适合于邮票的设计。一便士黑邮票之后的第四枚是一张四便士的玫瑰红色邮票，设计者为儒贝尔·德·拉·福尔丹（Joubert de la Forté）；图 1-2 右上角是对他的设计的一种改编。福尔丹保留了维多利亚的侧面像，但是将边框压缩成了一系列类似希腊神殿上的几何线。较诸一便士黑邮票，它显得弱多了——更加不像是一幅简洁的画和画框。"查证记号"在边框上显得太大：它们更像是新古典主义平面图上坚实的柱子。维多利亚的脸被置于圆盘之中，而圆盘与边框的两边重叠在一起。这样做是为了让邮票看上去更像是一枚钱币，不过这种想法却事与愿违，最后像是一个又大又沉的奖章压在一个

1-2

19 世纪英国邮票。一便士玫瑰红色邮票，1864 年；四便士浅棕色邮票，1880—1881 年；六便士灰色邮票，1873—1880 年；两便士淡紫色邮票，1883—1884 年。

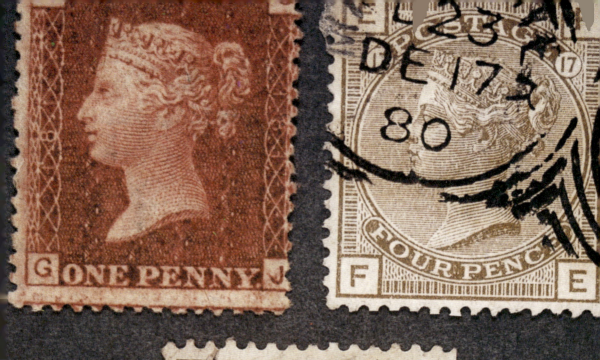

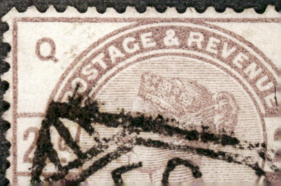

画框的上面。福尔丹的设计从来都不可能真正构筑为三维的结构；它是将两种不同的东西似是而非地组合在一起：一个古老的奖章和一个装了画框的画。

不久，出现了一系列的面值不等而设计也不一样的邮票，可以让人很快地辨认清楚。三便士的邮票有三个相交的拱，六便士的有六个（如图1-2中间所示），九便士则有九个。但是，这样的符号体系很快就变成了一个问题。一先令的邮票是椭圆形的——并非一目了然的图形选择——二先令的是曼荼罗形，类似猫眼的椭圆形。其他的系列甚至设计成形状更加精致的符号，但是它们从未发行过——这是有道理的，因为它们更会引起混乱。

接着，设计者尝试了另一种策略，而且将他们的邮票建立在建筑而非油画、钱币或者数字符号的基础上了。对此有过专门研究的集邮家塞西尔·吉本斯（Cecil Gibbons）将这种新的建筑趣味的邮票斥为"恶劣"。图样被分割为块状，仿佛邮票是用切割很粗糙的大理石构成的。有些看上去做得太快了点，所以块与块之间不相吻合。在图1-2中的下方就印了两张这样的邮票。左下角的是由小的团块组成的，互相之间并不很对应——中间的空当有些阴影。右下角的那张令人想起镶有大理石的圆窗。

在石头建筑系列之后，设计者转向了纹章学和盾徽。设计者用了一些小型的盾，并用皇家纹饰加以区分。维多利亚的头部开始变成了一个放在传统盾徽上的头盔模样。

由此出发，我们就容易理解邮票设计的历史了。每一个新的样式就是一种新的隐喻：最先是油画，然后是钱币、数字符号、石头建筑、纹章饰……乔治五世（1910—1936年在位）是一个集邮家，他那个时代的邮票引入了水平的"纪念"模式，使得邮票更有表现的余地。1929年，英国颁发了第一枚没有边框线的邮票，或者说，是让白纸边成了边线。如今，什么样的邮票都有。有三角形的邮票、浮雕效果的邮票甚至3D的邮票；但是，基本的设计问题依然没有解决。一个潜在的问题是，我们依然将邮票看作是一种似乎不得不以其他事物（绘画、石工制品）为样本的东西，而不是将其当作独善其身的小东西。

1-3
柯钦—甫旦元红色邮票，斯科特邮票志号第1号。

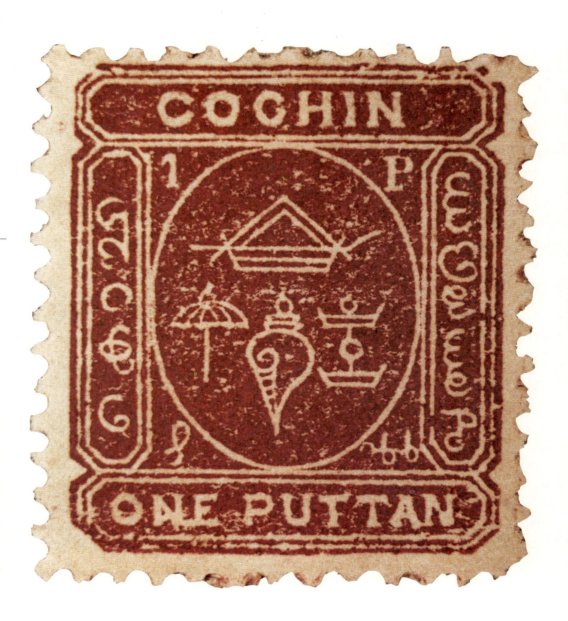

我们几乎不可能找到那种并非重复最先的一便士黑邮票那样的邮票了。19世纪时，一个个国家都纷纷地印制酷似英格兰邮票的邮票，或者有的国家借用了英国的设计。意大利、德国、法国和美国一开始都是将英国设计者已经探索过的主题加以变通。甚或现在的邮票设计都已中心化了，世界上的许多小国家是由纽约市的一些公司来印制邮票的。匈牙利的艺术家则受着英国设计的影响；一些19世纪印度的王国（例如柯钦、阿尔瓦尔、本迪、恰勒瓦尔和特拉凡哥尔）的邮票就常常是由英国邮政总局设计的，它们均与早期的英国邮票一样有着古典的边线（图1-3）。维多利亚像被形形色色异国情调的东西所替代。这枚柯钦王国的邮票中有因陀罗饰和仪仗伞；尼泊尔邮票则有尼泊尔的符号——王冠和交叉的军刀；蒙古的邮票有索尤姆波（soyombi）①，一种盾徽。为了寻找那些名副其实地超越了欧洲影响范围的邮票，我们有必要看一看那些贫困和与世隔绝的国家，它们实质上不可能受到欧洲的印刷和设计的影响。例如，有些在印度波尔（Bhor）国被公认的邮票不过是着了色而已（图1-4）。

人们忽略邮票，原因在于它们的政治性是被简化了的，而画面也不值得看。它们往往是简单的，而且是从别的艺术那儿借用了想法。偶尔，某张邮票有可能说出一些新意，或者是以一种新的方式进行表述的，但是，在绝大多数时候，邮票复述的是一个国家的爱国主义或艺术感受的最低公分母。20世纪中叶以来，整个世界的大潮流是趋向那些无恶意的或者喜剧性的母题：花卉、动物、电影明星等司空见惯的东西。年复一年，邮票变得越来越无关痛痒、甜腻而又孩子气，仿佛是在弥补其在最初的一个世纪中的具有进攻性的、冲动的民族主义。

偶尔，邮票可能在政治和艺术方面显得绕有意味。由刚刚获得独立的爱尔兰自由邦（1922—1949）所发行的邮票就是一个例子。爱尔兰赢得独立不久，因而对自身的态度是郑重其事的。严肃的、中世纪的符号——三叶草、爱尔兰竖琴、乌尔斯特的红手②——都以沉郁的绿色和棕色加以表现。在标题上很少用英语，而是标出爱尔兰语，或者爱尔兰语与拉丁语并用。20世纪50年代，爱尔兰解除了贸易限制，其邮票就开始像现代邮票那样变得轻松起来了。

1-4

波尔半安纳元洋红色邮票，1879年，斯科特邮票志号第1号。

①索尤姆波（soyombi），一种对代表火、太阳、月亮、地球、水和阴阳符号的抽象几何形体的柱式排列。可以参见蒙古国旗。——译者注

②关于"乌尔斯特的红手"（"Red Hand" of Ulster）的故事说法不一。有的说，传说中的侵略者坐着船靠近海岸。他们的首领许诺说，谁先将手触到眼前的土地，谁就拥有这片土地。于是，有一个人就砍下自己的手，掷到岸上，从而成了土地的主人；有的则说，传说中的两个海盗头儿争着抢占乌尔斯特，谁先将手放到土地上，谁就是土地的拥有者。当他们靠近海岸时，其中一个海盗头儿意识到自己赢不了了，于是，他就砍了自己的一只手，扔向岸上，声称这块土地属于他和他的人。——译者注

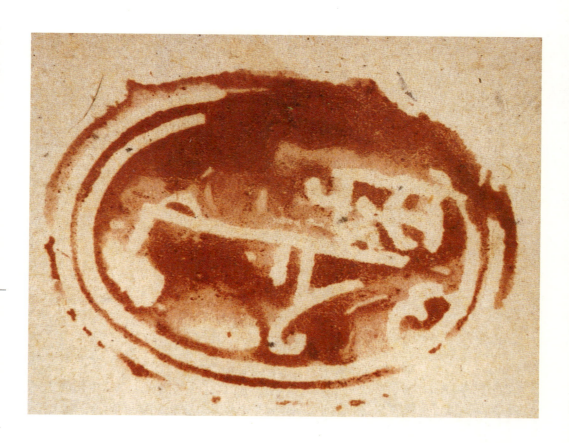

在我们趋向于不较真时,我们几乎不再记得邮票是可以传达出饶有意味的意思的,而在渴望现代效率的同时,我们也忘记了邮票有可能是一个小小的世界,其中的细节几乎是看不清楚的。早期的美国邮票印制得特别精致(图1-5中最下面一排)。几乎是要用显微镜来看的线条创造出了一种奇妙的闪烁效果;细小的"支票花纹"涡卷形装饰精细得如此放大后也难以看清。右上角的邮票中的线条是那么细微,以至于完全看不清了。如此制作,即使是对角只有1/4英寸的风景也会显得宏大,充满了光、距离和空气。将其与中间的那些新近为了纪念老邮票而印制的邮票比较一下吧。新邮票是粗糙而又乏味的。显然,没有人会细细地去看这些邮票。天空布满一长串横线,像是一排排迁徙的大雁,而且画面四周镶了一圈假的珍珠。

我并不是说所有的邮票设计都会像那些老邮票一样无比精细——不过,

1-5

19世纪美国邮票和现代复制品。美国 12 美分深色邮票，1861—1862 年；美国 24 美分红百合邮票，1861—1862 年；3 美分深蓝色邮票，1869 年；以及 1869 年未发行的一版邮票的现代复制品。

至少老一代的设计者知道，没有理由让所有的事物都弄得一目了然。被某种微小的景象一步一步地吸引住，然后为其深度和精微而赞叹，那是一种奇妙的感受。19 世纪的邮票可以显出这一类魅力。如今，我们所拥有的只是五颜六色的纸片而已，几乎没有什么是吸引眼睛的。

2 | 如何看涵洞
how to look at A Culvert

涵洞是道路下面水流过去的地方。它可能简单得像是一根埋在地下引导水流的管子，或者可能是大得像二层楼房的通道。

随着人们慢慢地在整个地球上铺设道路，涵洞变得越来越司空见惯了。林地和草地都吸收雨水，从而培育了土地。城市建筑、住房、停车场、街道和人行道都不储存雨水，因而都市和郊区与农村不一样，是会流失更多的雨水的。在城市里，将近百分之百的雨水必须从排水沟、暴雨下水道和河流中流走；因而，在人口稠密的地区，会有更多和更大的涵洞。容易造成洪灾的地区也需要大涵洞，以避免在大暴雨的袭击下重修道路。通常说来，每当道路遇上流水处时，就需要建涵洞。人工的道路系统和自然的河流系统在数以千计的地方相互交叉，其绝大多数是涵洞而非桥梁。

在公路上，你其实看不到涵洞，你开车经过涵洞上面，可能也没有意识。它们不像是桥，通常只是用小小的、只有一英尺高的水泥栏杆或者金属安全护栏加以标示，以免汽车越出翻落。在高速公路上，你会看到两边都有集水沟，而且筑堤引向河流。要想真正看到涵洞，你就得停车，走向通往河流的斜坡。

如果你生活在城市的中心，那就根本见不到什么涵洞了，因为流水都被弄到了地下。有些城市的河流是完全看不到的；巴尔的摩就是这样的一个城市，透视巴尔的摩就会发现街道下面是一条流淌的大河。芝加哥有一

个"深沟"——一个巨大无比的深达 300 英尺的管道——用以吸收过量的雨水。

大多数人可能从孩提时代就有涵洞的记忆：假如你去蹚水，最终就会到流水横过道路的地方；然后，如果你冒险一下的话，就会顺着河床进入黑乎乎的涵洞，并最后从另一头走出去。它们并不神秘。但是，另一些涵洞又长又曲里拐弯的。我记得自己走过一个特长的涵洞：我在漆黑的洞里走了几分钟的时间，聆听流水的回音和头上开过的汽车声，直到我出现在另一边截然不同的景色中。

在都市里探索河流可能是一种令人冷静的体验。几年以前，我沿着巴尔的摩市中心的河流步行。河水流向一个树林的小水沟的深处，在一排房屋后消失不见了。河床边有一条很多人踩过的泥泞小道，四周尽是垃圾，可以看得出举行过营火和喝酒晚会的痕迹。路上有一处还散落着从色情杂志上撕下来的纸。河水经过四个涵洞：两个是既黑又冷的小涵洞，两个则是里面满是涂鸦和废弃啤酒瓶的大涵洞。与上面的街道相比，是截然不同的感受，前者显得更加有序和祥和。

倘若你从来没有看过涵洞，或许下一回在公路上经过时可以走下来瞧一瞧。郊区和高速公路都是看涵洞的好地方，而一些最大的涵洞则建在农村。西南部地区就有巨大的涵洞，那里干涸的河床可能眨眼之间就会蓄满突如其来的山洪；东南部地区也有大涵洞，那里猝不及防的大雷雨发生的概率高于国内的其他地区。图 2-1 所示是得克萨斯州塔伦特（Tarrant）县的一个旧涵洞；拍照时，河流几乎要干涸了，但是涵洞的高度却反映了夏季暴雨来临时可能发生的情境。当河流遇到洪水时（尽管数年才有一次洪水），涵洞得排水，所以涵洞的口通常比河流的水位要高出许多。涵洞内壁会有不同水位的洪水痕迹，因而，人们可以大致估计出春天下雨期间以及发生特大洪水时溢流的水位。

建造涵洞的诀窍在于尽可能不妨碍河水的自然流向与流速。如果流水不是笔直流入涵洞，那么就有必要建造一种大弧度的"翼墙"以将水导入涵洞。水流速度的任何变化都会改变河床的——要是水流加快，那么河床就会受损；要是水流变慢，河床又会有淤泥。如果涵洞向下倾斜得太快，

2-1

得克萨斯州塔伦特县的一个涵洞，1939 年。

流水就会猛烈地涌出，并开始让向下流去的水旋转起来；如果涵洞过于平坦，那么，它又会淤积。如果该地区有相对干燥的季节，此时水流自然相对缓慢，这样，涵洞就可能需要一种倾斜面，以使流水畅通，而且涵洞本身可以保持干干净净。

有些流水会不断地侵蚀河床。如果河流周围的土地是泥土与植被的混合状，而河床又是石头的，那么它就一直会被侵蚀。相反，河流底下有淤积的泥层，它却有可能既淤积又带走淤泥。涵洞得和这些条件相吻合。在湍急的河流里，涵洞须有一种高大的"顶"——也就是说，在进水和出水的最高度之间有一种大的落差。在平缓的河流中，涵洞也要有足够宽畅的顶，这样淤泥就不会将涵洞本身堵塞住，否则遇到流速快的水流也会在出水口那边造成麻烦。

进水和出水口都要慎重设计。防止涵洞被垃圾堵住，是很重要的，在那些有大树或树丛的地方，树会被卷入河中的，所以，涵洞需要大的进水口以及圆润的拐角，以便让树顺利通过。大多数涵洞需要在顶上砌墙，两边砌翼墙，并且在河床里砌上坚固的支撑点，因为水位高的时候，流水会将涵洞周围的泥土冲走，危及涵洞本身，并最终损害路面。进水口墙面恰如其分的弧度，或者没有弧度，都会对流量造成高达50%的影响。仅仅让进水口有一种倾斜度，流水通过率就会提高7%至9%，而有弧度的翼墙则可提高12%。

在向下流的一面，工程师努力避免突然流溢的现象。如果径直将管线埋在公路下面，而且允许水从出水口涌流出来的话，那么就可能产生新的水沟。这种水沟会向上延伸，回到涵洞处，最终破坏公路本身。进水口和出水口是大相径庭的——就如你在走过涵洞或是穿过公路时所见的那样。

涵洞也可以采用长方形、圆形和椭圆形的开口，或者是这三种以外的形状。假如流水的横截面又深又窄，那么建造一个形状相似的涵洞会比造一个宽敞的涵洞更加省钱。在一些年代较久而又缺乏足够资金加以维护的路面上，涵洞可能是又宽又矮的，因为道路本身就不够高。相反，当路面远远高出河流时，涵洞就可能是圆形的，因为在上部有大的承重的条件

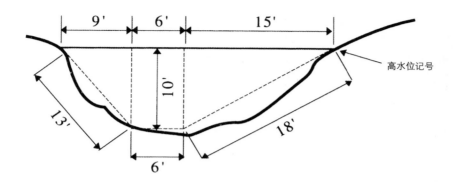

2-2

对一河床的横截面进行计算。

下,这种形状是最经济的。底部为直线的半月形在负重极大以至于必须将其均匀分布的情况则为最优。

所有这些都是精益求精地加以研究的。如果你有数学化的倾向,那么你可以用一些简单的公式对河流与涵洞做一些计算。在这里,我把这些东西留给喜欢计算的读者们;但是,仅仅看一下涵洞的两端是何其恰如其分地与水流相吻合,你就可以推断,涵洞的作用会有怎样理想的结果。

每一条河流都有一个横截面,它大致是可以目测的。如图 2-2 所示,最简单的办法就是将其分为三角形和长方形(数字都是大概的概念,因为我设定它们均为目测的结果)。工程师们将河流的横截面称为水路当量面积(equivalent waterway area)。在此例中,它是两个三角形和一个长方形的面积总和;这里,该横断面是 45+60+75=180 平方英尺。润周(wetted pefimeter)也不可轻视;它是横截面上河床的长度,即 13+6+18=37 英尺。水力半径(hydraulic radius)是水路当量面积除以润周,即 40 英尺多一点。河流的斜率正比于以英尺计算的深度,是深度除以这里讨论的宽度而得到的结果。我觉得不用卷尺估测斜率的最简单办法就是平举铅笔,这样,它仿佛就触到了河床的某一个点,然后再用同一支铅笔量垂直的落差(图 2-3)。如果铅笔为 6 英寸长,这里的落差为 $2\frac{1}{2}$ 英寸,所以斜率是 0.4。理想地说,涵洞的斜率与相邻近的河流的斜率保持一致。

有这些数字,你就可以用下面的公式计算每秒平方英尺的水流量了:

$$\text{水流量 } Q = CA\sqrt{rs}$$

其中的 A 为水路当量面积，r 为水力半径，s 为斜率，而 C 则是一个称为粗糙系数（coefficient of roughness）的常数。假如通道是纯泥土，C 就在 60—80 之间；假如是带石头的泥土，C 就在 45—60 之间；假如通道是粗糙的石头建成，C 就在 35—45 之间；如果建得很糟糕，C 就在 30—35 之间。

润周、水路当量面积和水力半径均可以在河流和沟渠中加以比较。由于水流量在涵洞和河流中是一样的，所以，较小的水路面积就意味着水流得比较快，而你也可以认识到，工程师是如何对事物进行平衡，以尽可能地降低对环境的影响的。

如果你看一下涵洞的内壁和沿岸的河床，通常就会辨认出河流中的洪水水位。假如是在旱季的后期，你还会看到标志正常水位的一些痕迹。计算不同水位的水流量可以反映出一年当中的水流是怎样变化的。涵洞总是根据人们所估计的洪水水位来设计的。涵洞的斜率决定了它所能掌控的水流量。像盒子一般四四方方的涵洞是效率最低的；圆角的翼墙有助于提高效率，而不同的横断面也是如此。水流亦有赖于"顶"——在进水口和出水口处设计不同的水深度——否则，当河水倒灌向进水的方向，就会最终涌向涵洞通过率最高的地方——不过，到那个时候，河流也已经在损害河堤了。

因为涵洞被完全忽略了，它就成了可爱的事物。虽然我们并不注意它，但是，它们意味深长；它们默默记录了文明给山水带来的诸种变化。图 2-4 中的涵洞位于我长大的地方附近，就成了一种灾难——它承受了太

2-3

用铅笔估算斜率。

2-4

纽约州汤普金斯县的一个涵洞，日期不详。

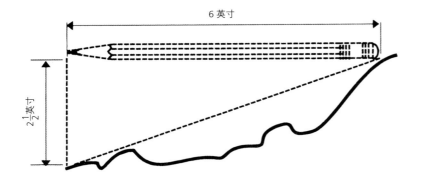

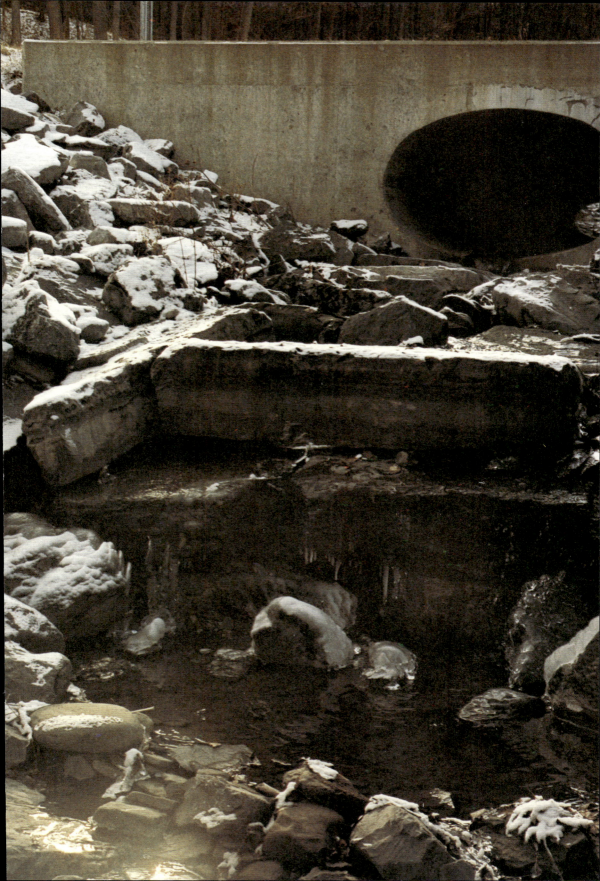

多的压差（因为过于陡峭），水就夺口而出并开始危及河岸。如今，它用一些大石板来支撑，而河岸也得用石头进行加固。虽然它已经稳定了，但依然是施工草率的一个证据——这在美国是司空见惯的。

涵洞是隐蔽的伤害；道路可能安然无恙，但涵洞却是对人对山水所做的事情的见证。看着涵洞，你可以发现，河流原先是怎样流淌的，山水在河流不得不隐藏在地下之前是怎样的形态。同时，涵洞也让人有机会尝试感受没有停机坪或人工修剪的草坪干扰之前的风景。得克萨斯州塔伦特县的涵洞有干旱的西南部地区日晒的特点，而在纽约州伊萨卡附近的一个涵洞则有冬季纽约州北部湿冷的意味。

3 如何看油画
how to look at An Oil Painting

这是你下次到艺术博物馆时可以试一试的。你去那些陈列着古代大师作品的展厅,但是,不要采取习以为常的方式看画。你弯下腰,这样就能看见上面闪烁的光,然后再抬头看画。你虽然看不明白绘画表达的内容,可是却会看清油画表层上的裂缝:大多数古代大师的绘画作品的画面上都留下了细微的格子状的裂缝。

裂缝可以说明许多东西,如作品是何时所画,作品的制作材料是什么,以及这些材料又是如何处理的。如果一幅画相当古老,那么就有可能掉下过几次,或者至少是被碰撞过的,而其未被善待的痕迹可以在画的裂缝中辨认出来。只要画一搬动,就存在着被船运的板条箱、其他画作的边角甚或某个人的肘部捅一下的可能性。在画布背面这样轻轻一碰就会在画布正面上造成一个小小的螺旋状的或微型靶心状的裂缝。如果画作的背面被什么东西刮擦了,那么画正面的裂缝宛如雷电闪击那样集中在刮擦的地方。

在博物馆的参观者中,很少会有人意识到有多少绘画曾严重受损并无从觉察地被修复过。颜料的微粒会从画面上掉下来,同时绘画也常常因为火烧、水淹、人为的破坏以及仅仅就是数百年的岁月磨难而受损。修复者尤其擅长于替补甚至是很大一块丢失的颜料,而博物馆通常又不公布画作曾有修复的事实。注视裂缝,你就能分辨出哪些是修复者替补上去的,因

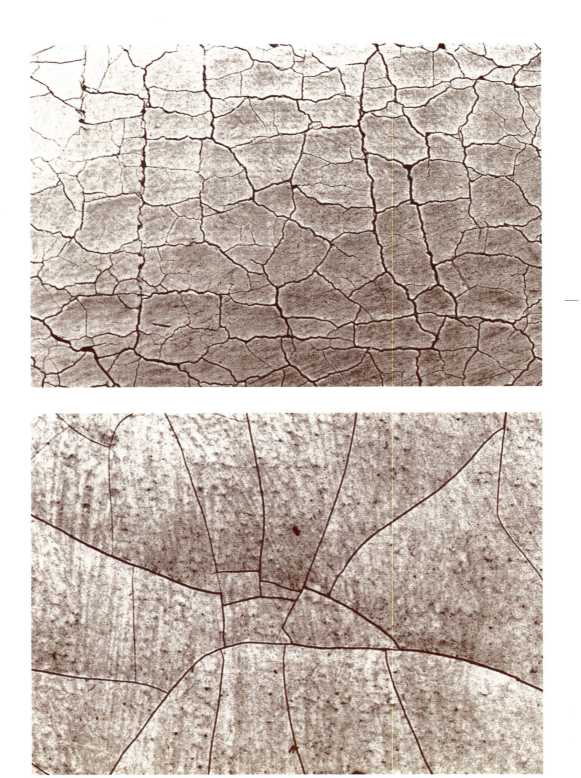

为新的色块上是不会有裂缝的。修复者可以模拟出绘画作品上的高低不平的表面，这样颜料就会显得或厚或薄，可是，他们通常又不去重现那些裂缝。造假者是将画放在烤箱中以仿造裂缝的，而且他们还用墨来蹭那些裂缝，使其显得古旧，可是他们是无法再造那些久经岁月而形成的真实的裂缝形状的。

最近，有一个名叫斯派克·巴克罗（Spike Bucklow）的修复者对裂缝的形状做了全面而又科学的研究，而且提出了一种按裂缝将绘画进行归类的系统。他用的是七个诊断性问题：

1. 裂缝是否有一种显著的方向？（在图 3-1 中，裂缝是有方向的，特别是左边的部分；但是，在图 3-2 中却是没有方向的。）
2. 裂缝是平直的还是锯齿状的？（图 3-1 显现的是锯齿状的裂缝，而图 3-2 则是平直的。）
3. 裂缝围成的独立色块是方形的还是其他的形状？（在图 3-1 中，它们显现为方形，尤其是左边。）
4. 独立色块是大的（如图 3-1）还是小的（如图 3-2）？
5. 是否所有的裂缝都同样密集，或者另外格子状的裂缝更密集或者更稀疏？（无论是图 3-1 还是图 3-2 都没有另外格子状的裂缝。）
6. 裂缝之间的接口是什么样的？它们是形成一种相互连接的格子状还是互相分离的？（图 3-1 和图 3-2 中的格子都是相连接的。）
7. 裂缝的格子状是有序的还是散乱的？（图 3-1 是有序的；图 3-2 却显得散乱。）

如果有一种像图 3-1 中那样有显著的方向，裂缝就与画布的编织相一致（通常是顺着纬线而不是经线）。如果画是画在木板上的，那么，裂缝就要么是顺着纹理，要么就与之形成直角。不是因为事故而形成的绘画上的裂缝大多数是由于画布的伸缩或是木板的缓慢曲张所致。

裂缝也能提供颜料结构的信息。在以往的几个世纪里，画家先是在画布或木板上封上一层底色，以便在上面敷彩作画。在房屋油漆中，这一层

3-1

某幅油画中的裂缝形状，既有锯齿状的裂缝也有平直的裂缝所组成的方形色块。

3-2

某幅油画中的裂缝形状，既有平直的裂缝也有弧形的裂缝所组成的曲线形色块。

叫作"底漆";艺术家则将其称作"底色"、"上色"或"涂底料"。由于木板或画布的支撑所造成的裂缝叫作"碎裂缝"。另一种叫作"干裂缝"的裂缝是由于画在底色上的颜料层在变得干燥而收缩和移位时所造成。干裂缝通常有密疏之别,而碎裂缝则总是宽度相等。干裂缝看上去像是泥裂缝:泥盘收缩时就相互扯离,露出空隙。碎裂缝则像是玻璃片上的裂缝,仿佛整幅画被一下子打碎了。倘若你寻找那种干裂缝的话,那么你就会发现在同一幅画里都有不同的变化,因为它们与颜料的稠性和油性相关联。画家总是在尝试引进新的媒质,而且许多画家从来就不知道如何控制住颜料层,所以你会发现不同色彩层的裂缝在不少地方是不一样的。你在寻找裂缝的格子状时,最好避开画面上的那些很厚、很薄或肌理粗糙的地方。最好是一片画得很匀的天空,因为它包含了许多可以说明表层之下的颜料的情况。

尽管裂缝并非一种固定不变的绘画分类法,但是也庶几就是了。巴克罗告诉我们,有若干个标准可以用来相当准确地辨认绘画。图 3-3 是一幅画在木板上的 14 世纪的意大利绘画。从 14 世纪到 15 世纪,在意大利所画的板上油画就如这幅画一样,也都常常显现出以下的特征:

3-3

14—15 世纪意大利板上油画中的典型裂缝形状。

3-4

15—16 世纪佛兰德斯板上油画中的典型裂缝形状。

- 裂缝都有显著的方向。
- 它们均与木纹形成直角。
- 它们形成小的和中等大小的独立色块。
- 裂缝通常是锯齿状的。
- 有时还有另一种较小的格子状的裂缝。

在这样的画面上,先是形成小的裂缝,接着其中的一些裂缝随着底下的木板不断地变形而变得大起来。注意,大的裂缝大多数情况下是水平状的,而小的裂缝则什么方向都有。这是它们反映出来的木板支撑画面时产生变形的一种迹象——小的裂缝记录的虽然是局部的张力,却伸展到了画面的各个部分,而大的裂缝则表明得更一目了然。大的裂缝分得很开,因为 14 世纪和 15 世纪的意大利画家使用了很厚的底料。这层厚的底料就为木

板变形的力量分布推波助澜，因而，当大的裂缝最终出现在画面上时，它们是分得很开的。小的裂缝呈现为锯齿状，这一事实表明，正是那些含有大晶体或颗粒的底料使得张力的方向变得散乱了。一层极为细腻的底料，其中的颗粒很小，就更有可能产生方向单一的裂缝。

图 3-4 是一幅 16 世纪的佛兰德斯的绘画，也是画在木板上的。与许多 15 世纪和 16 世纪的佛兰德斯的板上油画一样，它具有以下的特点：

- 裂缝有一种显著的方向。
- 它们与木纹相平行。
- 裂缝之间的独立色块是小的。
- 裂缝不是锯齿状的。
- 裂缝是平直的。
- 色块是方形的。
- 裂缝的密集程度是一样的。
- 它们往往非常有序。

3-5
17 世纪荷兰的布上油画中的典型裂缝形状。

3-6
18 世纪法国布上油画中的典型裂缝形状。

在这里，裂缝实际上是和画面下的橡木板的生长年轮相一致的。在更为古老的绘画中，每一块板都会有不同的变形，因而整个画面看上去像是一系列平行的大海的波浪线。注视这些裂缝，你可以感觉到底下的画板，即使木板几乎还是平整的也是如此。在此画例中，小的裂缝是平直的，相互之间形成直角，这是因为它们不像图 3-3 中那样有大的颗粒或晶体。

图 3-5 是一幅 17 世纪的荷兰绘画——这是维美尔和伦勃朗的时代。此画是画在画布上的，而且布纹直接显露在裂缝的方向上。裂缝又细又密，说明底色是稀薄的，因而画布中的张力就直接传递到表层，而不是像在图 3-3 中那样扩散到画面的更大区域。17 世纪荷兰绘画所透露的特征是：

- 裂缝有一种显著的方向。
- 它们具有强烈的方向感，通常与画的最长的边相正交。

- 它们组成中等大小的独立色块。
- 它们呈锯齿状。
- 它们形成方块。

如果画布不是细心地钉在画框边上的，那么，钉子与钉子之间的画布就显得紧绷绷的，而其余的地方却松垮了，仿佛是一张兽皮绷在木框上似的。你会屡屡地透过画面看到画布上的编织纹理，而且边上都有"U"的形状。如果底色比较厚，那么纹理就看不见了，但是裂缝的分布情况还是可以提供同样的信息。

最后一个例子（图 3-6）是一幅 18 世纪的法国绘画，也是画在画布上的。巴克罗列述了它的特点：

- 裂缝没有显著的方向。
- 它们形成大的独立色块。
- 裂缝不是锯齿状的。
- 它们显曲线形。
- 它们没有形成独立的方形色块。

这一时期的法国绘画用的是较厚的底色，它有效地"减轻了油彩层与底层之间的相互影响"——也就是说，裂缝可以与产生裂缝的张力保持一定的距离（图 3-2 也是一幅法国绘画）。如果底色是坚实的，那么新的裂缝就不会频繁地形成；相反，既有的裂缝就会变得更长。最后的裂缝形状表明的是整个画布上的"无所不在的"张力，而不是像图 3-5 中那样的布纹上局部的力。

巴克罗的工作是复杂的，但是你在博物馆里花一个下午努力不看画的本身，就可以用上这些简明的标准了。如果你只是注视画的表层，就能学到很多东西，看出很多东西，那是挺有意思的。我所总结的四种传统通常在博物馆中都有很好的展示，而且是相当一致的。如果你考察更多新异的画种，那么就将发现许多别的、与这里的一些标准不相符合的裂缝形状。

偶尔，裂缝的形状比绘画还要美。若干年前我对一幅出自皮特·蒙德里安之手的抽象绘画的视觉感受就是如此：画面本身不过是一些黑色与红色的线条而已，但是其裂缝的样子却有一种可爱而又完美的螺旋形。

到博物馆去只是看画面上的裂缝，看起来可能是违反常情的。但是，绘画是非常复杂的对象，因而其中可看的东西很多。甚至在我的美术史的专业领域里的人也觉得看不胜看，因而我们就忽略了那些最显而易见的东西：画框、尘土、上光油以及几乎每一幅画面上都有的裂缝。

4 如何看路面
how to look at Pavement

许多事会出在路上——不仅是因为常见的坑洞，还因为一系列奇异的瑕疵。水泥路面裂得形形色色，有些很像是绘画中的龟裂。另一些主要类型的路面被工程师们称为"热混合沥青"，甚至会出现更多棘手的裂缝。

图 4-1 中的路面严重磨损（工程师们不谈论"损坏的"路面而说是"磨损的"路面）。当路面开始如此严重开裂时，卡车就会将碎石带走，从而形成坑洞。这条路已经有过两个坑洞，是用热混合沥青填补的。不过，再次丢失碎石而形成更多的坑洞只是时间早晚而已。

画面前景中的整个裂缝图案被称为疲惫裂缝或鳄鱼裂缝。这是芝加哥闹市区的门罗街，道道裂缝可能是由于过度使用或糟糕的排水（水渗透在路面的表层）所造成的。或者，还有一个原因是，路面过薄，无以承受来往卡车的重量（毕竟，这是芝加哥，因而抄一两次近路是有可能的）。或者，是因为路面下的一层过弱造成的。如果是这样的话，那么似乎是底下的一层被压塌了，因为鳄鱼裂缝和那些直接通往路缘的更大裂缝（见图 4-1 的左下方）有关。或许整个路面的基础结构需要重修了。

沥青路面磨损后不仅仅只有坑洞和鳄鱼裂缝，这条路还遭罪于低温裂缝。冬天温度下降，沥青收缩而裂成一段段时，裂缝就张开了。有些裂缝在路面上分布得像是铁路枕木似的；这里，在图中左上角可以看得很清楚。车道中的纵向低温裂缝顺着道路分布着。这是五车道的路面，而每一

4-1

1998年，芝加哥门罗街开裂的路面。

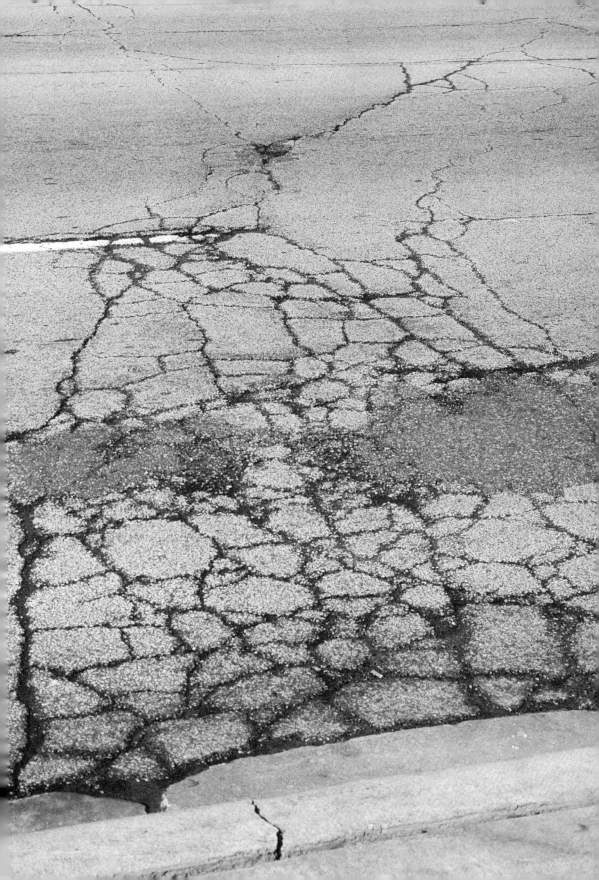

个车道之间都有低温裂缝,甚至在一两个车道的正中也有裂缝。块状裂缝是另一种低温裂缝;它把路面破成一个个长方形(颇像一些油画的裂缝)。这条路免于块状裂缝,原因很简单,就是交通太繁忙了。如果路面用得较少,那么沥青就不会被压实(或者,用工程师的话来说,就是"增加密

度"），它就会经历"触变性硬化"。热混合沥青的触变性密度的增强容易形成块状裂缝，不过，这里的路面是压得太实了。

当然，有些路面的毛病是技术性的。不过，许多毛病是吸引人的——例如，小汽车和卡车轮子形成的凹槽车辙（图 4-2）。生活在农村并在土路上走的人是熟悉车辙的。如果土路变得泥泞，车辙就很快会变得像货车轧过似的那么深，因而也只有那些重型机械才能在这条路上使用。在欧洲和美国还有一些残余的古道，它们其实是凹入地面的，因而是 5 或 10 英尺宽的深沟（在美国，部分俄勒冈州的小路就大致相仿）。对于那些普通的沥青路，工程师们在车辙开始积水时就考虑修复了。即使是 1/8 英寸宽的车辙中的积水也有可能使一辆小汽车的车轮打滑而失去控制。尽管图 4-1 中的芝加哥的道路也有车辙（在道路远处看得最清楚），但是，这种车辙或许是不用修复的。它在可控范围之内，因为道路是有坡度的，不会积水。

除了车辙，还有滑移，它有可能是因为路面的顶层在底下一层上的滑动而造成的（图 4-3）。滑移常见于十字路口，在那里车子的每次停顿和启动都会对路面形成冲力。公共汽车站更是容易造成滑移，因为公共汽车既沉重又走得慢，足以抓住路面并使其产生移动。我在巴黎见过足有 5 英尺长的路面上的滑移（就在老歌剧院的对面），将油漆的斑马线扭成了锯齿形。

4-2

车辙。

4-3

滑移。

如何看路面　**39**

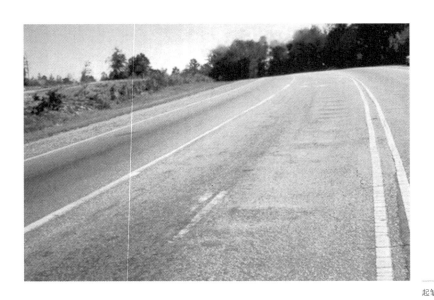

4-4

起皱。

起皱也是一种滑移,是滑移在路面上形成的波纹(图4-4)。芝加哥的道路微微有些滑移与起皱,正如你注视远处车道中的轻微起伏时可以看到的那样。

沥青路面总共有三种方式的磨损:开裂、变形(车辙、滑移和起皱)和纯粹的崩溃。有些道路的崩溃是由磨耗减量造成的——即来往车辆对路面的逐渐损害。芝加哥的道路反映出了磨耗减量,路面为之变得平滑。工程师们并不操心这一类磨损,倘若这种磨损是不规则的。假如这种磨损这里多一些,那里少一些,那么轮胎依然是可以获得附着摩擦力的。另外一些路面则是被剥离的——此时,底下一层和顶层的沥青不再连在一起了。我曾见过一条路完全被冬天的暴雨冲走——大风卷走一块块的路面,并将其抛在路边。第三种崩溃是瓦解。在道路一点点地被损耗掉时,它就裸露出更深、更大的块状,从而瓦解了(或更准确地说,分解了)。瓦解就如裂开一样,会导致坑洞的出现。

开裂、变形、瓦解、分解、滑移、车辙——我喜欢这些描述磨损路面的术语。我每天上班时惘然走过的芝加哥的那些平常得不能再平常的磨损路面充满了描绘人类灾难的隐喻。它变得年迈、裂开和变形,伤痕累累,又是滑移,又是车辙,最后差不多要被替换掉了。

5 如何看 X 光片
how to look at An X Ray

尽管出现了种种映照身体的新方式——CAT 扫描、核磁共振成像、X 线体层照相术、超声波成像——但是，传统的 X 光片依然属于最美的图像。道理是简单的：它们不是数字化的，因而比那些利用颇为"发达"的技术在电脑中以像素构成的图像具有高得多的辨析率。X 光片会有一种可爱、依稀而又朦胧的面貌，而且那种舒服的柔和感魔术般地使得身体中微妙的内脏比边缘生硬的长方形电脑屏幕显得更令人信服。

图 5-1 是一种称为 X 光干法照相的片子，特别地美。20 世纪 70 年代，这类片子非常流行，尤其是用于乳房 X 线照相，但是现在已经停止使用了，因为 X 射线的剂量高于可接受的标准。此图反映的是上臂至肘部的手臂，其中布满了血管。手臂两边透明的部分是脂肪和皮肤，下面则是更为密集的肌肉。右上方为主要的肩膀肌肉，即三角肌（在第 18 章里还有讨论）。骨骼曲形向上，与三角肌交会，为后者提高力量。在三角肌下面，肌肉就依稀地分开了，但显然是分为两层：较深的一层是在手臂背面，称为三头肌，而趋向表面的一层是在正面，称为二头肌。甚至连腋窝也显现得一清二楚。

现代电脑有各种办法立体地重构人体；它们为人体切片，然后通过电子手段组合起来，为身体提供了既有深度又有厚度的生动图像。X 光片则恰好相反：它们将身体平面化，成为二维的影子。学会看 X 光片需要毕生

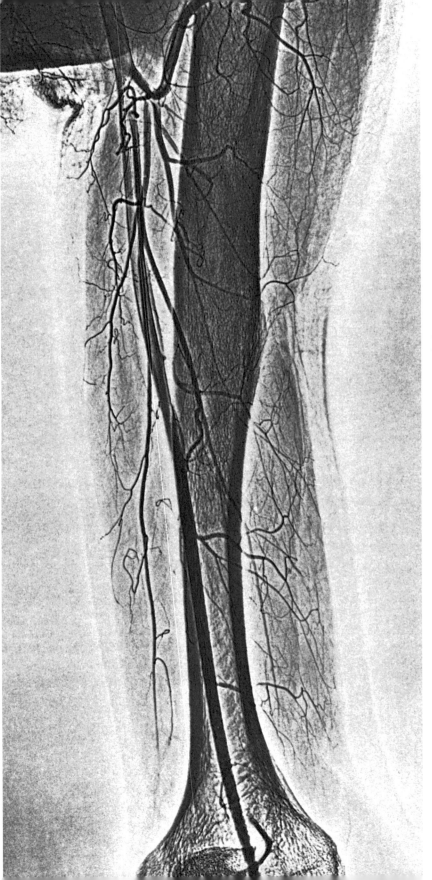

手臂的 X 光干法照相正片。

的努力——许多年的医学训练,许多年三维地思考二维胶片的实践。要弄懂一张 X 光片,你得在内心将人体重建为三维的对象;只有这样才有可能进而对患者的生理状况做出评价。这种仅仅从二维的图像中看到三维的能力正是本书的主题之一。当你在看工程图纸(第 10 章)和晶体图时,这种能力就另有一番面貌了。不过,并没有一种单一视觉技巧可以应对所有的个案,也没有办法知道,怎样在任何可能的科目中看到额外的这一维度——理由就在于,放射线学者并未看到第三维本身,而是看到处在其中的对象而已。放射线学者学习看的东西就是脾脏、胃、肝脏和横结肠等,就如工程师面对一种平面图能看到齿轮、凸轮、控制杆和螺钉,矿物学者拿着图可以看到晶面、平面和角度等一样。甚至是研究第四维的数学家也大多学习看看四维的立方体和环面而已,而不是去看四维的人。换句话说,视觉化并非如某些心理学家所认定的那样是一个学科。它是一种极为确定地有赖于被看事物的技巧。

通常,X 光片是用负片的,与你看家庭照片的负片一致无二。在这一章里,我用通常的方式复制 X 光片,但是主要的用图(图 5-3、图 5-4、图 5-6 和图 5-7)则印成了正片。放射学者是不用正片的,有些人说,用正片的话,他们就没法看了。确实,我们根本不会坐在暗室里看挂在看片器上的 X 光胶片——光线仅仅是来自于透光板本身,既非炫目的光,也不能分心。在这样的观看条件下,灰色和黑色都非常微妙,而白色则很亮。但是,没有什么内在的原因可以说明为什么正片就不能有同样的作用。我把问题交给读者,让他们决定这两种片子哪一种最好。

要看懂所谓普通的"胸透片",放射学者首先是数肋骨,并想象它们包裹着胸部(图 5-2)。身体背部连接椎骨的肋骨最为清晰。在前面的并非骨骼,而是在 X 光片中显得更为透明的软骨。它们和胸骨连在一起,后者由很多骨头组成,但是却很难看见,因为是与脊柱排列在一起。胸骨在图 5-3 中标为 A。因而,放射学者开始看片时,他会用锁骨做向导(标为 B)。锁骨和胸骨的上端连在一起,就在第一根肋骨连接处(标为 C)的上面。因而,第一根肋骨找到的地方就在和脊椎的连接处上。由此,我们可以自上而下地数肋骨,先是从背部的脊椎开始,然后绕到前面消融在软骨

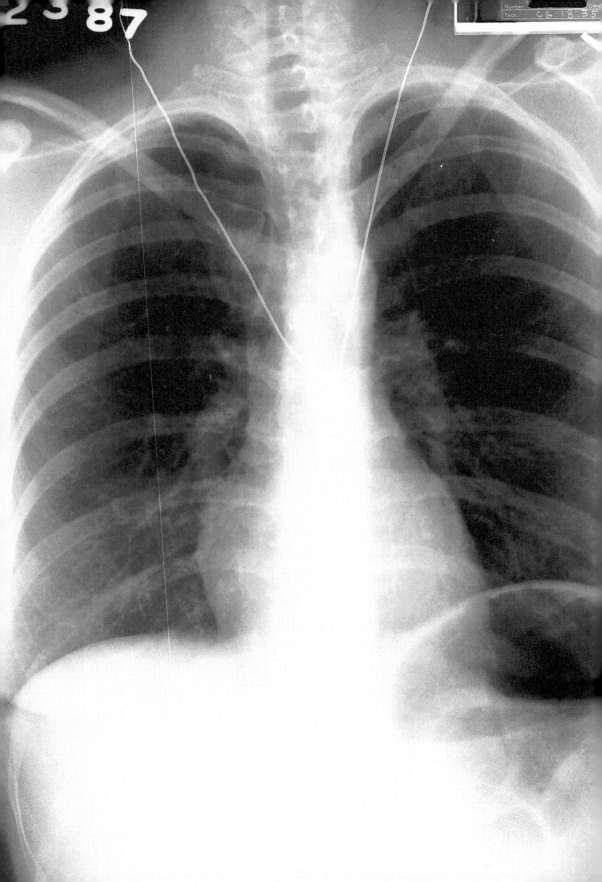

的地方。我头几次数，花了几分钟；但是，慢慢就显得容易了一些，而有经验的放射学者数肋骨则已是不假思索的了。

正是在肋骨变为软骨的地方有一些钙化，并略微延伸进入到了软骨。在女性身上，钙化通常是有一个点，而在男性身上，则有两个点或两个凸出部分。患者是位女性——从胸部就可以看出来——而且她有典型的带尖钙化现象。这在第九根和第十根肋骨依稀可辨（右下方标了箭头）。这种特定的性别差异是区分男女骨架的一种方式。

肩胛骨（标为 D）、肱骨（标为 E）和锁骨都聚合在肩膀上。此患者的一个手臂比另一个举得更高些，而后者也将另一边的肩胛抬起来了。肩胛的轮廓在这张胶片上显得特别清晰——你可以看到一边的肩胛放低到了第七根和第八根肋骨之间，而另一边的肩胛则高于第七根肋骨。

再注意一下，肋骨仿佛有一种银色的界线，尤其是在两边；这是因为骨头是四周最为密集，而中间则较为稀疏，就好像是对着光将一根稻草举起来：其两边的颜色会比中间显得更深。

由于 X 光片像是摄影负片，其较黑的地方就是 X 射线穿过图版之处。X 射线极易穿过空气，使肺部看起来像是肋骨间虚空的地方。X 射线穿过脂肪就不是那么容易了，你看胸部就明白了。在图的底部，沿着患者的右边（即我们的左边，因为她正面对着我们），可以分辨出肋骨上密集而又单薄的一层肌肉，上面则是一层比较厚但更为表层的脂肪，人们顺着脂肪往上可以一直到这边的腋窝。诸如肝、脾、肾、肠和胃等器官阻挡了较多的 X 射线，因而，腹部下方是乳状的、密集的。骨骼和肌肉是最能阻挡 X 射线的；注意心脏——居中并向患者左侧下垂的梨形团块——看起来几乎和肋骨一样密集。

心脏宛如一个注满水的气球。放射学学者加了九个轮廓线，每一个都对应于不同的部分。在此例中，可看到的只是左心房、左心室和右心房（图 5-4，F、G 和 H）。心脏上方发白的弧线是下行的大动脉，即把血液输往躯体下半部和腿的主要动脉（I）。也可以看到其他的动脉，譬如，肺动脉（J）和较小的不成对静脉（K），后者是在心脏后面往下流到右侧的脾。通常，心脏稍微偏向患者的左侧，但是这位女性却略微转向右侧了。这种

5-2

胸透片，1987 年。

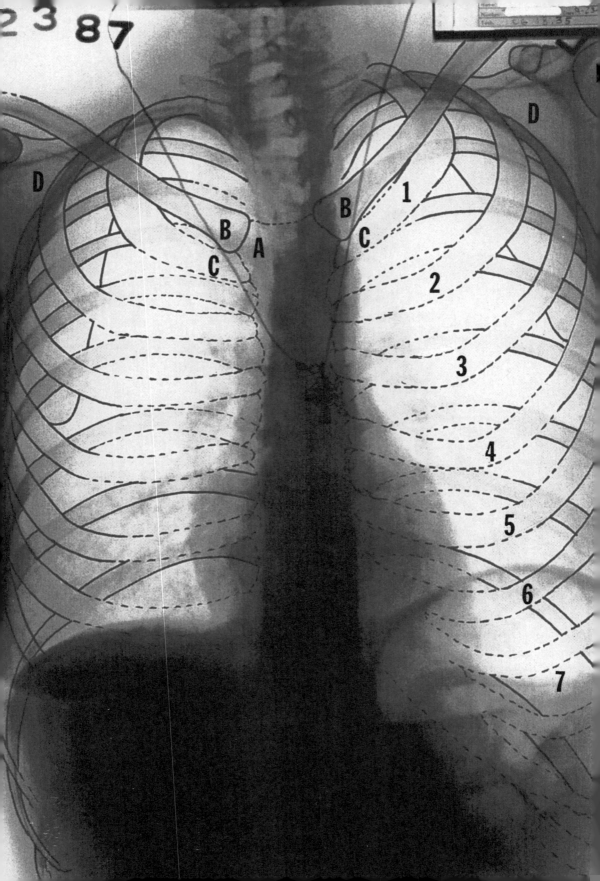

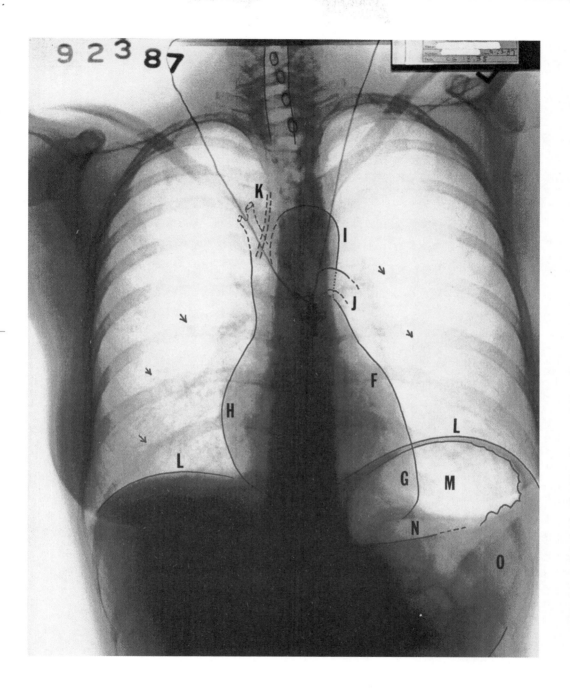

5-3

图 5-2 中的骨骼图。

5-4

图 5-2 中的软组织图。

转向在脾本身上是显而易见的，倘若你可以看出椎骨的刺状突起物（图 5-4 中画圈的部分）是偏离中心的话。刺状突起物是你可以在别人的脖子后看到和感觉到的东西，所以，由于这些突起物转向了患者的左侧，那么，对她来说就是右侧。

放射学学者观察的是肿大的心脏（心脏病的一种迹象）以及确实被推移到左侧或右侧的心脏（它可能是肺病或肿瘤的一种迹象）。通常，X 光片上心脏的宽度应该比肋骨组成的笼状结构两边的最大宽度的一半再稍微窄些。此为"心脏胸廓系数"，而且是作为一种纯经验的方法判断可能的疾病。这一女性的心脏胸廓系数小于 1/2。

占据这张胶片绝大部分空间的又大又黑的空穴就是肺部，之所以黑是因为其中充满了空气。它们沿着隐窝会合（azygoesophageal）——医学中尽是这些用语——隐窝就是交叉处下面、正中间的细白线。气管（trachea）中也都是空气，因而轮廓清晰；我在图 5-4 的上方加了轮廓线。正常的肺看上去绝大部分是黑而空的，不过，纤细的血管网络从心脏上方的大血管处分叉开去。偶尔，某一血管会迎面朝向胶片，看起来像是一个小点。在这一胶片里，这样的点有若干个（图 5-4 中用箭头标示）。有肺结核或其他疾病的患者的肺部会显示出或模糊或网状的斑点。放射学学者对肺部密度的细微提升有非常敏锐的观察；任何稀薄的掩饰物或斑纹都可能是疾病的早期征兆。这里的肺部是健康的，它充满了空气。

腹部由两个不透明的突起物而分为两部分。它们标示出横膈膜弧线的位置，而横膈膜是将肺部与下面的内脏分割开来的帐篷状的肌肉（L）。肾就在右腹部横膈膜的下面（即 X 光片的左面），可谓最大的脏器。在一般的胸透片里，肾显示为一个完全不透明的团块。胃在另一边（即 X 光片的右面）。通常，里面有因为吞咽的空气而构成的气泡（M）。胃的内部是叫作黏膜纹的皱褶，可以看得见它们包裹着气泡。再往下，你可以看到溶解的食物以及胃液的水平面，它表示胃的饱满程度（N）。任何胃部以下的半透明区都是结肠中的气体（O）。结肠常常有一种斑点状，那是肠气和半流质大便的混合物；放射学学者观察"带斑点的排泄物阴影"和气泡，将它们当作寻找结肠位置的线索。这一患者是有气泡以及某些斑点的。

在这一患者身上，我们还可以看到其脾的下端，而脾是一个胃背后下方的器官。在内脏里可以看见的另一个东西则是脊柱。肾只是偶尔可见，它们与其说是印刷品中的样子，还不如说像是圆鼓鼓的枕头，而且两端微微翘起。偶尔也有机会看到两块金字塔形的厚实肌肉，从骨盆向上到肾的上端逐渐变窄；它们就是强有力地帮助人挺直背部的腰肌。但是，胸透片主要呈现的是肺和心脏的信息。

侧面 X 光片是第二种最为常见的胸透片（图 5-5）。人们通常想象脊柱就在背部，可是侧面的视像却表明，脊柱是何其严实地被包裹在躯体里。没有人会去数侧面像中的肋骨，因为它们实在是太模糊了。此患者稍稍侧转，其侧面像就不是最佳，因为有一排肋骨比另一排更加偏向脊柱的右边。离背部最远的肋骨或许就是患者的右侧。

肩膀也处在不同的位置。有一肱骨清晰可辨（图 5-6，A），而且隐约可见与之相配的肩胛骨（尤其是前面的空白点 B，以及上面的一部分"脊柱"C）。另一肩膀则抬得远远高于胸腔，可以看见右上角的部分肩胛骨（D）。通常，侧面的片子几乎不可能辨清肩膀是右边的还是左边的：她是将右臂还是将左臂举过了头顶？

这是一个乳房不大的少女。人们只能依稀在原来的片子上看到其乳房（E），另一乳房显得比较明显一些，因为重叠的缘故。她的下巴偏向胸部：其下颌骨为 F，而下巴的软组织（G）挤向脖子四周。她穿的防辐射护罩是为了保护其卵巢。

除了脊柱，在侧面胸透片中最容易看见的就是肺部的轮廓了。它们的前部边沿相当清晰，但是由于患者稍稍侧转了一些，右肺与左肺就处在不同位置了。肺部一直延伸到肋骨，而肋骨又兜在脊柱的后面。有一片肺——可能是左肺——向后延伸到了图 5-7 中标为 H 的线上，恰好是在一组肋骨的前面，而另一片肺则延伸到了 I 这条线上。肺的下部边沿系横膈膜。在身体的右侧，横膈膜一直到了前面标着 J 的地方。在身体的左侧，前面的横膈膜显得稍低些，以便为胃（K）腾出空间。两侧横膈膜的轮廓线交叉复交叉，最后在背部处显示为不同的水平面（它们的末端都极为稀薄，在这些复制的图片中均隐而不见了。右边的横膈膜末端显得略微低一点，

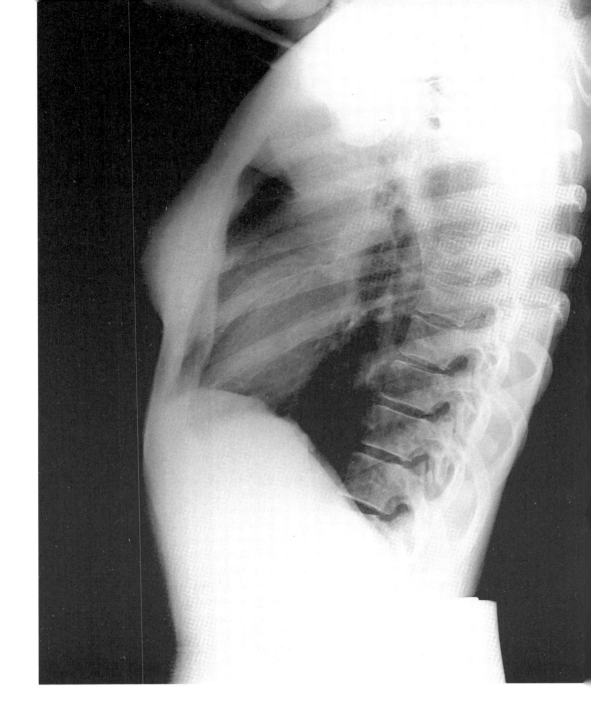

5-5
胸侧图，1972 年。

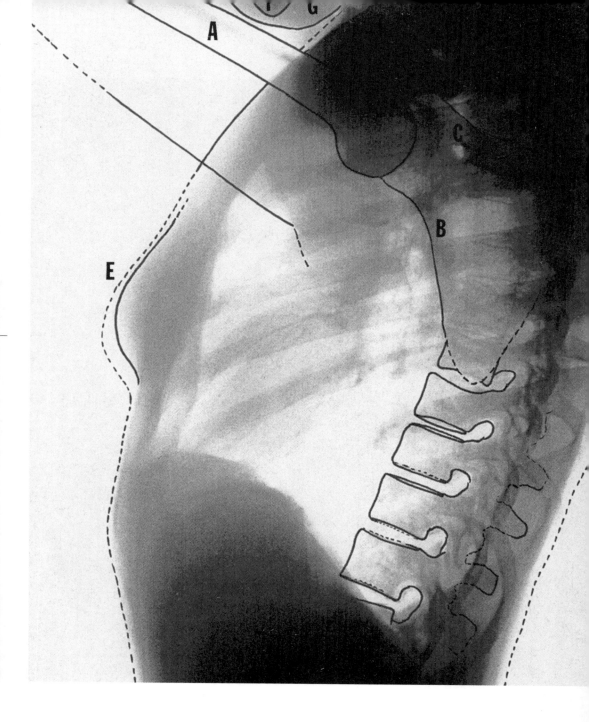

5-6

图 5-5 中的骨骼图。

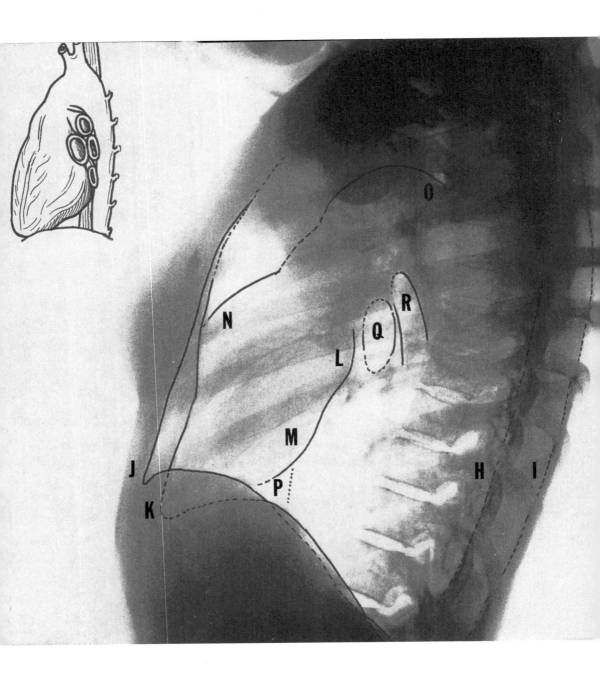

也稍稍远一些，这意味着 I 处的肋骨是她的右侧，而 H 处的则为左侧）。

心脏硕大——大得超出你可能想象的样子——同时显出左心房（L）、左心室（M）和右心房（N）的三个凸出部分。人们可以依稀看到主动脉弓的轮廓、从心脏到躯干的大动脉（O），而在原版的胶片上，还有一点腔静脉（P）的痕迹。别的东西都极为模糊而分辨不清。两根将空气输入肺部的支气管（Q、R）倒是相当清晰，因为它们在有空气时颜色是深的。左上方的小轮廓线填满了此图的一些空白处。通向胃（阴影）的食道也被显现出来了；但是，如果要真切地看到食道，患者得吞下钡溶液。钡吞下时在食道上留下一层膜，形成可爱的蛇形。

这些 X 光片和干放射性摄影图都是健康人的。一般的 X 光片通常是不用来发表的；论述干放射性照像术的书充斥着为那些患病和畸形的身体而拍摄的奇怪而又令人不快的 X 光片。尽管有些片子很滑稽——照的是意外吞下某些东西的人——但是，绝大多数是恐怖的。看一组即将死于肺结核的少女的片子是令人感伤的：每幅都显现出更亮的肺部，而且比前一幅更多地布满瘢痕组织，直到最后她无法呼吸为止。这组片子的最后一张是患者去世后照的肺部。还有一些片子照的是严重骨折的人、生下来就没有锁骨的人以及截肢的人。所有这些都是静悄悄地记录下来的，都有同样精致而又美的灰白色调。不管这些图像记录的是什么，它们都具有某种冷漠的美，因为它们使我猜想痛苦的经历。

5-7

图 5-5 中的软组织示意图。

6 如何看古希腊 B 类线形文字
how to look at Linear B

我在本书中描述的某些东西往往会躲藏在大博物馆的角落里。我去博物馆时，大部分时间是用来东张西望的，探看布满尘埃的展柜，不放过每一个长廊的尽头。博物馆把主要的艺术品置放于靠前和居中的位置上并没有错，可是，它们藏起其他东西——来自许多从不创造油画或大理石雕像的文化中的大量物品——却是不对的。

制作于公元前 1250 年左右的古克里特的一种小小的泥版正是这类迷人而又被忽略的物品。这些泥版都刻有一种 B 类线形文字（因而也有 A 类线形文字、C 类线形文字和 D 类线形文字等）。B 类线形文字是现代语言学获得成功的一个故事。以往，人们无法读解书写于泥版上的文字；到了 1952 年，经过几代人屡败屡战的努力，一位叫迈克尔·文特利斯（Michael Ventris）的语言学家破译了这类笔迹，证明 B 类线形文字记录的就是现在已经消亡了的迈锡尼语（"B 类线形文字"是这种书面语言的名称，就如"罗马字"是我们书写语的名字一样）。

如许多古代的书写系统一样，B 类线形文字没有字母表。与西方的儿童学习字母表类似，所有识字的人倒是都必须学会一个符号表。在 B 类线形文字中，有些符号是图像，因而易于记忆。有些符号是指"麦子""无花果""女人""男孩"等，此类符号称为"象形字"或"表意字"。此外，B 类线形文字还有一种"音节表"——即一系列的符号，各自代表一

6-1

B 类线形文字的音节符号。

a	𐀀	e	𐀁	i	𐀂	o	𐀃	u	𐀄
da	𐀅	de	𐀆	di	𐀇	do	𐀈	du	𐀉
ja	𐀊	je	𐀋			jo	𐀍	ju	𐀎
ka	𐀏	ke	𐀐	ki	𐀑	ko	𐀒	ku	𐀓
ma	𐀔	me	𐀕	mi	𐀖	mo	𐀗	mu	𐀘
na	𐀙	ne	𐀚	ni	𐀛	no	𐀜	nu	𐀝
pa	𐀞	pe	𐀟	pi	𐀠	po	𐀡	pu	𐀢
qa	𐀣	qe	𐀤	qi	𐀥	qo	𐀦		
ra	𐀨	re	𐀩	ri	𐀪	ro	𐀫	ru	𐀬
sa	𐀭	se	𐀮	si	𐀯	so	𐀰	su	𐀱
ta	𐀲	te	𐀳	ti	𐀴	to	𐀵	tu	𐀶
wa	𐀷	we	𐀸	wi	𐀹	wo	𐀺		
za	𐀼	ze	𐀽			zo	𐀿		

6-2
皮洛斯泥版文书（Ab 573），雅典国立博物馆。

6-3
皮洛斯泥版文书（Ab 573）的字译。

个音节，而不是像字母表那样每个字母表示单个的辅音或元音。其中有一个符号表示"ka"，另一个表示"ke"，还有别的符号表示"ki"、"ko"和"ku"。因而，这就需要为数超过字母表的符号，即与通常二十几个符号的字母表不同，要有约六十个符号。基本的音节表如图 6-1 所示。

假如你看到用古怪而又古老的文字书写的东西，数一数符号的数量就可以辨明它是字母表、音节表还是表意文字。假如只有大约二十五个符号，那么它便是字母表，就像英语那样。假如是大概一百个符号，它可能会是音节表，就像 B 类线形文字那样。假如你完全数不过来，它肯定就是表意文字了，就像中文一样。

图 6-2 中的泥版是在克里特的皮洛斯宫殿里发现的。它从左边开始，是一系列的音节符号（在此之前，你或许想先看一看自己究竟能读解多少，或者用音节表猜一猜）。第一个音节符号由两个垂直的笔画及其上方的一曲线组成，发"pu"的音；第二个是一个简单的十字形，发"ro"的音。前面的 6 个音节组合起来发音为"pu-ro mi-ra-ti-ja"。它们拼成两个词："puro"为古代皮洛斯的名称，正是这一书版铭刻的地方；而"miratija"则是指古代的海港米利都（Miletus），现在土耳其境内。

用音节拼写的简短文本之后是一个表示"女人"的表意字，看上去就像是一穿着高腰衣衫的妇女。它常常写成大写的形式，以提醒这是一个表

意字；也就是说，在古代迈锡尼，它不标出"女人"这个词的发音方式。在此之后，是一短小的水平线和六个垂直线的记号。这就是 B 类线形文字中数字 16 的书写方式。紧跟其后的是两个较小的音节符号，拼读为"ko-wa"，表示"男孩"的意思。再后面是数字 3，而书版裂缝后的两个音节符号"ko-wo"则是"女孩"的意思，后边还有 7。注意"wa"和"wo"这两个性别标记，它们也是小的画面——"wa"毫无疑问是一男孩，有腿和阳物；而"wo"则是经典的会阴三角区，这在许多古代中东的文字里可以寻找到，而且，三角区上面可能是两个乳房。

到这里，书版就分成了两行。上面一行有表示"麦子"的表意字，然后是数字 5。跟在后面的符号就简称为"T"；没有人知晓其含义。它的后面是数字 1。其下方的符号"ni"，也是"无花果"的意思，接着是数字 5 和 1。最后，在最右上角还有两个音节符号"da"和"ta"，人们也不知其意。

这是一长串相似乃尔的书版中的一件。每一件都是以"皮洛斯"开头，然后要么是像米利都那样的地名，要么就是某种职业的名称，如"浴场侍者"、"磨玉米工"、"纺纱工"和"梳毛工"等。显然，这些书版均为宫殿奴隶的数字统计。从现存的书版来看，皮洛斯宫殿有将近一千个奴隶。一些奴隶是以其职业命名的，另一些则是以出生地来称谓。有研究者指出，这些人是刚刚从米利都买来的新奴隶，尚未分派确定的职业。几乎所有的奴隶都是女人和儿童，这也意味着男性被杀或者用船运到别的地方干更苦

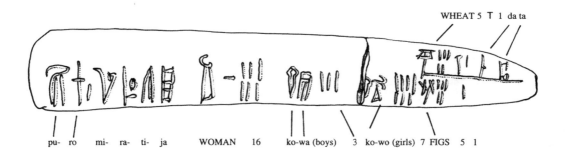

的活儿（皮洛斯宫殿擅长纺织品的制作）。列出麦子、无花果和"T"等的目的到底是什么，至今也未完全弄明白，不过，它们或许是表示每月的配给量。最末尾的"data"或许是某种表示"同意"的官方图章或记号。

由于书版中没有完整的句子，我们就有了一些读解的自由度。我可能会逐字地读成这样：

> 皮洛斯／米利都奴隶／女人16／男孩3／女孩7／麦子5／T1／无花果6／同意

或是为了吻合英语的表达，我或可重组成这样的读解：

> 皮洛斯宫殿的记录。米利都的奴隶：16个女人，3个男孩和7个女孩。
>
> 他们的配给量：5个单位的麦子，1个单位的T，5个单位的无花果。同意。

对有些学者来说，"奴隶"一词似乎显得太重，但是他们显然是真正的奴隶，是用食物支付报酬的，并委派了不同的工作。由于书版说得太少，很难说它有可能表示其他的含义。书写者不是说"女人16"，或许是说"国王拥有16个女奴"，或者是"对米利都的进攻赢得了16个女人"。

这些可以变通的地方不太可能产生地道的翻译。在我看来，最有意思的部分就是书版将图像和词语混合起来的方式。注意，这里的表意字少得不能再少了。"男孩"不过是若干短短的划痕，而后是加三竖。"男孩"一词几乎与其数目的表示法一样。小小的计数符号很像是一排小男孩。我们或许会说，这些标记可谓实在，那么地轻描淡写。这些用简单得不能再简单的记号来表示的人怎么可能不是奴隶呢？这些记号就像是骨瘦如柴的躯体——它们占据空间，站成一排，意味着拥有者所要求的规矩。当然，这样的释义是有限定的。我不想把表示"女人"的表意字右边的数字"10"看作是一个女人躺下来的意思。可是，这一书版非常像一幅画，这就影响

了我的读解方式。尽管事实上这是一个单子，是书写的，然而我却看见女人和儿童在我的眼前排列成队了。

大量用诸如迈锡尼语、苏美尔语、巴比伦语、阿卡德语、胡利安语和卢威语等被人遗忘的语言书写出来的古物都可以如此欣赏。注视着这些书版，你可以思考拥有奴隶或者成为一个奴隶意味着什么。你可以对发生在遥远得无法想象的年代里的克里特的事情有一点点深刻的看法。

在雅典和克里特的国立博物馆里均藏有一些Β类线形文字的文物。或许，你在自己所在地的博物馆可能找不见任何写有Β类线形文字的物品，这样，你就得在书中寻找了。不过，博物馆没有任何理由不能收藏这些物品。向它们提要求！一个博物馆出一幅画的价钱就可能获得令人称奇的、来自"小"文化的"小"物品的收藏了。

7 | 如何看中文和日文中的书写符号
how to look at Chinese and Japanese Script

在西方，有一种将汉字当作图画的悠久传统。当然，许多汉字确实含有图画。"雨"就是一个可爱的例子。它由四个雨滴 ⋮⋮ 组成，它们从飘浮在天际 ⼀ 的云彩 冂 里滴落下来 丨。

还有一些汉字则未必是图画，但是它们又有如画的含义。表示"国王"的汉字是：

王

很像是汉字：

玉

表示"嘴"的汉字：

口

像是表示"田野"的

田

这四个字携手组成了汉字：

国

它仿佛是说"国家"就是一个国王（自身尊贵如玉）站在自己的疆域（田）里，或者是用自己语词（口）的力量来实行其统治。中文里的"中国"是"中央的王国"，就是在表示国家的汉字前加一个"中"字组成：

中国

就如许多简单的汉字一样，"中"是自明其义的：有一条线标出"口"的中点——或者是一块领地甚或田野的延伸。

因为有若干本西方语言的书是这样来阐释汉字的，所以有必要记住，讲汉语的中国人并不是这样学习汉字的。西方的思维方式倾向于将中国的汉字分成两组：那些像是图画的和那些不像图画的。在中国，对这一问题的传统处理方法是截然不同的，而且会令西方的思维方式大吃一惊。

中国的"六书"是这样描述汉字中富有变化的图画性的：

1. 象形。例如，汉字的：

山

这已经很像是西方观念中的"象形文字"——即那种通过肖似其对象而确立的符号。但是，这种自然主义的感受是异于西方的。我们大概不会说这些山是很写实的，或者表示"太阳"的：

日

看上去像是太阳，甚或表示"树木"的：

木

像是一棵树（木字倒过来会好得多，这样树枝就向上舒展了）。可是，这些都是传统汉字中"象形"的例子。显然，孔子认为，表示"狗"的汉字是颇像一条狗的：

有一位现代学者说:"这会诱导我们认为哲学家时代的狗是很奇怪的动物。"另一表示"狗"的汉字:

犬

狗

看起来更像是标记。

2. 指事。表示"田地"或"方形"的汉字:

田

原先是万字饰的形状,但是它以窄窄的阡陌表示稻田。同样,"在上方"的汉字是:

上

而"在下方"是:

下

标示的就是向上与向下,而数字1、2、3:

一 二 三

是由水平的笔画组成。它们与第一类的汉字不一样;这些汉字或多或少被西方人看作是一种图解。在中国人看来,"田"并不像是"田地",至少不像

山

那样像一座山。

3. 会意。例如,"马"写成三个,就成了""。表示"树木"的:

木

写成两个，就成了：

林

而人人皆知的是，将两个"女"放在一起，就成了"吵架"的意思。①

4. 转注，两个字的部首相同、两个字的意义有引申关系。如：考、老。②

5. 假借，例如"萬"，是从数字"万"那儿借来的。③

6. 形声，就是由一个语义限定因素加上一个语音符号组成的。例如，"可"的发音加上水的偏旁就表示"河"。④

这就是汉字的系统。西方人是不太可能这样来命名图像与书写的关系的。前四种范畴属于广义上的图像。语言学家弗洛里安·库尔马斯（Florian Coulmas）称第 1 类为"象形文字"，第 2 类为"简单的表意文字"，第 3 类为"复合的表意文字"。威廉·博尔茨（William Boltz）则说过，第 2 类是"表面上看起来是特定事物的图形再现"，但第 1 类却是"通过语义的某种印象派的意味而体现的图形含义"——这比某一种用中文提供的描述显得略微清晰了一点。

我觉得，西方人尽管习惯于西方式的自然主义，但是，他们依然很难判断，"田"字是比"木"和"日"字更自然主义，还是恰好相反。甚至第 3 类中也包括了一些略为带有再现性的例子，譬如"信"就是由"人"和"言"组成的。第 4 类引进了一种完全陌生的概念，而最后的两种又是不同的，因为它们都和发音有关。博尔茨认为，第 4 类和第 5 类都是"用法的分类，而非字的结构分类"，而且都不是"图形结构的描述"。不过，第 4 类确实是属于图形结构，同时也都不是与"图形"作用无关的用法而已。第 1 类显然是图形的，可是它与其他的类别具有质的差异吗？

因而，看中文的一种方式就是注意其中的图形因素，同时思考中国人和西方人对图形思考的不同方式。另一种方式则是看书法。就如在日文中一样，中文的书写无一不是书法性的。在西方，书法不过是一种消遣，是让书写变得漂亮而已。在中文和日文里，书写总是书法性的，只有当其模仿西方的印刷体或电脑字体时，它才变得呆板了。这里有几组从一到十或显得流畅或显得一般甚至呆板的数字：

① 两个"女"放在一起，即为"奻"字，现在已不常用，不过，可以在《康熙字典》这样的辞书中查检到。——译者注

② 原文文意不清，经原作者同意后作了修改。——译者注

③ "萬"在甲骨文呈蝎子形，故有"蝎"的义项，成为一虫名。蝎在《说文》中的解释为："万，虫也。"——译者注

④ 原文似有误，经原作者同意，译者作了相应的改动。——译者注

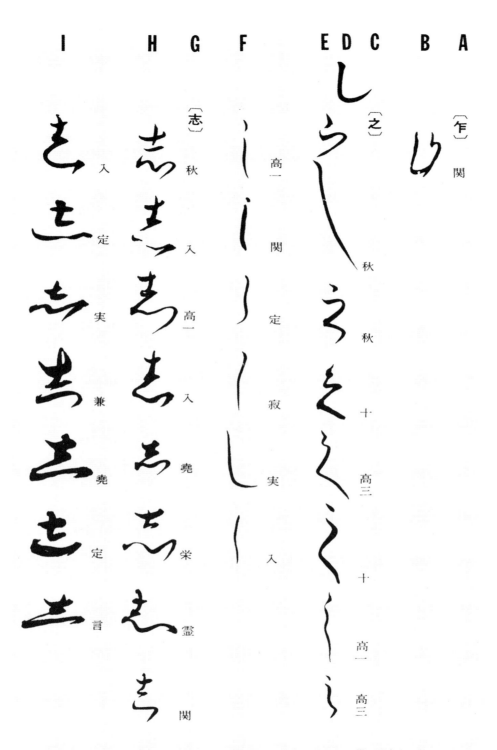

高一＝高野切第一種　高二＝高野切第二種　高三＝高野切第三種　継＝継色紙
秋＝秋萩帖　関＝関戸本古今集　倭＝御物本和漢朗詠集　松＝松籟切
十＝十五番歌合　入＝入道右大臣集（頼宗集）　元＝元永本古今集　広＝広田社歌合

<p style="text-align:center; font-size:1.5em">
一二三四五六七八九十

一二三四五六七八九十

一二三四五六七八九十
</p>

在中国和日本的传统中，有着许多种的书法风格，从最为中规中矩的方块字，如上面刚提及的那种字体，一直到极为连贯以至无法辨认的风格，都应有尽有。日本的"草书"是一种最为令人惊讶的风格。其中的汉字高度变形，以至于日本读者需要上些特殊的课程才能辨认出这些汉字。图 7-1 选自日本学生的草书稿。我在上端加了一些罗马字母以便辨认这些字。字母 D 下面的大字是日文中的一个平假名，它的发音是"shi"。在字母 A、C 和 G 下面小竖括号中的是日语里可能有同样发音的字。在古典日本文学里，任何一个字都有可能用来代表"shi"（它们均被称作"日文汉字"，是从中文中借鉴来的）。

字母 B 下面的字是字母 A 下面的字的书法体。你能发现其中的相似点吗（我是做不到的）？在字母 E 和 F 下面的两列字都是列于字母 C 下面括号中平假名的书法体。在这里，相似性才派上用场，至少字母 E 下面的前面几个字可以这么看。每一个书法体的字都选自不同的日本古典文本，而字母 E 下面的字是为期最早的。它们与字母 C 下面的字最为相似，但是随着时间的流逝——更为晚近的例子还有，就列在 F 这一栏下——锯齿形几乎完全消失了。

究竟要下多大的功夫才能辨认出 F 栏中的字是代表字母 C 下面括号中的字呢？显而易见，有可能要花一辈子的时间才能掌握草书。如果你再研究下一个平假名（G 字母下括号中的字），那么你会注意到此字上半部分像是有两条杠的十字架，而下面的部分则是水平方向的记号。草书保留了这种两部分的结构（见 H 和 I 栏）。但是，即使是最早的字体也将此字原来结构中的下半部分模糊成了大致的锯齿形，而更为晚近的例子（见 I 栏）则是将下半部分拉平成了一条直线。G 栏中由四个笔画组成的字的下半部分在汉字里是"心"的意思，因而，在某种意义上，正是"心"最终

7-1

日本平假名"shi"的草书。

合字の類

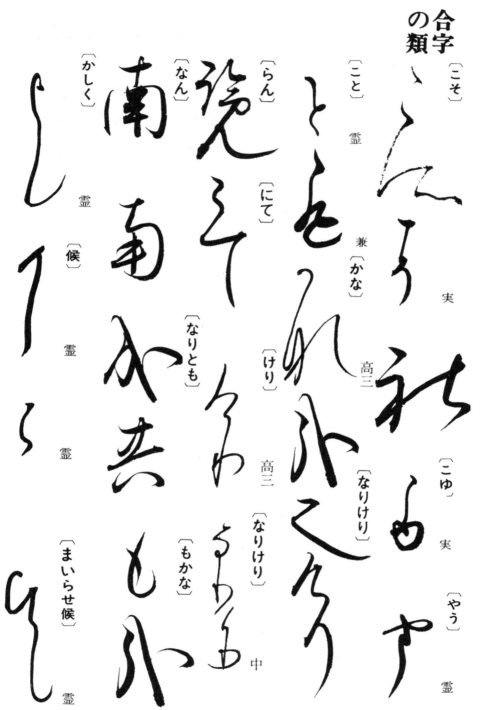

高一＝高野切第一種　高二＝高野切第二種　高三＝高野切第三種　継＝継色紙
秋＝秋萩帖　関＝関戸本古今集　倭＝御物本和漢朗詠集　松＝松籟切
十＝十五番歌合　入＝入道右大臣集（頼宗集）　元＝元永本古今集　広＝広田社歌合

被抹平了。

　　困难还不仅仅在于此，因为日本书法家喜欢连写，将几个字集合成一组。图 7-2 是选自同一本书后面的一页，可以看出若干组平假名（竖括号中的字）是怎样写成草体的。右上角第一组的两个平假名在第一栏里衍化出三种书体。假如不细看，几乎辨认不出组成上面的一个平假名的两条水平线的蛛丝马迹。但是，那是一种多么惊人的艺术形式！最后看一下左下方的平假名的组合：五个不同的字（括号里的字）化成了一条环形线。没有一种书写系统会像日本的草书那样，如此随心所欲，而且几乎难以辨认。不过，它也是人们观赏的对象。只有少数的日本人可以读解，绝大多数人则或多或少像我一样，只是看看而已：欣赏其错落、流畅，以及将那些冗长乏味的字浓缩成看似不经意的奔放线条的那份精彩。

7-2

组合平假名的草书体。

8 如何看埃及象形文字
how to look at Egyptian Hieroglyphs

埃及象形文字看上去很简单——毕竟它完全是由图像组成的。不过，那是一种复杂而又艰难的书写方式。有些"图像"如同我们的字母表中的符号，只是有一点不同：在字母表中，每一个字母代表一个辅音或元音；在埃及的"拟字母表"里，每一个符号代表一个辅音，同时也代表一个不定元音。拟字母表不长，也容易记忆（图 8-1）。其中有三种鸟（埃及秃鹰、猫头鹰和鹌鹑）、两种蛇（长有双角的毒蛇和一般的蛇），以及三种身体部位（前臂和正好排在上面的嘴，以及脚）。大多数别的符号都是家常用品（木头或柳条制的凳子、篮子以及陶罐等）。

可惜，拟字母表只是埃及书面语中一个等级的符号。其他的符号表示两个甚至三个辅音的结合（它们称为双字母或三字母符号）。还有一些符号则代表诸如"勇敢""食用"，或是"法老"或"狮子"的意思（它们专称为表意符号和象形符号）。所以，在学习埃及语之前，你就先得学习若干种不同类型的符号。

有些符号属于顶音符号（acrophones），也就是说，人们只是用其头一个辅音，就好像我拉出一头狮子（lion），只是表示字母"l"的声音而已。其他则是限定的特殊符号，旨在帮助解决潜在的混乱——仿佛我去拉出一头狮子，就是为了保证你明白我写"l"、"i"、"o"和"n"的真实意思。有一些限定符号确认人的性别或者说某些东西；另一些是用以确认词

8-1

埃及拟字母表以及大概的读音。

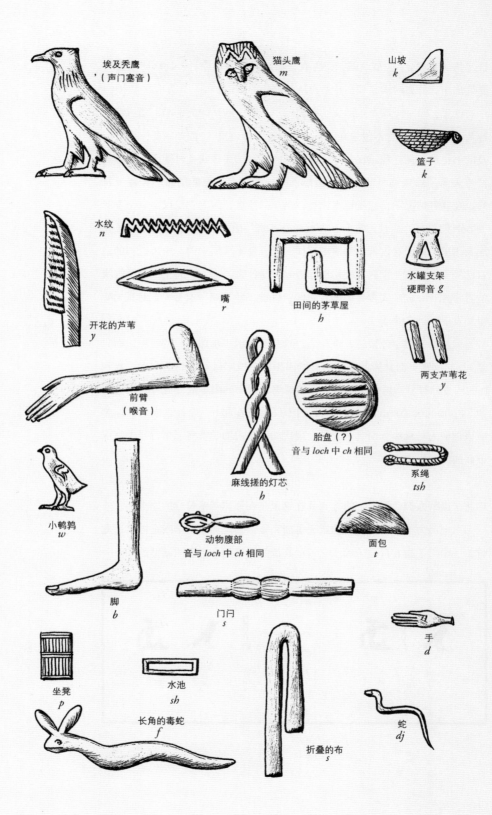

性（仿佛是说，"这是动词"）；再有一些符号则告诉读者，什么时候符号要读出声，什么时候它确实是所再现的事物的图像。

这里，举一个埃及象形文字中表示"祈祷"的动词的例子。鸟习惯上称为"珍珠鸡"（它不包括在图 8-1 中的拟字母表里）。假如我是一个古埃及的书记员，而且我正在写一段关于鸟的文字，那么我就可能用珍珠鸡的符号表示"珍珠鸡"的意思。但是，同一个图像也可能用作一种音节符号，在这种情况下，它就根本没有"鸟"的意思，因为它仅仅是一个发音为 neh 的符号，而且大致上 h 音就像是苏格兰语中的"loch"的发音（在埃及语里，就像在古希伯来语中那样，元音是不写出来的。由于最初的语言已经不复存在，没有人确切地知道元音是什么。为方便起见，埃及古物学者将元音 e 放在大多数的辅音之间；即使"珍珠鸡"符号专门标成 nh，也要发成 neh 的声音）。

埃及读者得十分警觉，珍珠鸡符号并不表示"珍珠鸡"的意思，而只是 nh 的读音，而且为此书记员可能添加出自拟字母表中的两个表示 n 和 h 的读音的符号。这两个符号就是珍珠鸡符号中的限定成分或者"语音声旁"（phonetic complements）。它们不仅重复 n 和 h，而且也表明珍珠鸡应该理解为一种声音而非一只鸟。现代的埃及古物学者将三个符号书写成下面的样子：

$$^n nh^h$$

以此来提醒人们"附加"的 n 和 h 在这里是在强调基本符号的原意。

书记员为了让"祈祷"的意义更加完整，会再加上一个限定因素：此时，一个男子指着自己的嘴。它表示其他的符号是一个说明词性的词——

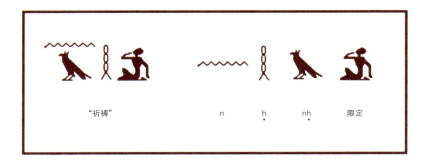

8-2

埃及动词"祈祷"。

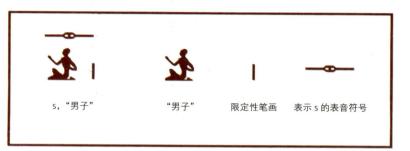

8-3

埃及语中"男子"一词。

尤其是某种动词。它给出了最后的读音（i），哇！——四个符号拼成了"祈祷"。

这看上去可能很繁复和费时，但是能熟练阅读埃及象形文字的人却说，它使得手写体有一种惊人的清晰性。尽管几乎所有埃及语中的符号都来自图像，但是，这一事实并非总是具有相关性。来自拟字母表中的 n 的发音也是水的图像，而 h 的发音则是在油灯中用作灯芯的麻绳的图像。不过，读者在阅读这种文本时，不必联想到鸟、水或是油灯。

这里还有一个例子：埃及人书写"男子"（发成 s 的读音）一词的方式：所谓的笔画限定就是短的一竖（|）；在这里，它表明表意字"男子"是用来表示它所描绘的实际对象，而不是通常联想的观念。换一句话说，它被读作男子的图像，提醒读者不要将其看作别的事物的符号或者是一种读音。在早期的埃及书面语里，书记员可能还会额外添加一个来自拟字母表中的符号。"门闩形的 s"就是这样的一个符号。这虽然是门闩的图像，但是它表示的是 s 的读音。在这个例子里，"男子"有两种拼读法：笔画限定实际上是说，"这是一个男子的图像"；而"门闩形的 s"则提醒读者"男子"一词在埃及语中的读音。这是繁复的，但却又清清楚楚。

学习埃及拟字母表以及几十种别的常用符号并不困难，而且有了这些知识，你就可以琢磨出象形文字铭文中的许多因素（尽管你不知道其意思——因为接着才是语言的翻译——但是，你会弄明白句子的结构方式）。

所有的繁复与枝枝节节均使书写变得缓慢了。埃及书面语在当时也有捷径与缩略语是并不奇怪的。在后来的埃及语里，甚至还有一种弯弯的、向后倾斜的笔画（\），意思是说，"象形文字写在这里就太乏味了"。几

百年之后，书记员学会了愈来愈快的书写方式，最后象形文字就化成了某种草写体。在另一方面，有些铭文是如此精细，以至于看上去像是点缀了器具、鸟、蛇和人等的小型风景画。在这些情况下，符号开始显得非常像图像。图8-4就是一个例子。表示"外国"的符号（1）通常写成一条定位线上的三个简单的凸起物。此词在这里被描画得很是精致，下面是灌木丛，而上面则是陡峭的斜坡。山坡坐落在灰青色的底子上，后者也许代表尼罗河。表示"地平线"的符号（5）通常是一个圆圈处在两个凸起物之间。在这里，是一个大红的太阳浮现在西方的地平线上。就如在"外国"一词里一样，沙漠是粉红的底子加上略带红色的石头。这会令人情不自禁地想起一个埃及人，他的目光越过尼罗河，看着太阳消失在西边的沙漠上。（6）是拟字母表中表示 y 的符号，是花开了的芦苇的形象——就像在图8-1中那样，埃及的绘画与埃及的书写均不乏自然的细节：小无花果树（2）、莲花盛开或含苞欲放的池塘（3）、莲花的茎叶（4）、纸草（11）、一堆玉米（8）、一个深池（9）、红色的枝条（12），甚至还有星空（13）、莲花（14），以及一颗明星与浅浅的弯月（16）。

虽然这些图像的质量并不会增添它们所拼写的句子的字面意思，但是它们也总是带有一种心境、内涵以及铭文书写时的特定时空感。你可以看着象形文字，思究诸如此类的风格问题。表示"地平线"（5）的符号是否记录下了当地的植被格局或者一种当地的风格？"外国"（1）是属于某一个人特定的"异国他乡"观？我有意把选自好几个地方的象形文字放在图8-1中，而且将它们勾画成不同的大小形状，以凸示每一个符号的特点。猫头鹰的符号有点怪，就如猫头鹰本身常常显得古怪一样；蛇的符号（左下方）也是怪怪的，两个角夸张成了软软的兔子耳朵。不管它们显得何其正式，象形文字总是既是书写的文字，又是图画。

尽管埃及的书写显得极有绘画性，但是埃及古物学家却很少注意其视觉的特性。艾伦·加蒂纳（Alan Gardiner）的《埃及语语法》作为一本标准的介绍性课本只用了一个句子介绍其绘画性结构。在第一课第一部分里，他告诫初学者要"努力对称地安排象形文字，不要留出不好看的空隙"。但是，在别的作者看来，"象形文字系统……本质上是绘画"。我

8-4

埃及象形文字。底比斯，第18王朝。

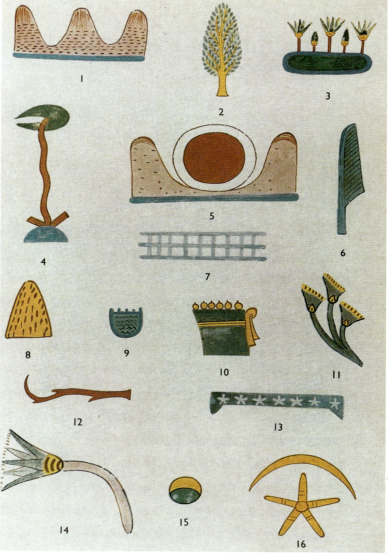

更喜欢后一种观念，我也常常被"隐藏"在象形文字书写中的图画所迷倒——它使博物馆中埃及部分的访问变得更为兴味盎然了。

如何看埃及象形文字　73

9 如何看埃及甲虫形雕饰物
how to look at Egyptian Scarabs

另一类藏在博物馆角落里的可爱物品是埃及的甲虫形雕饰物（图9-1）。它们都是小小的、甲虫状的物品，像是埃及的金龟子，这也许就是为什么博物馆要将它们放在不显眼的地方的原因。可是，它们通常又是雕得很美的——顶部光润而又细腻，底部是一个平面，用以刻制铭文。有些甲虫形雕饰物用作印章，在官方的信件上用蜡封印；有些则是刻上神秘的词语，而且大部分做装饰用。倘若你生活在刻制这些物品的年代——从公元前2700年到公元前1世纪——你很有可能拥有一枚或几枚甲虫形雕饰物作为吉祥物或者某种凭证（底下刻有铭文的一面可以盖在蜡上，有点像信用卡，有时还要经过小滚筒以印出凸起的卡号）。

由于某些甲虫形雕饰物有巫术的用途，学者们就在思究那些刻在底部的装饰图案的含义。它们会有某种意义吗？这里有一种为绝大多数的埃及古物学者所赞同的独到理论，即认为，这些"装饰"其实是关于阿蒙（Amun）神的奥秘表述，而其名字的意思就是"隐藏的"。人们认为，一种隐而不露的讯息传给一个足不出户的神会比写成普通象形文字的简单祈祷要有用得多。有些甲虫形雕饰物常常刻上称为"阿蒙三字铭"的祈祷，读作"Ỉmn-Rʿ nb.i"，或者"阿蒙—拉，我的主"。像图9-2和图9-3中的甲虫形雕饰物会不会成为更强有力的祈祷（其中的象形文字被神秘地换成"没有意义的"涡形线）？

9-1

埃及甲虫形雕饰物。

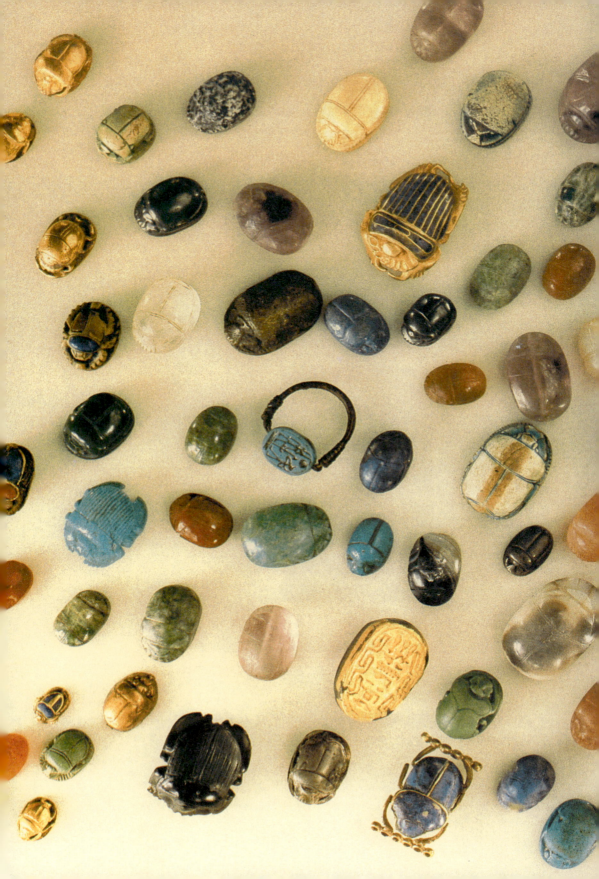

图 9-3 的甲虫形雕饰物的底部是由螺旋形线条连成的两个针插状的方形物。总共是有五个 S 螺旋形、六个 U 螺旋形（我给 U 螺旋形编了号）。左右两边是纸草植物（P），都弯曲和连成 U 字状螺旋形，并有两条淡淡的线表示绳索（C）。要找见这一甲虫形雕饰物中隐藏的意义，需要将曲线读三遍：第一遍是螺旋形，第二遍是边线，第三遍则是绳索。在埃及的语言里，"边沿"一词的第一个音是 a，"螺旋形"的第一个音是 m，而"绳索"的第一个音则是 n。我们将三个音放在一起就是"Amn"（更准确地说，"边沿"是 Inh，取其 I；"螺旋形"是 mnn，取其"m"；"绳索"是 nhw，取其"n"，放在一起可以拼成 Imn）。没有"u"以及略有差异的元音，是无关紧要的，因为埃及人只书写辅音而不写出元音。"Amun"（阿蒙神）是如此拼写的，这不是完全没有可能；在埃及语里，人们是允许用其他词的头一个音来拼写语词的。

9-2

——埃及甲虫形雕饰物的侧面与顶部。

9-3

——埃及甲虫形雕饰物的底部。

螺旋形、边沿和绳索组成了神的名字。祈祷的其他内容"阿蒙—拉，我的主"则是来自纸草植物，后者具有音值 i，而从小线条与弯曲的纸草结合在一起的样子看，似乎又构成了小篮子；在埃及语中，"篮子"就是"nb"，最后完成"阿蒙—拉，我的主"的句子。

如果有一个句子藏在纸草叶里，它至少会重复两次。这里有两个篮子和两种纸草植物，那是足以写成两个句子的。这会使祈祷更为灵验；而

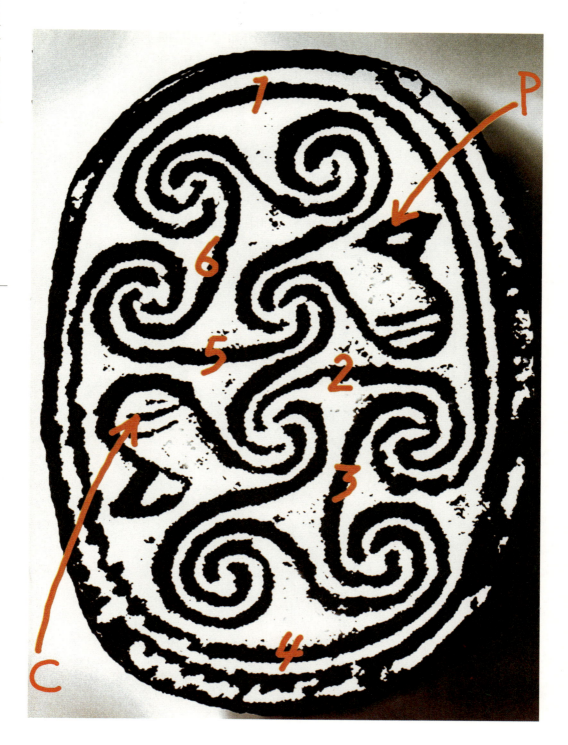

且，在其顶部，阿蒙神的名字至少重复了五次，或许——数一数所有的螺旋形——是十一次。如果隐形论成立的话，图案就像是一串念珠一样，在观者的视线里追随貌似复杂的螺旋图案，一次又一次地重复阿蒙神的名字，最终则总是回到纸草和篮子。

这是一种迷人的理论，但是很有可能人们将其吹得太神乎其神了。埃及古物学者所达成的共识长期以来是与之相左的。威廉·瓦德（William Ward）说出了这个领域的大多数学者的看法，"实际上，任何甲虫形雕饰物……都有可能用来表达阿蒙神的名字"，不过，许多甲虫形雕饰物显然是将象形文字符号与清晰的装饰因素糅合在一起；而且，阿蒙神毕竟是"隐身"的。下一次你若在一个收藏了埃及艺术的博物馆，不妨看一看那里的甲虫形雕饰物，同时做出你自己的判断。

10 如何看工程图纸
how to look at An Engineering Drawing

阅读工程图纸并不需要特别的训练。这里只有三个障碍，而其中的两个是容易克服的。第一，工程图纸显得颇为复杂，因为所有的东西都是透明的，这样人们就可以看到机器最远端的东西；第二，一切都是平面的，因而你得在大脑里重构三维；第三，也是最难的一点，你必须能用想象开动机器，构想其运动的方式（颇为奇怪的是，就如我在第 5 章中所谈的那样，它们也恰恰是读解 X 光片所需要的技巧。你可以将上文中的"机器"换成"身体"，天衣无缝地描述 X 光片的读解。在这种意义上说，身体确实像是机器一样，或者更确切地说，我们常常把身体当作了机器）。

图 10-1、图 10-2 和图 10-3 都是为缝纫机线轴绕线用的机器而画的图纸。在机器的时代里，绝大多数人却不了解像这样一个简单的东西的制造过程。这种现象是很典型的。我对洗衣机、冰箱、汽车、洗碗机，以及其他自己使用的机械玩意儿都一窍不通，不过，我知道我能弄懂的，因为，我可以看工程图纸（电器和电子线路图是另一回事儿。除了最简单的电路图纸，我依然什么也不懂）。

缝纫机上的绕线轴是一个金属的锥体，得用特殊的方式将线绕在上面，因为线必须均匀地绕在轴上，而且从底部到顶部要越来越窄。如图 10-1 所示的是绕线轴的一个截面。绕线轴很简单就可以绕完，就如在工厂里将线绕成圆筒一样：线轴转动着，线则自上而下，再自下而上。这样

的绕法和钓鱼竿线轴的绕法是一模一样的，但是，在缝纫机的绕线轴上就不一样了，因为线绕在轴上是均厚的。要让线轴的上半部分形成锥形需要颇为复杂的机器。

接下来的一张图说明机器各相关部分的组合。它有引线器（字母A），即在C固定的支柱上左右滑动。引线器是由"⌐"形双臂曲柄控制杆（M—M）拨动的。注意：⌐形带双臂曲柄控制杆共有三个支点，两端各一个，加上中间弯曲处的一个。使得控制杆活动起来的是"十字头"（G）和一个金属柄（O）。它们的运动决定了依靠固定支柱（C）而左右滑动的控制杆的活动方式。

十字头在两条轨道（E、F）上前后活动。它是由一长杆（L）上的凸轮（K）驱动的（假如你不知道什么是凸轮，就不必费力气查书了。直接研究这里的图解，就可以较容易地把它弄明白）。至于最后的（K）和（L），就非得对轨道（E）和（F）后面的东西进行立体的想象不可了——设定桌上有一金属圆柱体：想象在其纵向轴心打一个洞，这样就成为一个

10-1
绕了线的线轴。

80

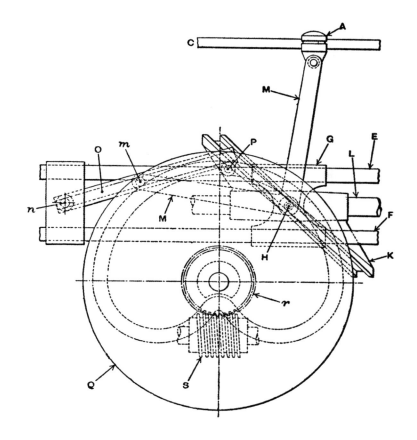

10-2

绕线的机器。

管子了。设想一金属轴或轮轴在圆柱体中运动，这就是长杆（L）。如果圆柱体是以一定角度切取的（不改变长杆的形状），然后将各个部件稍微拉开一点，这就出现了一条围绕长杆而形成的导槽。假如圆柱体是两头都切的话，只留下导槽两边的一点材料，那么结果就会是从K处显出来的带凸缘的导槽。想象一下圆柱体和长杆黏合在一起，这样长杆（L）与导槽（K）就一起转动了。十字头（G）中的枢轴（H）处在这一导槽之中，因而，当长杆（L）转动时，枢轴和十字头也就左右移动了。

　　学习工程图的过程只能是不断地盯着看，直到一切最后都变为立体的东西为止（这些图纸有点像是电子射线管里显示的图像那样——你得放松下来，不断地看才行）。在这里，长杆（L）和导槽（K）都在其他别的东西的后面。枢轴（H）处在长杆（L）和导槽（K）前面的一个导槽里，因

而，较诸长杆（L）和导槽（K），枢轴（H）距我们更近些。十字头（G）甚至还要近，而最近的则是 L 形的双曲柄（M）。当工程学的学生在学习看这样的图纸的时候，要求他们画出机器的立体图，仿佛他们可以从别的角度来看，这就是一种考验。好的工程师可以从上下左右不同角度以及各种各样的透视方式画出这一机器。这就取决于你在内心里把握的水平了。

这些零件（即我目前已经提及的 L、K、G、E、M、A 和 C）本身就足以让绕线轴上的纱线绕得一样厚了。曲柄（L）是转动的，而枢轴（H）则会沿着凸轮（K）运动，推动双曲柄（M）的前后运动，就如鱼竿的卷线筒似的。为了使绕线筒的右半部分形成一种锥度，双曲柄（M）也与一金属柄（O）连接在一起。附件（m）是一个"卷状物"，一个在金属柄（O）上刻出来的导槽中运动的小球。接着，金属柄的一端又与固定在 n 点上的枢轴联系在一起，另一端则和栓（P）相连。这里还有第二个凸轮（Q），是一个刻有心形导槽的圆盘。栓（P）只能在心形导槽中移动。凸轮（Q）本身是在一个头不是朝向我们的轮轴（r）上转动的。轮轴与凸

10-3

机器运动示意图。

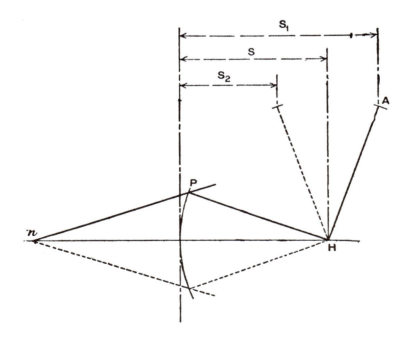

轮均是由蠕虫轮（S）带动的。蠕虫轮的名字取得很好：它们就像是蠕虫，而且善于缓慢地转动事物。当蠕虫轮（S）与齿轮（r）咬合在一起时，整个凸轮就转动了起来，不过，转得比机器的其他部分要慢一些。

因而，问题是：机器开动之后，金属柄（O）起什么作用？凸轮（Q）怎么带动金属柄？要弄清实际的情形，你就得想象出动态的组合。这张图就像是一张快速摄影，将机器的动态捕捉住了。在凸轮转动时——它是顺时针还是逆时针转动，都无关紧要——金属柄一开始是静止的。栓（P）会继续在导槽中移动，而只要导槽依然与凸轮边缘是等距离的，那么金属柄就不会运动。

当凸轮（Q）转到足够远的地方，栓（P）就开始朝着凸轮的轴心方向转动，牵拉金属柄（O）的一端。这意味着，金属柄（O）越来越靠近水平线。想象一下，当金属柄完全处于水平状态时，会是怎样的情形——双曲柄（M）就形成了一种反向的L形；它左右滑动，卷轴（m）也同时顺着金属柄（O）在左右地移动。双曲柄线轴的顶端移动的距离就会越来越小。

随着凸轮（Q）继续转动，栓（P）就会移至更往下的位置上，而双曲柄线轴的顶端能运动的距离就更小了。到此，线轴就完全绕上了。

你会意识到，当你能够想象双曲柄（M）是如何在两个不同的机器零件的影响下运动时，你就理解了这张图纸。这一类的视觉想象可能十分费劲，而类似的图纸有时会加上更为抽象的示意图，只是显示运动的大概轮廓而已。图 10-3 正是这样的图纸之一。它显现的东西没有变，但是却只是梗概而已。线条（nP）指的是金属柄（O），而且它呈现为我描述过的三种位置：向上、水平和向下倾斜。L形双臂曲柄控制杆处于直角。十字头（G）总是让曲柄控制杆从字母H向垂直线方向左右地运动。当机器处在如主图所示的位置时，栓（P）就被固定在最显要的位置上。此时，曲柄控制杆就像是一个直角（AHP）。在它滑向左边时，中心点（P）就会固定在最高的位置上。此时，双曲柄看上去像是直角（AHP）似的。当其滑向左边时，支点（P）得继续停留在等长的线上，这样，它最上面的部分（A）始终以一种与 S_1 相对等的距离运动。接着——在第二阶段——金属

柄（O）处在水平位置上，而双曲柄则从虚线表示的位置上以较短的距离（S）移动到了左边。最后，在金属棒（O）下落到水平线之下（注意虚线），双曲柄就以 S_2 的距离从虚线所设的位置移动到了左边。线导槽（A）在绕线筒上的运动越来越小，从而形成了锥度。精确的锥度有赖于心脏形导槽的样子。

有些人对这一类描述完全兴味索然，而另一些人则是乐此不疲，视其为求解的谜语一般。有些人对机械的想象十分擅长，而我从中选了图例的书叫作《设计师和发明者的天才机械》，其中有诸如此类、数以百计的图纸。它意味着阅读者不费多少力气就可以理解主要的东西了。在工程领域之外，没有多少人知道这些示意图和图纸的复杂性，或者明白有多少具有独创性的想法是可以压缩成一张图片的。要是你费力读完了哪怕是这里描述的一半，你也显现了一种究明那些让工程师和机械师忙得不可开交的东西的兴趣了。

11 如何看猜字的画谜
how to look at A Rebus

　　画谜是由看起来像是一个句子的图画所构成的谜语。它们出现在周日的报纸、电视游戏节目以及儿童的书籍里。可是，在以往的数百年里，画谜可是正儿八经的东西。它们往往模仿埃及的象形文字——而且由于没有人能够读懂象形文字，人们觉得画谜极为深奥和神秘。有些人认为，最为深刻的思想只能通过图画来表达，因为，图画与真理有一种直接的关联（相形之下，字母则是人为的创造）。没有人完全意识到埃及的语言就隐藏在埃及的象形文字里；埃及人认为，象形文字就是用任何语言进行读解的图画。

　　画谜以及其他神秘的象征图画在文艺复兴时期风行一时。艺术家、学者和哲学家们发明了奇奇怪怪的、意义晦涩的图画，朦胧地觉得埃及人也一定如此这般过。至今为止，最为淋漓尽致的画谜是收在一本叫作 Hypnerotomachia poliphili 的书中，此书或许可以有点笨拙地译为《波利菲勒斯的情战之梦》。书中的一切美丽而又神秘，是用拉丁文和意大利语写成的，因而极难阅读，几乎不能翻译。书印制得极美，配有迷人的木刻插图，讲的都是稀奇古怪的事儿。在书一开头处，波利菲勒斯坠入梦乡。他在梦里醒过来，随即又进入了另一梦乡。全书都是关于他梦中的故事，除了写到最后一页时，他认为找到了自己真正的爱情——可是，在他用力去拥抱她时，他就苏醒了，发现自己还是孑然一身，只是空气中有一股可爱的香味而已。他的梦中全是奇怪的、象征性的人与地方：一座破碎的大

retico basamento in circuito inscalpto dignissimaméte tali hieraglyphi. Primo uno capitale osso cornato di boue, cum dui instrumenti agricultorii, alle corne innodati, & una Ara fundata sopra dui pedi hircini, cum una ardente fiammula, Nella facia dellaquale era uno ochio, & uno uulture. Daposcia uno Malluuio, & uno uaso Gutturnio, sequédo uno Glomo di filo, ifixo i uno Pyrono, & uno Antiquario uaso cũ lorificio obturato.. Una Solea cum uno ochio, cum due fronde intransuersate, luna di oliua & laltra di palma politaméte lorate. Una ancora, & uno ansere. Una Antiquaria lucerna, cum una mano tenente. Uno Temone antico, cum uno ramo di fructigera Olea circunfasciato. poscia dui Harpaguli. Uno Delphino, & ultimo una Arca reclusa. Erano questi hieraglyphi optima Scalptura in questi graphiamenti.

Lequale uetustissime & sacre scripture pensiculante, cusi io le interpretai.

EX LABORE DEO NATVRAE SACRIFICA LIBERA
LITER, PAVLATIM REDVCES ANIMVM DEO SVBIE-
CTVM. FIRMAM CVSTODIAM VITAE TVAE MISERI
CORDITER GVBERNANDO TENEBIT, INCOLVMEM
QVE SERVABIT.

型人物雕像上尽是由解剖名称组成的段落；一个空心的大象雕塑被一巨大的石头方尖碑刺穿；一座可以攀爬的金字塔上旋转着一个在风中呼啸的雕像。主人公波利菲勒斯在风景中漫步，注视事物并且思究它们可能蕴含的意义。他看到了用拉丁文、希腊文、希伯来文和阿拉伯文写成的铭文，可是有些铭文却只是图画而已。最不寻常的铭文就是一个长长的画谜或类似象形文字的东西，这是他在爬上通向空心的大象雕像的台阶时所发现的。

此铭文神秘之至（图11-1）。波利菲勒斯描述了这些符号（见该页的上方），又将它们译了出来（见下方），从而帮我们解答了难题。他用印刷体的大写字母来写自己的阐释，俨然是另一个古代的铭文。这一类似象形文字的东西较为复杂，我在后面的表格里总结了内中的意义。左边是波利菲勒斯对每一个图画的描述，接着是他的拉丁文译文和我的英译。他把画谜变成了一个长长的句子，你可以在第四栏自上而下地读出其中的意义。

就如梦中之梦一样，这也是谜中之谜，因为你得弄明白波利菲勒斯是如何翻译这一铭文的。第四栏给出了答案——每一个象形文字都意味着某一种东西，而且其概念也须具体化，以组成一个合乎语法的句子［我还加了最后一栏，为那些初次读到 *Hypnerotomachia poliphili*（《波利菲勒斯的情战之梦》）的人列举了一些此类符号会引发的联想］。

或许，这已是详尽的阐释了，不过，神秘如斯，总还有些得进一步认识的东西。头骨是所有劳作的终结，因而，它给工作的观念添加了一种冷酷性。但是，它有可能表示拉丁词"ex"（即劳作"之后"）？为什么有两种农事工具，而不是一种工具呢？它们的重复出现是否在告诫人们，工作是乏味的？或者，它们不过是出于装饰上平衡的考虑？而且，彩带又是做甚用的？工作的观念和死亡的观念联系在一起，而画谜则是用彩带将画面维系起来。不过，彩带是不是还有可能意味着我们应该将若干个画面组成一个概念呢？

同时，如果你有意不接受波利菲勒斯的描述，那又会怎样？你能在画谜中读出另一种意义的句子吗？

描述、翻译、意义和象征——四重秘密的所在。*Hypnerotomachia poliphili*（《波利菲勒斯的情战之梦》）是一本奇书，充满着需要毕生求解

11-1

选自弗朗西丝科·科洛纳（Francesco Colonna）的《波利菲勒斯的情战之梦》，1499年。

的谜。它所构建的世界极为脆弱，同时又有美的平衡——是梦中完美无缺的海市蜃楼。该书的后续者多多，直至奇特、浪漫的 CD-ROM 游戏，如《神秘岛》（*Myst*）和《奇幻岛》（*Riven*）等。可是，没有一个游戏像该书的画谜那样如此扑朔迷离，而且也没有一个游戏会更加令人确信，图画中隐藏着真实的意义。

序号	波利菲勒斯的描述	波利菲勒斯的拉丁文译文	我的翻译	意义	象征性
1	Bucranium（牛头骨）与农事工具	EX LABORE	劳作之后	劳作	公牛或奶牛的头骨是对死亡的提醒，也是一种古典建筑的装饰品
2	山羊脚架上燃烧的祭坛上的一只眼睛和鹰	DEO NATURAE SACRIFICA	向自然之神献祭	神、自然、献祭	有时神是以眼睛来象征的，因为他是全能的
3	盆	LIBERALITER	自由	自由	奠酒祭神
4	倾倒的酒瓶	PAULATIM	如此你将逐渐	逐渐	在此无神秘象征意义——细颈酒瓶倒酒比盆要慢些
5	纺锤上的纱线团	REDUCES	找回	找回	这令人回想起曾经帮助提修斯走出迷宫的"阿里阿德涅之线"
6	系着彩带的古瓶	ANIMUM	灵魂	灵魂	灵魂的古老融合以及保存在瓶中的灵魂
7	有一个眼睛的鞋垫，以及棕榈和橄榄的枝状饰物	DEO SUBIECTUM	服膺于神	服膺于神	神再次用眼睛来象征。棕榈和橄榄或许就是天国的祥和和丰盛
8	被系好的锚	FIRMAN	安稳	安稳	它象征着神的护佑的安泰、伦理与智性的美德、对于神的信仰，以及期盼
9	鹅	CUSTODIAM	庇护	庇护	它会令读者想起曾经以其警觉拯救了罗马共和国的鹅群
10	手持的古油灯	VITAE TUAE	你的生命	生命	灯象征着生命或是灵魂
11	系着橄榄枝的古舵	MISERICORDITER GUBERNANDO	将会得到呵护和指引	呵护和指引	舵就是指引
12	两个用彩带系在一起的打捞钩	TENEBIT	抓住	抓住	打捞钩是用于抓住东西的
13	被系住的海豚	INCOLUMEMQUE	毫发无损	毫发无损	希腊诗人亚里安（Arion）是由喜爱他的歌曲的海豚从海里救上来的
14	盖上的珍宝箱	SERVABIT	被保护的	保护	珍宝箱象征恒久的保存

12 如何看曼荼罗
how to look at Mandalas

曼荼罗是西藏宗教中一种用以沉思的图像。20世纪20年代时，心理分析学家卡尔·荣格发现曼荼罗并且开始将之用作自己疗法的一部分。他让患者画图，而后对图进行分析，以找出患者的无意识想法。依荣格之见，曼荼罗是由符号组成的任何循环的图像，包括中世纪大教堂的圆窗和纳瓦霍人的沙画。荣格的阐释几乎是接受了曼荼罗的原初意义。真正的西藏曼荼罗是令人产生兴趣的、复杂的对象，有关的论述为数可观。不过，这里所论的是那种没有梵语特征标记的曼荼罗——也就是说，是西方人所理解的曼荼罗。

在1950年以前的短短几年里，荣格治疗过一位他称为"×小姐"的病人。她第一次来看他时，带来了一幅她的自画像（图12-1）。不久前，她回到了她母亲的祖国——丹麦，希望和母亲恢复某种联系（荣格说，与许多知识女性一样，她心目中的父亲形象是正面的，而母亲则显得疏远——她是"向着爸爸的女儿"）。当她到了丹麦，她被那儿的景色深深地打动了。她觉得"受到感染而又无助"，而在她的画中，"她看到自己的下半身处于大地中，紧紧地粘在一块岩石上"。

在下一个疗程里，当她给荣格看一幅描绘同样海岸线却又有一道雷电击中一发亮的球体的绘画（图12-2）时，出现了突破性的转机。在此之前，她陷入了一种她意欲忘却的生活。通过第二幅画，她获得了转换——

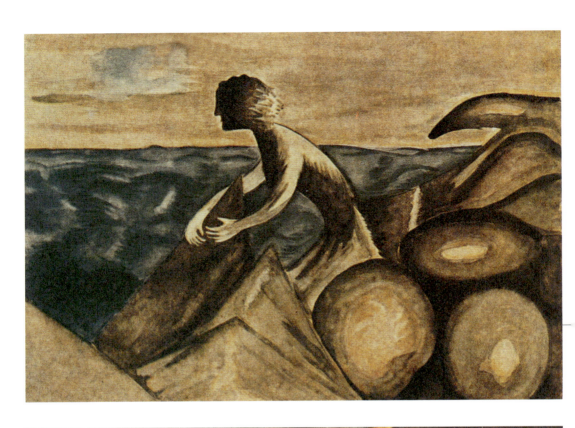
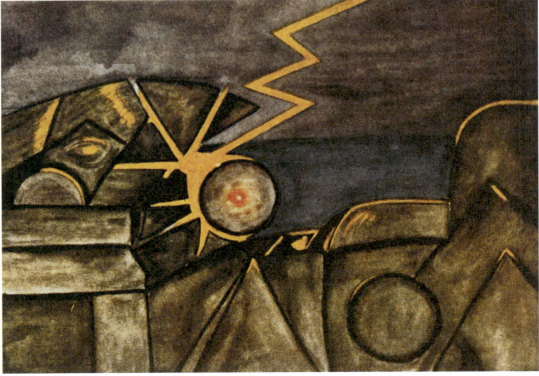

她不再是写实的人物，而是一个球体。

对荣格而言，曼荼罗必须是圆形的，因为它们象征着人的内心生活，这种生活是一种微观世界——自成一体的小宇宙。×小姐在将自己简化为一个球体时，首先是画出了曼荼罗。回过来看第一幅画，显然她已经有了一种朦胧的概念，因为人物周围的一些石头是球状的，而且几乎是球体。它们似乎是另一些粘在同一沉闷海岸上的人，或者它们仿佛是她的诸种化身。甚至她的躯体像是一块圆形的石头，同时她似乎扎根在大地上了。荣格将第二幅画中的圆形石头看作是×小姐的两个最为亲密的友人，就像她一样，也被束缚在黑暗的底层。他说，照在金字塔形体上的光芒是×小姐心灵中涌向意识的无意识内容。

一旦她将自己看作一个球体，她也就认识到了，自己可以逃逸。球体被一道雷电击中，而且与别的岩石分离了。对荣格来说，这是至关重要的契机，因为它揭示了她从母亲的影响中摆脱了出来，至少足以能试着把自己看作是独立的个人。他说过，"闪闪的火光"将心灵从黑暗的无意识底层中分离出来。

荣格把×小姐的体验和德国文艺复兴时期的神秘主义者雅各布·博梅（Jacob Böhme）的文本进行类比。雅各布·博梅详尽地描写了自己曾经经历过的那种被分裂为两个部分的感受。起先，他把自己想象成一种"黑暗的物质"，相当于×小姐画中湿冷的岩石。他写道："当闪闪的火光照到黑暗的物质时，那真是恐怖之极。"他彻底变了，并且画了圆形（图12-3，左上方），以表示出他的新的状态。下半部分杯状的图形是"愤怒之中的永恒自然"，乃是"居于自身之中的黑暗王国"，而上半部分的十字则是"荣耀的天国"。雅各布·博梅利用炼金术符号，帮助自己将发生在自己身上的经历视觉化了，而且他还把上半部分称为"salniter"，即一种被荣格解释为"天堂之土和人在堕落前纯洁无瑕的身体状态"的炼金术因素。博梅的图形是对自己灵魂的崭新状态的自画像，而对荣格来说，这是完美的曼荼罗。

接着，荣格继续一个一个地添加符号，用圆形的图画进行一种主题与变奏的游戏。他将圆形比作古老炼金术中表示朱砂、金子、石榴石、盐、

12-1

×小姐的第一幅画。

12-2

×小姐的第二幅画。

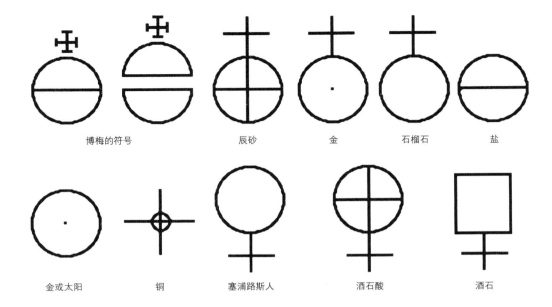

博梅的符号　　　　　　辰砂　　　　金　　　石榴石　　　盐

金或太阳　　　铜　　　塞浦路斯人　　　酒石酸　　　酒石

太阳（Sol）、铜、"塞浦路斯人"（即维纳斯①）甚或普通的化学物如酒石酸、酒石等的符号。许多诸如此类的东西就像×小姐画中发光的球体那样，都会"如炽热的煤那样发出光芒"。荣格对炼金术做过广泛的研究，而在他看来，某一种符号都有特定的意义。譬如，金子有时是用一个中间有一点的圆来表示的，而后者又是完美化的心灵的最终征兆。点是心灵中宁静的中心，而且依照荣格的说法，出现在世界上许多的文化之中。他将之视为伟大的奥秘，并且说过，它是"简单而又不可知的"。盐在炼金术士那里也是至关重要的，而且荣格指出了其融合天地为一体的方式。

数页之后，这些符号（还有许多我没有提及的符号）就结合成了一种巨大的混合体。以荣格之见，它们都显现了雅各布·博梅和×小姐均经历过一种根本性的转化：即强烈的破裂——rotundum（起初的自我感）与其黑暗的、无意识的母体的分离。这样，心灵就得以自由地理解其自身。×小姐后来画的所有曼荼罗都是 rotundum 的图像，尤其是内在结构的图像。一旦她从自己无意识情感的"混乱体"中摆脱出来，她就能够展开荣格所说的"个体化"的工作，即一种使自我变得和谐与宁静的漫长过程，并且使所有的部分形成相互平衡的联系。

不喜欢荣格的人抱怨说，他的符号都是如此地不确定，以至于所有的一切都会表示任何别的东西，当然，这是荣格的分析中的一个隐患。他的追随者们喜欢他用的那些古怪地集结起来的符号。至于第二幅画，他说："她发现了哲学之蛋的历史同义词；哲学之蛋，即 rotundum，圆形的、最初的人之形（或如佐西摩斯②所称，στοιχειου στογγυλου，意即'圆的因素'）。"许多符号向诸多的方向开放意义；它在有些人看来似乎显得不加控制，而在另一些人那里则又显得丰富多样。这儿也有影响的问题，因为 × 小姐显然是读过荣格的一些著作后才到他那儿进行治疗的，所以，她明白荣格可能期待她做的是什么。在画了突破性的画之后，她还画了几十幅曼荼罗，同时继续在荣格处治疗了若干年。

后来所画的曼荼罗暗示了可能性（图 12-4）。这是她的第七幅画，此时她正完完全全地关注自身。她以前画过几幅画，其中的曼荼罗四周围着一条黑蛇，如今这黑蛇被同化了，画中的黑色将曼荼罗周围的一切都填满了，甚或渗透到了曼荼罗的中央——也就是说，渗透到了她心灵的中央。四重的划分表明她已经达到了一种较为高级的状态（博梅的"曼荼罗"只有两重划分）。中间的一个金色的小轮转焰火顺时针旋转，表示 × 小姐正在努力意识到其内心某些曾经隐藏的东西（逆时针旋转意味着她正转向无意识的方向）。

四周的金"翼"组成了一个金十字架，荣格认为，这是一种充满希望的迹象："它成就一种内在的联系，是对已经进入中央的黑色物质所透发出来的毁灭性影响的防御。"既然十字架意味着受难，那么整个曼荼罗就有一种"或多或少痛苦的悬而未决"的意绪；× 小姐觉得自己获得了"在内在孤独的黑暗深渊"之上的平衡。我在图 12-3 中收集的一些符号再次出现在这一曼荼罗中。荣格提到过酒石酸，而且指出"心灵的酒石酸"意味着"地狱的魂灵"。他又补充道：铜的符号也是赤铁矿的符号，称为"赤血石"。换一句话说，× 小姐正在揭示一种"来自地下"的十字架，是通常的基督教的十字架的一种倒置。这是受难的意思，但它是内心的黑暗的折磨，而非外在的苦难。

依照我的经验，读过荣格的书（尤其是比较深奥的书）的人相对

12-3

荣格用以解释图 12-2 的符号。

①维纳斯即阿佛洛狄忒，按照希腊神话，她是在海水中诞生的，而被人迎接的地方就是塞浦路斯。——译者注

②佐西摩斯（Zosimos of Panopolis，约250—?）系公元 3 世纪的埃及亚历山大里亚人、炼金术师，著有一部 28 卷的炼金术百科全书。——译者注

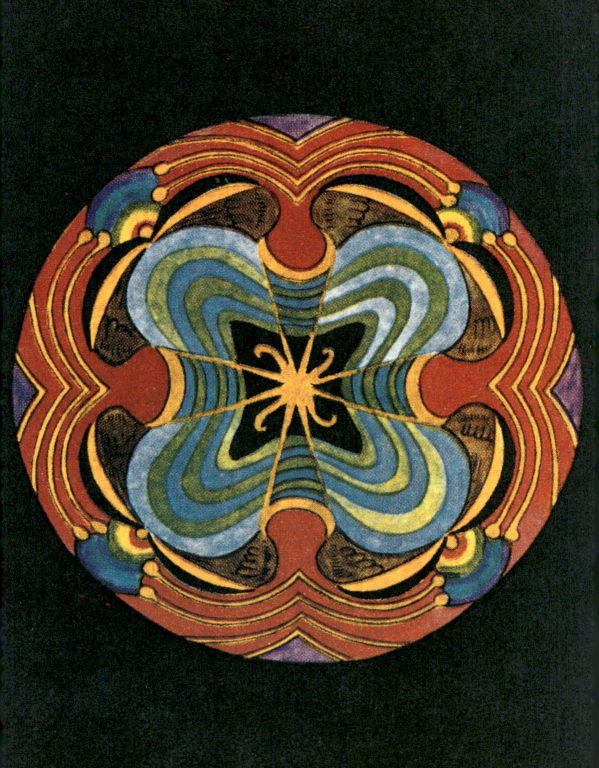

不多。但是，他的观念却流布得极为广泛［约瑟夫·坎贝尔（Joseph Campbell①）的书就是一个突出的例子］。而且，许多人——艺术家、设计师、建筑师——都被圆形而又对称的形体所吸引。从标识到玫瑰花窗以及"梦的捕捉者"，都吸取了荣格最先表述过的那一系列形体。而且，谁又会说这些形体没有充分地反映设计师们的想法呢？

12-4

× 小姐的第七幅画。

①约瑟夫·坎贝尔（Joseph Campbell，1904—1987），美国学者，追随荣格，研究艺术与神话、宗教的关系，著有多种著作，如《千面英雄》《神话图像》《印度艺术与文明中的神话和象征》、《神话、梦和宗教》、《西方神话》、《东方神话》和《原始神话》等。——译者注

13 如何看透视图
how to look at Perspective Pictures

实际上你所见到的任何图片都是有透视的：杂志中的每一张照片，所有的广告牌、家庭快照、电影中的每一个镜头，以及电视里的每一帧画面，等等。只有用鱼眼镜头拍摄的照片、经过数字化手段处理过的照片，以及某些艺术上特许的绘画等不是有透视感的画面，中世纪的绘画是没有透视感的，而古老的日本画和中国画也不具有透视感。但是，如今要找到一幅没有透视感的画面却并非易事。甚至拼贴画也常常是具有透视感的画面的组合。

世界上大多数人都是看着透视画面长大的，而且在许多人眼里，透视画面是自然而又正确的。即便这样，令人惊讶的是，没有几个人知道透视画面的奥秘。尝试一下这样的实验：在这一页的空白边缘上徒手画一个小立方体（别太注意图 13-1。这是要看一看你会随意画出怎样的立方体）。取立方体的边，然后将其延伸到空间中。我画了一个，得到了这样的结果：

13-1
立方体透视图，1755 年。

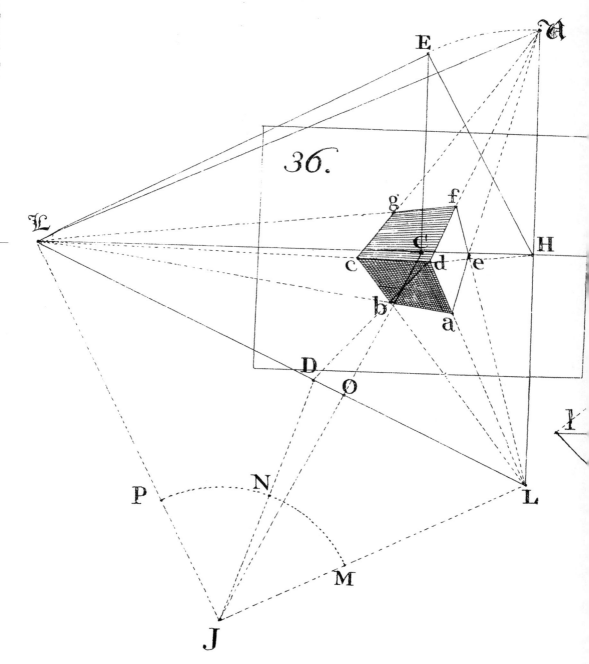

这一立方体并不符合透视。规则是严格的，而且据说如果在实际生活中线条之间是相互平行的——就如我在想象的那个真实的立方体上的线条那样——那么，它们就得汇聚在一个点上。我的一条线因为差得太远而没有集中到那一点上。

透视的实践充满了各种各样的规则，譬如，允许立方体正面的边沿是相互平行的。不过，所有的规则归结为一，就如图 13-1 所示。

想象这一页是平铺的地板，而你正站在上面。比方说，你大约像线条 EC 那么高，因而，假如你在地板上笔直地行走，你的头就在 E，而脚则在 C。再想象一下，地板上有一个长方形的窗户，你正透过它看着下面飘浮着的立方体。立方体多大，无关紧要：它可以是 6 英尺见方，或是星球一样的体积。它在多远的地方，也没有关系。

想象你正站在窗户的中央，脚固定在字母 C 上，往下正视着立方体。如果你要描绘映在窗户上的轮廓线，你会获得与这里所绘的示意图一模一样的轮廓线。那就是透视的一个奇迹：假如你走向窗户，用蜡笔描画你所见的轮廓线，你就将自动获得一张符合一切规则的透视图。如果你在所有的方向上延伸立方体的边沿，就画在地板上，那么这些线条就像这里的一样，都会在三个点上汇集起来：左边的 L 点，最下面标准体字母 L，以及右上端的 A。你有意地想象所有这些画在地板上的线条，而你则正站着注视它们。

现在，窍门就在于想象出地板上有点像帐篷结构的建筑物。譬如，三角形 LEH 是一片树脂玻璃，并且沿着线条 LH 安装。如果你蹲下来将其提起来，那么，你就将是正对它而站，而你的眼睛正好在 E 处。三角形 LLJ 又是一片树脂玻璃，它在地板上沿着线条 LL 安装。如果你将其提起来，它顶端的边沿 J 就会触到顶端 E。两片三角形树脂玻璃可以形成一个小帐篷（在这一点上，你没有太多的余地。但是，你的眼睛必须停留在金字塔尖端上。这样，你就可以站在同一位置上往下看立方体了）。

这是用来解释透视的单一法则的一种安排。注意那些从立方体边沿向左面退去的线条：它们都聚集在 L 点上。虽然你也许不会料到是这样的，但是，在实际生活中，树脂玻璃三角形的边沿 EL 平行于立方体的三

条边（gf、cd 和 ba）。换句话说——这还是法则——如果你从自己的眼睛到你在作图的表面之间画一条假想的线条的话，那么，这条线触及表面的地方就将是所有与你的这条线相平行的线条汇聚的地方了。如果你觉得糊涂了，那么也不只是你一个人而已——自从透视发明之后，过了一个半世纪，才有一个人发现了这一法则，然后又过了一个半世纪，人们才了解它。即使是在今天，大多数学习透视的艺术家和建筑家都没有掌握这个法则（他们倾向于让电脑来做这一工作）。

你也可以如此思考这一法则：如果你在画这个立方体，而你又不确定边沿会合的地方，那么你只需要从你眼睛到图之间画出一条与边沿相平行的、假想的线，以便发现它们交会的地方。将树脂玻璃三角形竖好位置，那么，从你的眼睛到 L 点的线条就可以确定线条 fe、da 和 cb 汇集的点了。

在实际的透视图中，添加这种突如其来的三角形还是不够用的，这样，制图人员就转动这些三角形，直到它们像这里所示的那样平放在平面上。这一过程被称为"旋转"，在 19 世纪时，它属于艺术家的基本知识。如果你弄明白了为什么 LJL 的角度和 LEH 的角度都是直角的话，那么，你就会知道你理解这种旋转；因为，它们需要有一种和立方体一样的取向。同样，如果你了解了画此图的人是怎样让 AH 和 EH 的长度相等，从而确定了第三个消失点 A 的话，那么你也就掌握了旋转的道理。

甚至没有掌握基本的法则，你也可以通过观察线条的会合点来理解普通的透视图。像 L 点与 A 点都是消失点。注意线条 df 和线条 cg 都是在同一平面里。线条 dc 和线条 fg 也是如此——它们都在立方体顶上的平面之中。事实证明，所有画在立方体顶上平面里的线条都会在线条 LA 的某一点上会合起来的。假如我是在立方体的顶上画方格图案的话，那么，所有的线条就会通向 L 或 A；但是，更有意思的是，如果我在立方体的顶上画出任何两条平行线，那么将在 LA 上的某一点上相交。由于这一原因，这样的线条就被称为消失线。每一个几何平面都有其消失点，而且几何平面中的任何一组平行线都将在消失线的某一点上消失。

这都是非常抽象的，是大多数论述透视的书通常采用的陈述方式。这里有一个比较现实的例子（图 13-2）。实际上，任何建筑都可以用来说明

透视；你所要做的一切就是静静地站着，想象线条的走向。首先是看房子的右面，然后想象所有的水平线——门廊地板，门廊顶部，所有的窗台、窗楣和窗框，以及屋顶的檐口等的线条。如果它们都向空间中延伸，就会在某一消失点（我在图 13-3 中标为 A）上会合（消失点在大多数情况下往往是远离物体的，因而，我画了一个比例较小的图来说明一个大的图）。

然后，对房子正面的所有水平线也这么想象——门廊地板正面的线条、门廊屋顶正面的线条、窗户和檐口，以及左端的地下室窗户、装饰线和木头壁板的所有水平线。所有这些线条在远处的 B 点上聚集（当你在室外这么做的时候，不是在照片上画线，此时用一支铅笔估计一下线条的走向是有帮助的）。A 与 B 之间的笔直水平线是地平线。如果你或多或少是正对着建筑观看的话，那么垂直线看起来会依然垂直，就像这里的垂直线一样。如果你仰望摩天楼的话，那么你就得在天空上再添加第三个消失点。

再要注意的是，所有平行于房子正面的水平线的线条（包括烟囱甚至

13-2
芝加哥的一幢房子，1998 年冬。

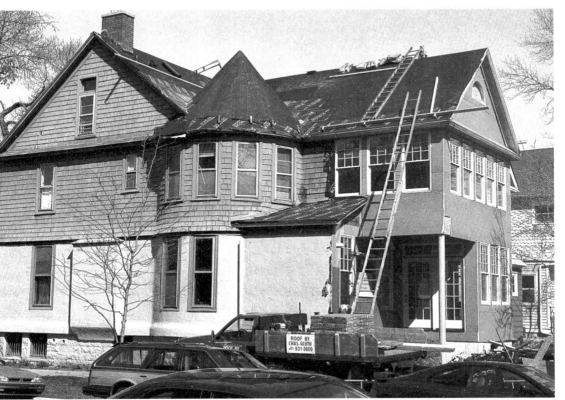

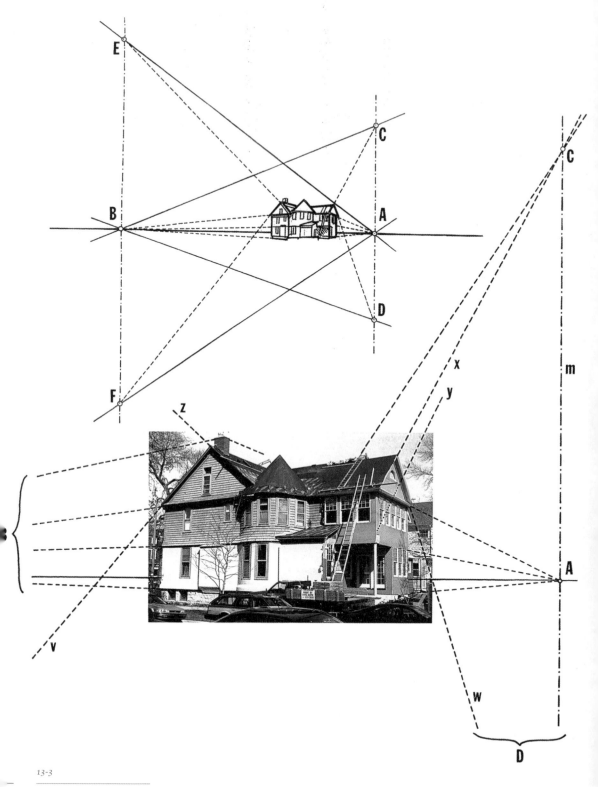

13-3

消失点与消失线示意图。

房子右面背景上的水平线）将在 B 点上汇聚起来。只要房子与房子之间是相互平行的，那么它们的消失点就将是一致的。而且，这也同样适用于任何别的街道上与这所房子相平行的房屋，即便它们在视线外几英里的地方亦然。

那是简单的部分。当你考虑到别的几何平面时，透视就变得更引人入胜了。房子右边可看到的部分也形成了一个几何平面。其中的一些线条是水平的，与房子正面墙上的线条相平行，所以，它们也将在 B 点上消失。不过，像标为 x 那样的线条是陡陡地一直向上的，它们会是什么呢？可以作这样的推论：陡峭的 x 线处在屋顶的几何平面里，而且，也在由房子右面形成的几何平面中。再想象一些与 x 平行但又是画在房子右面的线条；我在 y 处画了一条线。所有这类线条都将消失在空中的某一位置上，即针对着消失点 A 的上方。因而，线条 M 是所有在房子右面可能出现的平行线的消失线。C 点也是与屋顶中可能出现并且和 x 相平行的线条的消失点。既然线条 m 是房子右面任何一组平行线的消失线，那么，同样道理，任何在屋顶上所画的平行线也就会在线条 BC 上的某一处消失。上面的一把梯子的两边可能也会在 C 点消失（下面还有一把梯子，过会儿我再来谈论它）。

我站的位置看不到屋顶的另一面，但是它的线条会往下通往地平线以下的消失点。W 线就是一个例子。因为屋顶是对称的，所以与 W 相互平行的线条都会消失在 D 点上，而 D 点与底下的 A 点的距离恰好就是 A 与上方的 C 点的距离。

在房子的另外那面，像 Z 这样的屋顶线将在上面的 E 点上消失；更远处的，像 V 那样的线则将消失在下面的 F 点上。

这栋房子上还有一些几何平面，类似右边屋顶的几何平面（带梯子的屋顶），但是没那么陡。这样的几何平面还有门廊左边所加的小屋顶。其水平线将消失在 B 点上，不过，其大多数垂直线，像右边的檐口那样，将消失在 DAC 线上，即地平线上方、C 点底下一点的位置上。接着是位置较低的那把梯子：它也形成一个几何平面，而且是最陡的。它的水平线——梯子的横档——会消失在 B 点上，不过其两边会消失在很高的地

方,大概在 C 点上方的某一位置上。

一旦你研究一幢房子,找到了主要的消失点,或许你就可以尝试想象相关的消失线。假如你把图 13-3 放倒了——这样右边朝上了——线条 m 就成为纯正的地平线,而引向 A 和 C 的虚线也就像是铁路轨道了,房子右边的窗户甚至为铁轨提供了枕木。在较为模糊的情况下,同样会有这样的效果。右边的屋顶(有一较高的梯子靠着的屋顶)有一消失线 BC。如果你画出屋顶的表面及其消失线,并且在心理上将别的任何东西都抹掉的话,那么,你就会发现,你正在画一条新的地平线(BC),而屋顶就像是一个长方形平平地安置在无限大的平地上。然后,那把较高的梯子就像是另一组铁路的轨道,其横杠木会消失在地平线的某个地方。

每一个几何平面及其消失线都与此相似;仿佛它们本来是平展的几何平面(或平地),而后才被倾斜到不同的位置。你甚至可以想象不在视线之内的几何平面的消失线,如右边屋顶远处的 BD 这条线。我在小的示意图上画出了其他一些消失线。一会儿,你看着大照片就能想象到房子四周的消失线路。最为重要的是,几何平面之间不是隔绝的:它们都是组合成一体的,就像是一种折纸玩具,可以前后折曲,显出不同的数字或运气。

透视是乏味的——毋庸置疑——不过,一旦你理解了这些原理,你就开始以一种迥然不同的方式看待事物了。每一栋房子上可以看见的侧面和屋顶就会变成无限而又不可见的几何平面的一部分;而所有的几何平面都会相交在消失线上。每一幢普通的房子都将自身呈现为一个更大的结构的一部分,而你也能想象和感受那些确定了这些几何平面和点的结构。这是一种迷人的感觉;透视是很确定和理性的,但是,它将世界分为如此复杂而又冷冰冰的几何形体,以至于它可能导致幽闭恐惧症,令人疲乏不堪。在本书所有的观看类型中,这是最少给我快乐的一种观看方式。我对透视思考了十多年,因而我都不想看到线条了。学习过程以及最初发现几何平面相交的方式都会带来愉悦。我第一次站在一栋房子前并且想象所有位置上的线条时,我都惊呆了。不过,透视也是无止境的,它让世界显得比我希望看到的样子还要更加清晰和更加一目了然。

14 如何看炼金术符号
how to look at An Alchemical Emblem

　　我所知道的最为复杂的图像是文艺复兴时期的寓言和符号；而在符号中，最棘手的是炼金术士所做的符号。它们是说明一个图像可以获得何其密集的意义的好例子。尽管当代世界充满了图像，但是往往易于读解。速度是平面设计师们的一个共同目标；出版物，诸如《美国新闻与世界报道》和《时代》杂志，其中的图形与图表的无可比拟的清晰性是众所周知的。在商务会议中，人们用一些简单的图片、圆形分格统计图表以及动画，以抓住疲惫不堪的客户的注意力；广告和音乐录像则更为简单——它们就是要让人一口吞下很多东西。例如爱德华·塔夫特的《信息的想象》这样的书，就是整个地展示如何让观者只对图像作最小的读解努力。那种需要审视或深思而不是看一次就丢弃的复杂图像是越来越难以找到了。这是令人遗憾的——它是我们视觉文化的一种贫困——因为，真正复杂的图像才表明了图像的作为。

　　在炼金术中，最为重要的东西是秘诀，因而"与世隔绝的"学习是很被看重的；但是，与此同时，秘诀又有点脆弱，仿佛它们一旦在户外露面，就会融化掉似的。对炼金术士来说，关键在于如何暗示秘诀而又不泄露过多。但是，这种策略很少奏效——要么秘传的意义依然太深藏不露，什么意思也看不出来；要么就是泄露太多深奥的（平易的）意思，因为揭示太多而失却其内藏的力量。

这些可能出现的情况在一个自称为斯特凡·马斯凯尔帕杰（Steffan Müschelspacher）的 17 世纪蒂罗尔的炼金术士所作的一幅画中有迷人的表现。此画是四幅画中的一幅，标题为《1. 艺术与自然的镜子》（图 14-1）。作者只是说，它再现了炼金术的三个过程，也许此言不虚——在画的下方，一个炼金术士看着一个蒸馏锅，另一个炼金术士则向烤炉里探望。两人之间是一个容器，其四周围绕着一半是象征性的、一半是真实的奇异之火。不过，图版的大部分是用以说明别的事物的，而留下很多东西不予解释，则是意图秘而不宣的作者的一种典型做法。作为读者，我们是被要求对画面进行思考的，直到能够获得自身的理解为止。

在画的上方，一个代表自然的男性拿着一本写着 "PRIMAT MATERIA" 的书（图 14-2），"PRIMAT MATERIA" 就是 "第一物质" 的意思，是炼金术士开始炼金时所用的东西。与其相对的是一个代表艺术的男性（他头上方的标语上写着 "KUNST"，意即艺术），手上拿的书翻开到写着 "ULTIMAT MATERIA" 词语的地方（图 14-3），"ULTIMAT MATERIA" 意即 "最终物质"，或者说是炼金术士劳作的目标。代表自然的形象有一个三重的容器，上面题有表示第一物质的符号，而代表艺术的形象则拿着一个叫作 "鹈鹕" 的容器，上面的符号是一样的，但是颠倒了一下，在此表示最终物质（"鹈鹕" 是一个带有空心把手的容器。里面不管是什么东西沸腾起来后，会从把手处往下流回到底部。它是根据中世纪的一个故事起名的：鹈鹕哺育孩子的时候是刺穿自己的胸脯，让刚孵出的小鸟饮食自己的血。在炼金术中，这一类循环被认为可以使事物变得更加纯净和充满力量）。

两个人物之间是一只鹰和一头狮，分别代表炼金术所需的物质——汞与硫，而动物之间还有一个古怪的东西，看上去像是一件超现实主义的家具。它是一种意义深奥的盾徽，是一种图形错乱了的、代表着马斯凯尔帕杰家族与炼金术本身的纹章。在通常的盾徽里，盾的上方是头盔，而头盔或 "盔" 的上面是花冠或环状物（叫作 "金属饰环"）、带状物（叫作 "披挂"）与羽饰。支撑盾牌的动物常常被置于两边。在这里，动物向两边退后，盾牌则倾倒着。

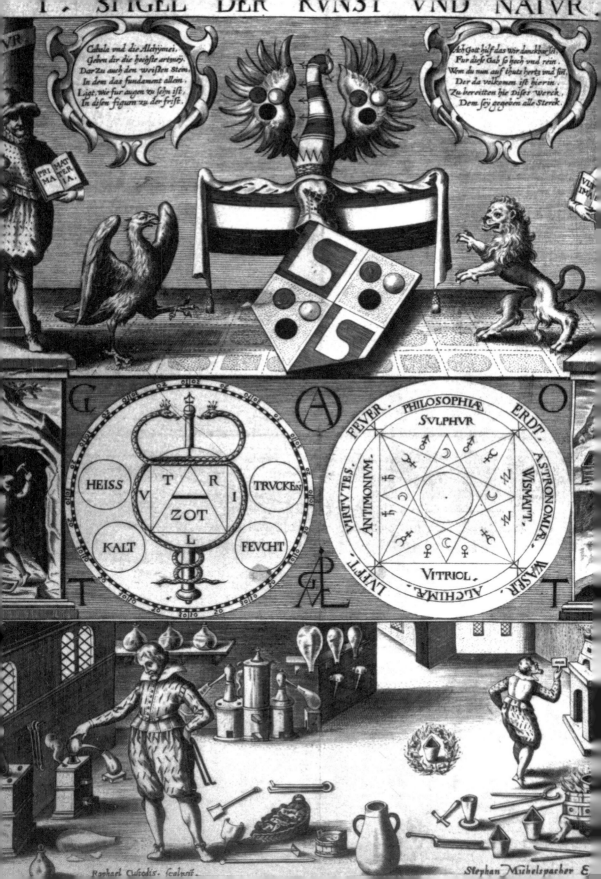

14-1

拉斐尔·巴尔敦,《艺术与自然的镜子》,1615年。

14-2　14-3

局部。

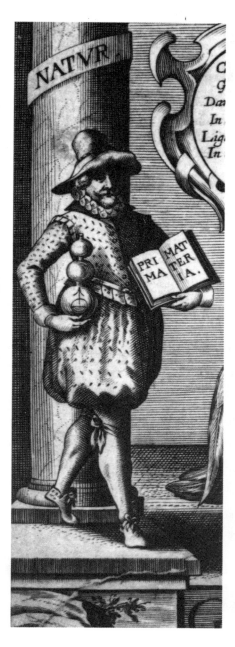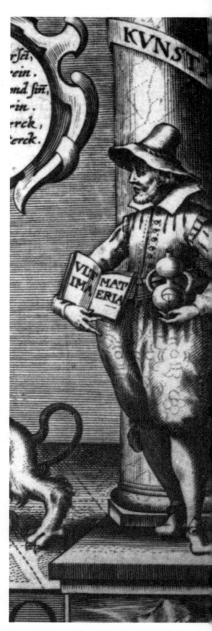

这一盾徽中的有些部分是相当司空见惯的。金属饰环通常是一顶花冠，头盔也完全对头。不过，羽饰却是两种东西的古怪结合：一是有斑纹的佛里吉亚帽（其名来自一种古希腊的军帽），二是舒展的、绘有黑白色圆圈的翅膀。

盾牌本身是四开的，这再普通不过了，但是四个部分上均有非同一般的装饰。炼金术士们迷恋成双、成三和成四的东西，盾牌或许是以四分的样子、三个一组的圆圈以及两个"阴阳的"象限等表达了这样的含义。我们或许把圆圈想象成彩色的，这样它们就将表示三种炼金术的颜色：黑色、白色和红色。所有这些都是了解炼金术过程的线索，也是马斯凯尔帕杰的读者会竭力猜测的。在一般的盾徽上，盾牌提供某人的家族信息，但是，在这里，主题是炼金术，因而，盾牌暗指最终物质——点金石（Philosopher's Stone）——它"孕育"于成双的相对物以及三、四的组合物。甚至也可能是这样的情形，即"阴阳的"象限意在表达一种流动的融合。

想知道马斯凯尔帕杰的读者是怎样理解整个的图形组合，并非那么容易。盾徽看上去有点像某一秘密团体的祭坛，其中盾牌作为祭坛桌，披挂作为缎帐，头盔、金属饰环与羽饰作为圣物。也许它也有点像某种拼板玩具，其中炼金术的秘密被乔装为盾徽。在严肃的炼金术士眼里，羽饰或许会令人联想到凤凰张开的双翅，而凤凰是炼金术士最爱的符号之一（他们之所以对凤凰感兴趣，是因为这些鸟是从自身的灰烬中再生的，恰如炼金术士的物品常常就是从以前试验的烧焦的剩余物中挖掘的。他们也认为，如果没有杀戮和复活就不可能炼出真正的点金石[①]）。

最上面的画面也是某种画谜，因为它是可以自左而右地读解的，就像是一个揭示炼金术过程的故事：左边开始时是用第一物质，到最后在右边成为最终物质。关键在于一步步地理解中间所发生的事情（两首诗的帮助不大，因为它们告诉读者说，答案是："浅显的，就在你的眼前"）。

这些神秘的符号会使人眼花缭乱。所有的东西都是一种线索，没有一种东西是无意义的：即使上面这一部分的地板也是象征性的，因为其交替着的圆圈和方块会提醒某些读者想起那个著名的使方成圆的问题。早在

① 其字面的意思为"哲人之石"。——译者注

② VITRIOL 字面上也有"硫酸盐"的意思，将其拆散，再要理解其意义，就像是寻找藏头诗里的字母并将其再组合起来一样。藏头诗或称离合体诗，是几行诗句的头一个词的首字母或最后一个词的尾字母能组合成词的一种诗体，例如，North、East、West、South 四个词的起首的四个字母可合成一个词——News。——译者注

希腊时，人们就一直努力从一个圆开始，思考怎样画出一个等面积的方形。点金石是同样迷人但又不可能实现的求索。像这样的图像也是让人看花眼的，因为你永远不能确定你正在看的图是哪一类的。这上面的画是某一个人的家？这是图画故事吗？居中的母题显然与盾徽有关，但是，在某种意义上说，整个这一部分的画面是一个大盾徽，因为两个男性像是加进来的支持者。看上去他们几乎可以走上一步，与鹰和狮子站在一起。

中间一块画面（图 14-4）略微有点复杂，不过，马斯凯尔帕杰这次把玩的不是盾徽，而是叫作微观—宏观图式的东西了。这两个他或许会叫作"图画文字"的图式也是一个单一的图，因为它们被一个共同的框架所环绕。左边大的"图画文字"拼为"VITRIOL"，是一个拉丁语句子中的词语的首字母的缩写词，意思是"造访地球的内里，通过提纯，你就会发现神秘之石了"（"Visita interiora terra, rectificando, invenies occultum lapidem"）。在左右两侧，炼金术士坚信不移地寻找着原材料。当字母 VITRIOL 散开时，它就叫作"硫酸盐的藏头诗"——对不入门的人来说就又是一个谜了[②]。它由一个双蛇杖环绕起来，而双蛇杖向来是炼金术保护神赫耳墨斯的象征。两条蛇为加冕了的国王和王后，这也是传统上炼金术的二神论，回应了这样的观念，即赫耳墨斯本身暗地里就是雌雄同体的。正中央也可以拼为"AZOT"，是难以琢磨的世界溶液的名称；大的"A"

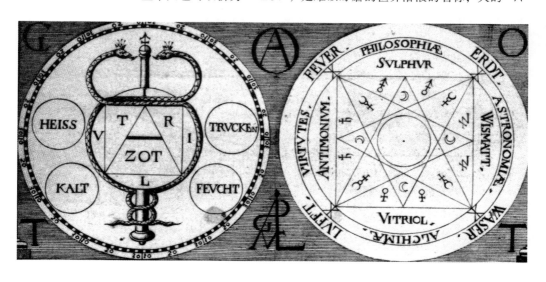

14-4
局部。

如何看炼金术符号

令人想起希腊文中"火"（一个带横杠的三角形）和"空气"（一个不带杠的三角形）的符号。蛇在中央围成的圆圈包含一个圆形、一个三角形和一个正方形，形成了含有一重、二重、三重以及四重的图像。"VITRIOL"是由圆环绕的，而"AZOT"则是由正方形包裹，这就回应了由方而圆以及四重而归一的次序观。顶端的小符号也曾在代表自然的男性所持的容器上出现过，不过，这次添加了一横杠，表示另一种称为"玛尔斯的磨粉"（"crocus of Mars"）的物质。

右边的"图画文字"是四种图形的融合。首先是地图或罗盘，因为上面有标记和圆轮廓线；再就是一种宇宙图，就像是太阳系的地图，因为有同一中心点的圆形；它也像是占星术图，其正方形有在中间交叉的线，至少像是当时设计的样子。围绕中心散布的小符号表示诸行星。而且，"图画文字"是希腊元素表，其名称写在外边（与希腊元素相伴随的希腊"品性"的名称写在旁边的"图画文字"里。它们是热、干、冷和湿，即"HEISS"、"TRVCKEN"、"KALT"和"FEVCHT"）。

所有这些兴许有点说多了，但只是一些皮毛而已。对这些图形、图形与画面中的其他部分的关联，以及本画面与该书中之后的三幅画的关系等，还可以说上很多。不过，要说明其中的道理，这就够了。你再学一些符号后，就可以找到你自己的解释路子。神秘主义的炼金术符号将所有种类的图像扯在一起，有可能形成一种密集度惊人的意义群。即使是在这简单的游历中，我已经提及了象征与符号、图形、"图画文字"、纹章、微观—宏观图式、离合诗、地图、罗盘、宇宙图以及占星等。被诸如此类的图像所吸引的人喜欢若隐若现的意义的微妙作用。那些厌倦这类图像的人则更喜欢其中的信息变得一目了然，没有任何障碍。不管从哪一种方式看，这些图像都属于最为复杂的画面——正好与《时代》杂志中的图相反。

15 | 如何看特效
how to look at Special Effects

电影里充满了特效，而电视节目和广告也是如此。有些是容易看出来的，而另一些则天衣无缝，难以捉摸。从事图像和数字处理的人会注意到我们留意不到的一些特效；对于他们来说，电影和广告更像是拼图游戏或图表，充满了泄露制作底细的种种迹象。我是留意绝大多数的特效的，结果我看恐怖电影、恐龙史诗或以太空探险为主题的电影时就常常对情节心不在焉了。但是，特效越来越精制，手法高超，以至于我弄不清楚它们是怎么做出来的。电影《泰坦尼克号》对我而言就是一个转折点，因为这是我第一次不能解释所看到的特效，部分原因就在于，那些特效是如此精心制作的。有一个片段里，整个是数字化处理出来的汹涌汪洋中真实的海豚在戏水，此景与实体大小的半个泰坦尼克号的模型粘贴在一起，添加在真实的天空背景上。当如此巨额的金钱用在这样的场景时，人们几乎无以分辨真实与虚构的生活了（同时，我能看出有些东西是不对头的，因为场景中有某种马克斯菲尔德·帕里什①海报中的颓废的鲜艳色彩）。

简单的特效容易看出来，而你一旦知道它们制作的过程，那么你就会以不同的眼光看电影和广告了。在这一章里，我只选了一种特效，即用软件建立不可能的风景——史前的沼泽、高耸的群山以及其他星球上的场景。在电视广告、科幻电影、娱乐厅里的视频游戏、电脑游戏以及杂志广告里，虚拟的风景无所不在。有时，风景的画面其实是几种不同的真实风

① 马克斯菲尔德·帕里什（Maxfield Parrish，1870—1966），出生于费城的美国画家。——译者注

景的拼贴，然后在电脑里进行"缝合"。如果杂志的汽车广告中有匪夷所思的连绵群山或者汪洋边上就是大瀑布的话，那么很有可能是数字化的处理，而汽车实际上就停在某人的停车场里。香烟和啤酒的广告也用拼贴的风景。看出假风景的方法是寻找风景的大小排列的迹象——树林、巨石和道路等——而且，在往风景的远处看时，注意其大小排列的突然变异。在最近的一个广告里，有一辆汽车就停在山顶上，然后有一条路盘旋着通向极远处田园式的风景。在你顺着这条路审视之前，它在总体上无懈可击，而且甚至是扣人心弦的；有一转弯处两边都是树，接下来的一个转弯处却是屋子那么大的石头，然后更远处的转弯处变成了同样的树，但这次是高大无比的树了——等等。将不同的照片叠合在一起，一而再地在或近或远的道路上用同一照片，这就造成了超乎事理之外的结果。通常，广告公司的平面设计人员会对光与色进行调整，但是他们往往忽略了大小尺寸的差异，因为这种差异是极难修正的（就是说，除非你直接动手来画整个的风景，就像在以往的世纪中艺术家为了一种想象的风景而画画一样，否则是难以搞定的。不幸的是，在今天，逼真的风景画基本上被人遗忘了）。

还有一类数字化的风景画，我甚至觉得更有意思，那是用电脑涂抹而成的风景。用软件画出山、天空和海洋，甚至也画上房子和树林。没有用任何照片，也没有什么东西是手画的。这种完全数字化的风景画可以在诸如电脑游戏、杂志广告中找到，也出现在像《科学美国人》和《国家地理》那样的杂志里，其中电脑是用以模拟很久以前的地球或画出其他某个星球的全景。

年复一年，用来生产这类图像的软件越来越先进了，有编程更佳和处理器速度提高的原因，也有某些编程人员的视觉化与艺术化的技巧得以提升的原因。制作不佳的数字风景画往往是艳俗的，如绿色的月亮，洋红的天空；这并非因为软件有局限性，而是因为编程人员和用户并非训练有素的艺术家，而且也没有研究过自然现象或自然主义艺术的历史。

图 15-1 中的雾气弥漫的风景是用鼠标点几下的结果。第一次点击就产生了如图 15-2 所示的连线框似的山，然后用户再让电脑知道该用什么颜色来覆盖这些连线框，以形成山体的样子。这种山是用"不规则碎片形

15-1

数字化的山景。

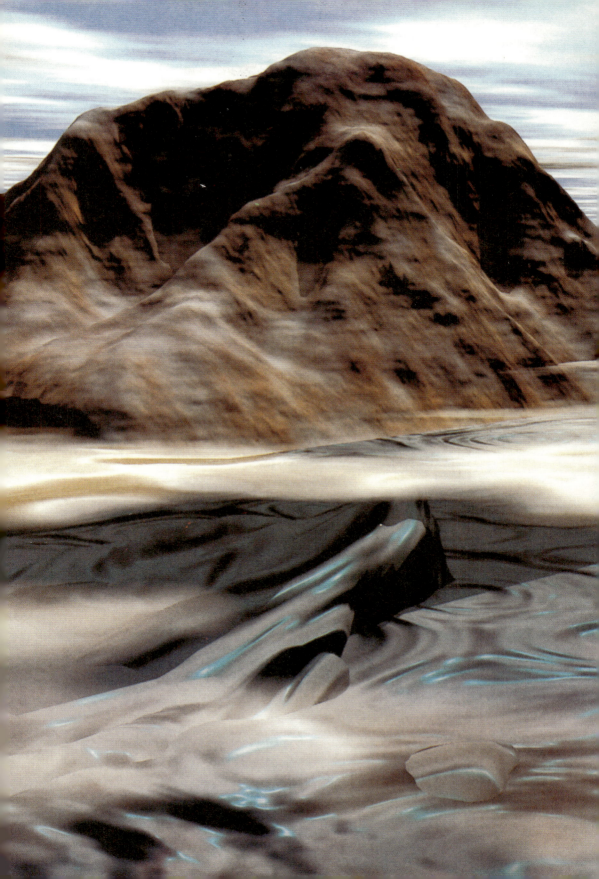

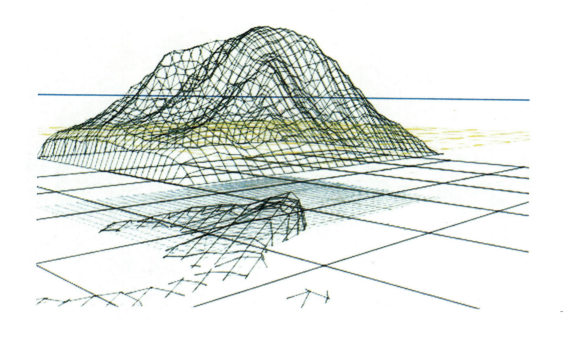

几何学"制作出来的,也就是说,点击一下就能创造一种样子过得去的起伏的山体。如果形态过于陡峭,用户可以用各种各样的方法加以修改;我以前编程时作过这样的画,可以将一座大山"渐变"为小山丘,或者加上悬崖,或者令其高耸入云。软件中不规则碎片形的程序模仿的是真实的蚀变或地质的隆起所造成的诸种结果。如果我对山的形态满意了,我就可以选择色彩涂上了,而水彩也可以用一些方法加以修正。用以描绘山体的颜色实际上是三种因素的合成:一系列水平的褐色条纹、白色条纹,以及"凹凸图"(bump map)。山体上粒状的肌理是好几百个微小的凹凸添加到平直的连线框的结果,用的是一个可以在软件中加以修改的样本。

再点一下鼠标即可创造一种巨大的平面层,它是以连线框的形式呈现为方格图案的地面(图 15-2,电脑只是描绘了一部分而已,但是它实际上却延伸到了以蓝线标示的地平线)。为了给平面配上肌理,我选了一种奇怪的肌理,软件制作者称之为"油状的青铜层"(这是许多电脑图形中典型的科幻小说的感觉)。接下来就得降低平面上的山的高度,不过我任其悬浮,以见出"油状的青铜层"其实只是一层平面上的油彩而已,而不

是其貌似的沼泽地漩涡。如果你看一下图 15-1 中右边山体所投下的影子，那么你就会发现，它是完全笔直的一条线。即便渐变的处理使得图形变得三维似的，但是这一巨大的平面还是平的。

就在山的下面，我又制作了一些小丘，还是用同样的油状青铜色。这些小丘其实在巨大的平面之下延伸着，但是我将其显露出来，这样有些小丘就在平面凸出来，像是小岛似的。仔细地比较连线框和油画，你就会看到小丘的轮廓线以及怎样将其影子投射到平面上。小丘与平面的接合天衣无缝，而且除非你知道你要寻找的东西，否则你不会认为平面上的大部分还是平的。

在这些程序中，制作出大气层也是轻而易举的。在这张图里，我做了飘着云彩的天空，同时将太阳放在高的地方，这样它就会投下明显的影子。用户可以控制天空的水彩，云层的色彩、密集度与频度等。云彩像是通常的卷云或层云，但是，就电脑而言，这些云无限之高：没有飞机或太空飞船能穿越其间。正是这一原因，它们没有在地面上投下影子，也没有出现在连线框图形中。

创造水平的平面与形形色色的高度也非难事，并且可用云彩"着色"，仿佛这些平面就是画上了云彩的玻璃片似的。我把这样的平面放在这一画面中山的底部稍高一点的地方。注意右边山脚边上的云彩：它几乎笔直地穿越山体，尽管事实上山是有凹凸肌理的；这是因为云彩平面只认不规则碎片形的连线框，却不认使山体具有岩石感的"凹凸图"。

这种风景是颇不写实的，就像是有些电子游戏中幻想的风景一样。比较写实的风景可能更难以看出破绽（图 15-3）。这一画面里的小山坡是几种不同的不规则碎片形的山所构成，左边变得又平坦又低。图 15-4 的连线框表明，其实是有三座不同的山，有些地形还相当复杂（例如，中间一座山的山脊伸展到很远的地方，但是在最后的画面中却几乎看不见了）。这些小山坡的颜色和肌理也比第一个例子要复杂得多，它们是在看起来像是溪谷和悬崖的垂直线条上一段段水平地加上掺和了绿色的棕褐色和褐色，并放在凹凸图上而构成的。小山坡实际的表面是很平滑的，就像连线框所表示的那样——所有的影子和明显的轮廓上都添加了真实的颜色。

15-2

图 15-1 的连线框模型。

天空也更为复杂些。就像第一个例子一样，天空有一个无限远的云彩平面；这一平面提供了大块的白云。然后，我又在稍高于小山坡的平面上添加了一个云层，在连线框里显示为一个飘浮的棋盘。它提供了大块的乌云以及远处混杂的云彩。在这里，还有第三种云彩，它被做成连线框气球（连线框中共有两个气球）。这些气球可以充满云层——要么是密集的、卡通式的云层，要么是非常稀薄的云烟。连线框中比较小的紫色云彩形成了飘浮在小山坡右上方的圆形的灰色云层（紫色只是任意选定的水彩，这样连线框就较易于读取）。较大偏红的连线框形成的是对角线上扬的、更为稀薄的灰色云层了。

画面中的水只是另一层着色的平面而已。所有这些物质——水、云和岩石——都可以按照极为严格的标准加以调整。用户可以控制反射的程度、涟漪的频度与高度、水波闪烁的水彩、水深处的颜色、水的不透明感，等等。

这算是相当简单的例子，而且很容易弄清楚怎样制作出这些复杂的天空与山水。即使如此，对编程人员来说，大自然中司空见惯的景色所具有的错综复杂性都是极难估算的。有好几个泄露底细的迹象表明了这是一种

15-3

小丘和湖的数字化风景。

15-4

图 15-3 的连线框模型。

如何看特效　**117**

数字化的风景。首先，水并不是太有流动感。看上去依然有点黏滞，也稍微不够清澈。不过，略调整一下，它就会变得近乎无懈可击了。模拟湖水的正常波形会比较难一些，在湖面上一个方向来的长频的水波常常会与另一方向的短频的水波相交叉。诸如此类的东西都未超出这类编程的算法之外，但是它们均要求特别的程序。这儿的另一个问题是水面与陆地相交的地方，因为海岸线几乎就是一直线。在实际生活里，我们对这样的界线非常敏感，而且我们总是能辨认出小的色点与轮廓的变化。电脑只是画出纯平的"水面"和平滑的连线框山坡（不是有肌理感的山坡，而是作为底子的平滑山坡）。同时，右手边的山坡整个都是一层可疑的平滑肌理。左边的Ｖ字形溪谷太像右边的那个大Ｖ字形的溪谷。这是不规则碎片形风景的典型败笔——在任何一种特定的地形中，色彩与肌理均遵循统一的格式。编程人员试图回避这种情况，因而制作的色彩会感应高度（随着海拔的提升而变化）和坡度（这样白"雪"就能在岩石的裂缝与坡顶上聚集，同时自然而然地从较为陡峭的斜坡上"翻滚"下来）。这里就有这样的色彩，但是它依然过于统一。当其用在远处的山坡时，这种色彩因为距离而变得朦胧，才有最佳的效果。

为了绕开这一难题，图形设计人员得让山坡的每一部分变成单独的对象，这样就可以上色而与周边的形式区分开来。从近处仔细观察，设计人员必须画出几十种岩石，每一种都与其他的岩石有别。即使这样，人们仍试图画出一块石头，然后再原样地复制另一块石头。用户可以将石头缩小，或使之变形，或使之产生"渐变"，或作任何方向的旋转，可是，它依然像是第一块石头的翻版。《科学美国人》和《国家地理》这样的杂志里的数字化风景画都有这一类毛病——风景看上去像是自身的一种克隆。

天空是这一画面中最佳的部分，但是它也带有这种编程中所具有的两个典型缺陷：小朵圆形的云彩略微太圆了点，仿佛是烟幕信号的一部分；同时，远处的云彩排列得像直线一样，过于整齐了一点。最后的这一个问题产生的原因是，电脑所绘制的无限的平面基本上是用某一格式的云形来"着色"的。如果格式中有条纹，那么距离渐远，就会变得很明显。

因而，在这里，你可以利用五种可能透露底细的迹象判断出电影与广

告中的数字化风景：

1. 水显得过于规则——所有的水波都趋于同一方向。
2. 水与陆地是依照直线或完美的曲线相交叉的。
3. 水、陆地和天空都有平滑而又重复的格式。
4. 岩石或山坡看上去像是相互之间的克隆。
5. 天空像是画在一块巨大的玻璃平面上似的。

尽管制作的价格越是昂贵，风景就会显得越好，但是，还是存在着设计人员和编程人员观察自然界的技巧方面的局限。最佳的编程以及最佳的设计人员要么是业余的博物学者，要么是自然主义的画家。这里的画面都是纯数字化的，但是我可以将其放到照片处理程序里，用绘画方法进行"润色"，或者用照片进行粘贴。稍作绘制，像图15-3这样的画面就能一下子看上去像是一幅摄影一样——当然，也可以粘贴到一幅照片上，然后与其不规则碎片形的环境融合起来。

假如你只是偶然翻开这本书，你是否会说图15-5是一帧照片呢？我在一个照片处理程序里对其进行修改，以表明我们可以使一幅完全由电脑制作的图像获得一种接近照相写实主义的效果。这幅图像以更为强烈的对比和不同的色彩均衡度模拟出了一种典型的、不用滤色镜的快照效果。图像做了修剪，以避免糟透了的"油状的"水面和绝大多数绿赭色的悬崖的重复出现。我修整了右边还需要避免过于规正的条纹的悬崖部分。我也为海岸线添加了一些非常小的不规则的形体，这样水面与陆地的连接就是在一种笔直的线上了。地平线有了一些新的细节：远山有一缕云彩，右边的地平线上则有一个很高的斜坡。出于写实主义的考虑，重要的是不能让那些形态显得过大。我们习惯于忽视真实风景中不规则的东西：我们很少注意它们，但是它们有助于形成我们的真实感。如果我制作出一个全新的山坡或一个大型烟柱，图像就会再次变得人工化了。

水本身是最难的部分；这里用几种叫作"修剪"、"盘旋"和"模糊化"的变形操作做了改善。稍微高一点的对比度使水面更多一点水性而少

一些油性。不过，即使是真实水面的摄影也是不经看的，你注视得越久，它们就显得越不自然；最佳的方法就是让水面本身不会引人注意。虽然图 15-5 是改进了的，但是还有一些数字化的痕迹——尤其是左下边的水面完全是由水平的条纹组成的。尽管如此，当我不加评论地给人看这一幅图时，人们都将其看作普通的照片。"写实性"——与快照相亲和的特点——并非无懈可击，因为原先这一软件是以某种审美观来设计的——写这一软件的人感兴趣于美国赫德森河画派①的风景画以及迷幻的或科幻小说的效果。可是，这一软件也可以稍稍转变为不同的写实性效果，包括快照的写实性。

早在文艺复兴时期，最先尝试自然主义绘画的艺术家运用费劲的线性透视技巧，以使他们的绘画显得栩栩如生。几个世纪以来，技巧在改进，但是艺术界已离开了那种简单的自然主义了。在我的美术史专业里，大多数人都不再对那些令图像具有真实感的方式感兴趣了。不过，技巧依然以新的、更加令人惊叹的形式存在着，如存在于不规则碎片形的设计软件和专利性的特效程序包中。最后，我们完全处身在这些东西当中——而且它们制作得么好，以至于我们很少注意到，我们所见的每一个像素实际上都完全是子虚乌有的（本书中还有一幅数字化的风景，你看了以上这些，就应该不难判断了）。

15-5

图 15-3 的变体，已被处理成照片的样子。

①赫德森河画派（Hudson River School）是美国独立后最早出现的一个风景画派，因为大多数画家活动于赫德森河畔而得名。该画派兴盛于 1820—1880 年，作品特点为细腻的写实和对大自然的浪漫诗情。代表画家有科尔（Thomas Cole）、杜兰德（Asher B. Durand）和道蒂（Thomas Doughty）等。——译者注

16 | 如何看元素周期表
how to look at The Periodic Table

挂在每一个中学化学教室的墙上的元素周期表不仅仅是周期表。它是周期表中最为成功的一种，不过，元素的排列可以有许多不同的方式，甚至现在周期表也有了不相上下的对手。换句话说，它并不反映关于事物存在方式的一成不变的真理。

周期表将化学元素列入周期（横向的行列）和组（纵向的行列）。假如你自左而右、自上而下地将周期表当作一页读物，那么你将遇到的元素就依次从最轻到最重。每一格左上方的数字是元素的原子序数，是原子核的质子数，也是核外的电子数。假如你读的是从上到下的任一行的元素，那么它们都有着相似的化学性质。

图 16-1 是德米特里·伊万诺维奇·门捷列夫制订的周期表，它已经成为标准了。它发挥了许多作用，但是也不乏缺点。只要看一看，你就可以发现，此表缺乏令人满意的对称性。在最上方有一大块空缺，仿佛是被人取走了。而在最下方，则有两行额外的元素不能放入表中。它们得依照左下方的粗红线附上去。因而，此表不全是二维的——相反，是在二维的图形的底部附上一折页。

从一个物理学家的角度看，周期表只是一种近似值而已。化学家看元素是看其在试管中的表现；物理学家则看其所谓的原子中的电子的确切排列和能量。当电子被添加到一个原子上时，它们只能占据某些"壳层"

16-1
周期表。

Periodensystem der Elemente

This page is a full periodic table poster published by de Gruyter Naturwissenschaften (Genthiner Str. 13, D-10785 Berlin, Telefon: (030) 2 60 05-176).

Legend:
- Protonenzahl (Ordnungszahl)
- Elektronegativität (nach Alfred u. Rochow)
- Siedetemperatur in °C
- Schmelztemperatur in °C
- Relative Atommasse¹
- Symbol²
- Name
- Elektronenkonfiguration

Example entry: 25 / 1,6 / 2032 / 1244 / Mn / 54,94 / Mangan / [Ar]3d⁵4s²

¹ Der eingeklammerte Wert bei radioaktiven Elementen ist die Nukleonenzahl (Massenzahl) des Isotops mit der längsten Halbwertszeit

² rot: gasförmig; grün: flüssig; schwarz: fest; licht: alle Isotope radioaktiv (bei STP ≙ 0 °C und 1,0 bar)

Für die Elemente 104 und 105 sind die folgenden Namen und Symbole vorgeschlagen worden:
Rutherfordium Rf (nach Ernest Rutherford) und Hahnium Ha (nach Otto Hahn).
Für die Elemente 107 - 109 sind die folgenden Namen und Symbole vorgeschlagen worden:
Nielsbohrium Ns (nach Niels Bohr), Hassium Hs (nach Hessen; lat. Hassia) und Meitnerium Mt (nach Lise Meitner); eine Bestätigung durch die IUPAC steht noch aus.

Groups: Ia, IIa, IIIb, IVb, Vb, VIb, VIIb, VIIIb, Ib, IIb, IIIa, IVa, Va, VIa, VII, VIIIa

Period 1: H (1), He (2)
Period 2: Li, Be, B, C, N, O, F, Ne
Period 3: Na, Mg, Al, Si, P, S, Cl, Ar
Period 4: K, Ca, Sc, Ti, V, Cr, Mn, Fe, Co, Ni, Cu, Zn, Ga, Ge, As, Se, Br, Kr
Period 5: Rb, Sr, Y, Zr, Nb, Mo, Tc, Ru, Rh, Pd, Ag, Cd, In, Sn, Sb, Te, I, Xe
Period 6: Cs, Ba, La*, Hf, Ta, W, Re, Os, Ir, Pt, Au, Hg, Tl, Pb, Bi, Po, At, Rn
Period 7: Fr, Ra, Ac**, Rf (104), Ha (105), Sg (106), Ns (107), Hs (108), Mt (109)

*Lanthanoide: Ce, Pr, Nd, Pm, Sm, Eu, Gd, Tb, Dy, Ho, Er, Tm, Yb, Lu
**Actinoide: Th, Pa, U, Np, Pu, Am, Cm, Bk, Cf, Es, Fm, Md, No, Lr

de Gruyter Naturwissenschaften
Genthiner Str. 13 · D-10785 Berlin
Telefon: (030) 2 60 05-176

Fig. I.1 (continued)

74 W +6, +3
183.85
Kβ2 69.1
Kβ1 67.2
Kα2 57.982
Kα1 59.318
5d⁴6s²

172. 6.7m EC β⁺ γ 0.4576
173. 16m EC β⁺ γ 0.04987
174. 29m EC γ 0.03524 0.3287
175. 34m EC γ 0.0150
176. 2.3h EC γ 0.034 0.1002
177. 135m EC β⁺ γ 0.11560
178. 21.5d EC
179. 38m γ 0.0306
179m. 6.4m IT 0.2215 EC
 γ 0.2387
180. 0.13% α< 10
181. 121d EC γ 0.00620
182. 26.3% αγ 21
183. 14.3% αγ 10.1
184. 30.7% αγ (0.002+1.8)
185. 75.1d β⁻ 0.433
 γ 0.1252
185m. 1.66m IT 0.0659
186. 28.6% αγ 38
187. 23.9h β⁻ 0.622 γ 0.6858
188. 69.4d β⁻ 0.349
 γ 0.290
189. 11.5m β⁻ 2.5 γ 0.258
190. 30m β⁻ 0.95 γ 0.158

75 Re +7, +4
186.21
Kβ2 71.2
Kβ1 69.2
Kα2 59.718
Kα1 61.140
5d⁵6s²

174. 2.3m β⁺ EC γ 0.244
175. 4.6m EC β⁺ γ 0.185
176. 5.2m EC β⁺ γ 0.241
177. 14m EC β⁺ γ 0.1969
178. 13.2m EC β⁺ 3.3
 γ 0.2373
179. 19.7m EC β⁺ 0.95
 γ 0.4302
180. 2.4m EC β⁺ 1.8
 γ 0.9024
181. 20h EC γ 0.3655
182. 64h EC γ 0.2293
182m. 12.7h EC β⁺ 1.74
 γ 1.1214
183. 71d EC γ 0.1623
184. 38d EC γ 0.9033
184m. 169d IT 0.0834 EC
 γ 0.9209
185. 37.4% αγ (0.3+110)
186. 90.6h β⁻ 1.072
 γ 0.13716
186m. 2 × 10⁵ γ IT 0.05898
187. 62.60% 4 × 10¹⁰ γ
 β⁻ 0.00264 γ (1.0+74)
188. 16.9h β⁻ 2.116
 γ 0.1150
188m. 18.7m IT 0.1060
189. 24.3h β⁻ 1.01 γ 0.0308 0.2168
190. 3.1m β⁻ 1.8 γ 0.1869
190m. 3.2m β⁻ 1.6 IT 0.1191
 γ 0.1867

76 Os +8, +4
190.2
Kβ2 73.4
Kβ1 71.3
Kα2 61.487
Kα1 63.000
5d⁶6s²

176. 3.6m EC β⁺ γ 1.291
178. 5.0m EC β⁺ γ 0.595
179. 7m EC β⁺ γ 0.2189
180. 22m EC γ 0.0202
181. 105m EC β⁺ γ 0.2388
181m. 2.7m EC β⁺ 1.75
 γ 0.1450 0.1180
182. 22.0h EC γ 0.5100
183. 13h EC β⁺ γ 0.3817
183m. 9.9h EC IT 0.1707
 γ 1.1021
184. 0.018% αγ 30 × 10²
185. 93.6d EC γ 0.6461
186. 1.6% αγ 80
187. 1.6% αγ 330
188. 13.3% αγ ≤ 5
189. 16.1% αγ (0.00026 + 2 × 10³)
189m. 5.7h IT 0.0308
190. 26.4% αγ (9+4)
190m. 9.9m IT 0.6164
191. 15.4d β⁻ 0.143
 γ 0.041850
191m. 13.1h IT 0.07438
192. 41.0% αγ 2.0
193. 30.6h β⁻ 1.13
 γ 0.4605 αc 1.5 × 10⁵
194. 6.0y β⁻ 0.096
 γ 0.0431
195. 6.5m β⁻ 2
196. 35.0m β⁻ 0.44 γ 0.1261 0.4076

77 Ir +3, +4, +6
192.2
Kβ2 75.6
Kβ1 73.5
Kα2 63.287
Kα1 64.896
5d⁷6s²

179. 4 m EC β⁺
180. 1.5m EC β⁺ γ 0.2762
181. 5m EC β⁺ γ 0.1080
182. 15m EC β⁺ γ 0.2730
183. 55m EC β⁺ γ 0.2285
184. 3.0h EC β⁺ 2.9
 γ 0.2640
185. 14h EC β⁺ γ 0.2542
186. 16h EC β⁺ 1.94
 γ 0.2968
186m. 1.7h EC β⁺ 1.93
 γ 0.1371
187. 10.5h EC γ 0.9128
188. 41.5h EC β⁺ 1.65
 γ 0.1550
189. 13.1d EC γ 0.2450
190. 11.8d EC γ 0.1867
190m. 1.2h IT 0.0263
190mα. 3.2h EC IT 0.149
 β⁺ 2.0 γ 0.1867
191. 37.3% αγ (0.10+400+540)
192. 74.2d β⁻ 0.672 EC
 γ 0.3165
192m1. 1.45m IT 0.058
 β⁻ 1.2
192m2. 241 y IT 0.161
193. 62.7% αγ 11 × 10²
193m. 10.6d IT 0.0803
194. 19.2h β⁻ 2.24 γ 0.3284
194m. 171d β⁻ γ 0.4826
195. 2.5h β⁻ 0.98
 γ 0.0987
195m. 3.8h β⁻ 0.42 γ 0.3199
196m. 1.40h β⁻ 1.16
 γ 0.3935 0.3559

78 Pt +4
195.08
Kβ2 77.9
Kβ1 75.7
Kα2 66.122
Kα1 66.832
5d⁹6s¹

182. 2.6m EC β⁺ α 4.84
 γ 0.136
183. 7 m EC β⁺ α 4.73
184. 17.3m EC β⁺ α 4.48
 γ 0.1549
185. 71m EC β⁺ γ 0.4610
185m. 33m EC β⁺ γ 0.2549
186. 2.0h EC α 4.23
 γ 0.6492
187. 2.35h EC β⁺ γ 0.1064
188. 10.2d EC α 3.93
 γ 0.1876
189. 10.9h EC β⁺ 0.885
 γ 0.7214
190. 0.013% αγ 8 × 10²
 (6 × 10¹¹ y α 3.18)
191. 2.9d EC γ 0.5398
192. 0.78% αγ (2+10)
 (>6 × 10¹⁴ y α 2.75)
193. 50y EC
193m. 4.3d IT 0.1355
194. 32.9% αγ (0.09+1.1)
195. 33.8% αγ 27
195m. 4.02d IT 0.09890
196. 25.3% αγ (0.05+0.7)
197. 18.3h β⁻ 0.6423
 γ 0.07735
197m. 94m IT 0.3466
 β⁻ γ 0.2793
198. 7.2% αγ (0.027+3.7)
199. 30.8m β⁻ 1.69 γ 0.5427
200. 12.6h β⁻ γ 0.0762
201. 2.5m β⁻ 2.66 γ 1.76

84 Po +6, +4
(209)
Kβ2 89.25
Kβ1 89.80
Kα2 76.862
Kα1 79.290
Kβ3 91.72
Kβ2 92.4
6s²6p⁴

198. 1.78m α 6.183 EC β⁺
199. 5.2m EC β⁺ α 5.95
 γ 1.034
199m. 4.2m EC β⁺ α 6.06
 γ 1.002
200. 11.4m EC β⁺ α 5.86
201. 15.2m EC β⁺ α 5.685
 γ 0.8904
201m. 8.9m IT 0.425 EC β⁺
 α 5.786 γ 0.967
202. 44m EC β⁺ α 5.588
 γ 0.687
203. 33m EC β⁺ α 5.383
 γ 0.909
203m. 1.2m IT 0.641 EC
 β⁺ γ 0.905
204. 3.57h EC α 5.379
 γ 0.8836
205. 1.80h EC β⁺ α 5.224
 γ 0.8724
206. 8.8d EC α 5.222
 γ 0.8074
207. 5.7h EC β⁺ 0.893
 α 5.116 γ 0.9923
208. 2.90y α 5.114 EC
 γ 0.2919
209. 102y α 4.882 EC
 γ 0.2623
210. 138.38d α 5.3045
 γ 0.804

218. 3.05m γ 6.002

85 At −1
(210)
Kβ2 95.0
Kβ1 92.30
Kα2 78.95
Kα1 81.52
Kβ3 91.72
6s²6p⁵

201. 1.5m α 6.342 EC β⁺
 γ 0.5710
202. 3.0m EC β⁺ α 6.227
 γ 0.6753
203. 7.3m EC β⁺ α 6.086
 γ 0.6393
204. 9.1m EC β⁺ α 5.947
 γ 0.6833
205. 26m EC β⁺ α 5.901
 γ 0.7193
206. 31m EC β⁺ 3.092
 α 5.703 γ 0.7007
207. 1.8h EC β⁺ α 5.759
 γ 0.8145
208. 1.63h EC β⁺ α 5.641
 γ 0.685
209. 5.4h EC β⁺ α 5.647
 γ 0.5450
210. 8.3h EC β⁺ α 5.524
 γ 1.1814
211. 7.21h EC α 5.866
 γ 0.6870

86 Rn 0
(222)
Kβ2 97.6
Kβ1 94.87
Kα2 81.07
Kα1 83.78
Kβ3 94.24
6s²6p⁶

204. 75 S α 6.417 EC β⁺
205. 170 S EC β⁺ α 6.263
 γ 0.2655
206. 5.7m α 6.260 EC β⁺
207. 9.3m EC β⁺ α 6.126
 γ 0.3445
208. 24m α 6.14 EC β⁺
209. 29m EC β⁺ α 6.039
 γ 0.4083
210. 2.4h α 6.040 EC
 γ 0.4582
211. 14.6h EC β⁺ α 5.783
 γ 0.6741
212. 23m α 6.264

221. 25m β⁻ α ~ 6
222. 3.8235d α 5.490
 γ 0.510
223. 43m β⁻
224. 1.8h β⁻ γ 0.2601
225. 4.5m β⁻
226. 6.0m β⁻

87 Fr +1
(223)
Kβ3 96.81
Kβ2 100.3
Kβ1 97.47
Kα2 83.22
Kα1 86.10
7s¹

210. 3.2m α 6.572 EC β⁺
 γ 0.2033
211. 3.1m α 6.534 EC β⁺
 γ 0.540
212. 19.3m EC β⁺ α 6.261
 γ 1.2723

221. 4.8m α 6.3410 γ 0.2180
222. 14.4m β⁻ 1.78 α
223. 21.8m β⁻ 1.12 α 5.34
 γ 0.0508
224. 2.7m β⁻ 2.58 γ 0.1314
225. 3.9m β⁻ 1.64
227. 2.4m β⁻ 2.20 γ 0.089

88 Ra +2
(226)
Kβ3 99.43
Kβ2 103.0
Kβ1 100.13
Kα2 85.43
Kα1 88.47
7s²

213. 2.7m α 6.624 EC β⁺
 γ 0.1101

223. 11.435d α 5.716
 αγ 134
224. 3.66d α 5.686 γ 0.241
225. 14.8d β⁻ 0.320 γ 0.040
226. 1.60 × 10³ y α 4.785
 γ 0.1862
227. 42.2m β⁻ 1.300
 γ 0.0274
228. 5.76 y β⁻ 0.039
 γ 0.01352
229. 4.0m β⁻ 1.76
230. 93m β⁻ 0.5 γ 0.0720

55 Cs — 88 Ra

PERIOD 6 + PERIOD 7

16-2

周期表部分的局部。(左)

16-3

J·P·德·林堡，物质和元素的亲和性表。

（轨道）以及壳层中的某些"次壳层"（每一格的右下方有这类信息）。物理学家或许会说，周期表真的应该区分为三块，包括左边两列、中间十列和右边的六列。这样，每一行就代表原子中的一个次壳层，如果你是自左而右地越过每一块的每一行，你就将看到一个个添加到次壳层的电子。

在这一简单的排列中可以潜在地添增令人惊讶的信息量。这一表格将通常是固体的元素（印成黑色）同液态（绿色）和气态（红色）的元素区分开来，并且标出什么是放射性的（白色）。每一方框都有相当数量的信息：标识符指定原子数、电负（electronegativity）、沸点、熔点、原子质量和电子结构，等等。不过，假如这一表格更大一点的话，那么就有可能添增更多的东西。图 16-2 就是从一种扩充了的更为细致的周期表中选取的一部分。

在现代化学和物理学诞生之前，尚没有人对这一复杂性形成大概的概念。周期表的前身是"亲和性表"（图 16-3）。其想法是将物质列在上方，然后再按照亲和性的程度——就是说，它们易于化合的程度——将其他物质列在下面。J·P·德·林堡的亲和性表一开始就是各种列在左上方的酸，然后一直胪列下来，包括水（用倒置的三角形 ▽ 表示）、肥皂（◇），以及各种金属。亲和性表有一种逻辑性，因为任何较高的符号都会被较低的所替代，而且与每一栏头上的物质结合起来。这些亲和性表受到拉瓦锡（Antoine Laurent Lavoisier）的批评，因为其中缺乏任何真正的理论，不过，据说也有人说，它们就是无意揭示任何专门的理论。

到了 18 世纪晚期，有关可以获得某种基本理论的周期表的提议数量越来越多。人们开始想要某种极为真实而又不能像亲和性表那样可以改变和重新排列的周期表。我们已经选定了门捷列夫的周期表，但是，人们持续不断地提议使用许多别的周期表。其中有多边形表、三角形"装饰"图形、三维模型，甚或老式的图形书。

1928 年，夏尔·雅内提出了"螺旋式"的分类表，是一种典型的（图 16-4）苦心经营的结果。他将所有元素都想象成排成一条线的样子。这一系列旋转而上，仿佛将一个玻璃管包裹起来，然后又跳往另一个玻璃管，绕了几次之后，再跳向第三个玻璃管。雅内要求我们想象相互包容的

16-4

夏尔·雅内的螺旋式周期表。

三个玻璃管。起先，螺旋限于最小的玻璃管，但是旋转开去就到了中间的玻璃管，最后则有机会绕上了最大的玻璃管。图例提供的是旋转的平面图，想象三个玻璃管都被压平了。实际上，他说，这是非常简洁的了，因为三个想象的玻璃管都是有一边被接触（如果将它们放倒在桌子上就这样了）。问题是，为了将它们画出来，他就得将系列切断——这就有了让人糊涂的虚线。在图 16-5 中，一切均被摊开，好像玻璃管被移去，而系列则张开在桌子上了。这就使其更为清晰地表明，所有的元素都处在一条环绕在三个不同线轴的线上。

这显得古里古怪的，可是雅内的周期表的好处是联成一体的，而不是我们熟悉的那种周期表那样，是一个个方块的叠加。门捷列夫的周期表开始的地方正是图 16-4 中雅内的最小的线轴。如果你循着这条线，你就会遇到像门捷列夫周期表中那样的同一序列中的一个个元素。中间的线轴是元素周期表中间的方块，后者就像物理学家可能会处理的那样，与其他的元素隔离开来了。

人们为什么不采纳雅内那样的图式呢？部分原因在于习惯势力，因为都习惯于门捷列夫的图表了。或许，盘旋的东西复杂得令人更难想象了（我确实觉得很难想象雅内的旋转，以及它们的作用过程）。尽管如此，好像有着一种隐而不现的观念，即某种像元素那样基本的东西应该遵循某种恰当而又简单的法则。正是这种希冀鼓舞了许多的科学研究。周期表不管呈现为怎样的形式，似乎扎眼地例外于这一希冀。看起来，轮到元素时，上帝创造了某种极为复杂的东西，而且几乎就没有任何令人满意的对称可言。

16-5
图 16-4 展开。

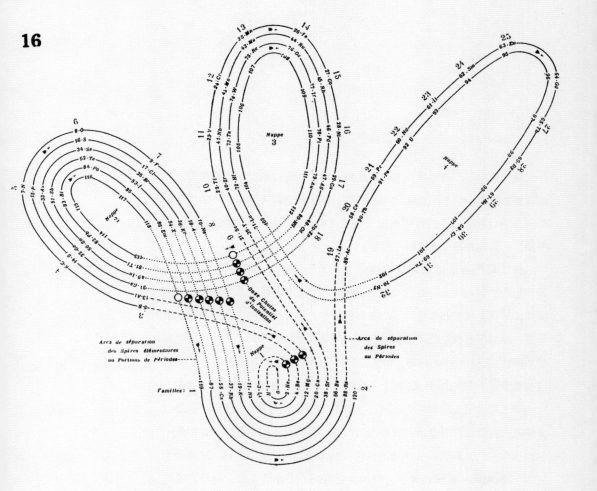

17 如何看地图
how to look at A Map

现代地图是严格地依照几何尺度构成的。经纬线均受制于数学等式并由计算机绘制。甚至国与国之间的界线、河流和道路等弯弯曲曲的线条也都一丝不苟对应于几何投影而输入计算机中。虽然制图师用的是投影法，但是，一切都遵循了潜在的几何学。

有些现代地图试图通过省略格子线来摆脱这种几何学的专制。蒂姆·鲁滨逊（Tim Robinson）是英国的制图师，他绘制的爱尔兰西部的地图虽然详尽到了篱笆和草地均历历在目的地步，但是他省去了人们熟悉的格子线。他的用意就是让人体会风景，并使每一个地方都具有个性。他的有些地图甚至还有短小的注释，仿佛他的日记的片断隐现于风景之中。不过，这些地图还是"按比例"绘制的，因而它们服膺于一种无形的格子的统治。

早于现代的地图却有所不同。它们不受经纬度的限制，因而更多地包含了有关人是如何想象世界的形态的信息。下面展示的是数以千计的例子中的一个：一张用破碎的鸡蛋形状构成的奇怪地图（图 17-1）。这是绘于19 世纪缅甸的一幅佛教地图。因而，它可能不是你的世界，但是它曾经是——而且依然是——许多人眼中的世界。

在佛教、耆那教和印度教的思想中，世界是碟状的。居于中央的是金山（Mount Méru），其四周所围绕的四个洲就像是一片片的馅饼。这里是叫作贾姆布蒂帕（Jambūdīpa）的南部之洲，其形宛如蛋状。贾姆布蒂帕

17-1

佚名《南部大陆图》，缅甸制，未标日期。

是人所居住的地方。它的大部分是印度，但是也包括现在的缅甸、巴基斯坦、不丹、尼泊尔和中国西藏等。山顶——世界的正中心——是神圣的阎浮树（jambu），树下坐着注视着人世的佛陀。往下是被喜马拉雅山所覆盖的大片地区。地图勾画出了如巴利文佛经所描绘的南部之洲的主要特征：七大池（由小白圈代表），其中有阿耨达池，池中央是一朵莲花，四周为四条螺旋形的河流；缀满珍宝的金山，其四周是七条山脉。

地图的下半部分（图 17-2），即喜马拉雅山的下方，是缅甸的地图绘

如何看地图 **131**

制师实际上了解的世界的一部分。它描绘了河流纵横的印度和缅甸的洪水平原。因为绘制地图的是一个缅甸人,所以这些河流就可能都是伊洛瓦底江似的,或者它们会是恒河、伊洛瓦底江以及其他河流的一种结合。看起来,地图的绘制师无意要像西方人那样追溯任何一条河的流向,而是要展示一种河流交错的大地的印象。

在人所居住的大地中央是佛教的圣地,其中有佛陀启悟的菩提树。在其底部,蛋形分裂为五百片:即五百个岛,上面居住着来自印度洋(the Samudrá Ocean)另一边的次等民族。

所有这些特征均记载在佛经里,但是它们在这张地图上的分布却并非正统。金山偏离中心,而七个池散落成西方的地形地图中的样子,这些都

是不同寻常的。在更早的印度地图里，这些特征犹如车轮上的辐条，是完全对称的。事实上，这张地图受了西方地图的全面影响。地图的绘制师显然看到过一些18世纪的欧洲地图，因为他（或她）试图模仿西方人对风景的想象方式。神圣的喜马拉雅山地区依照欧洲人的时尚被绘制成"鸟瞰图"，仿佛我们正从一个高处往下看这一地区。就如一个作家所记叙的那样，佛教的圣地都"得到了古雅的表现"，用的是红色的小方块和圆片，似乎佛陀是在法国的一个小山村里诞生的。地图绘制师甚至还学会了欧洲人用几何线条来标示地图的习惯做法——其中有一条淡淡的、虚线的赤道，另一条则可能是北回归线，但是两条线的位置没有一个是对的，也许地图绘制师仅仅是在未弄懂的情况下模仿这一做法而已。最奇怪的是其中用色彩对地域的区分，那完全是任意的；它们既没有命名，也和印度次大陆的真实划分不相对应。在着色的区域里还有一些虚线的界线（有些越出了该区域）。看起来，地图绘制师喜欢那种斑驳的图案，而并未意识到这是一种标示不同国家的做法。

和任何地图一样，这张地图也是一种妥协：它依然是蛋状的，而且至少还有一些神圣的对称。处于世界顶部的佛陀阎浮树就直接置于其圣树（Bó tree）的上面，而且是居中的。不过，剩下的就七零八落了。实际上，在欧洲自然主义的地理思维的压力下，世界变得分崩离析了。在五百个岛之间甚至还航行着欧洲样式的小船。

制图史上充满了这张地图式的奇妙图像。每一个国家、每一个世纪，都有其想象世界的方式。甚至国家地理协会和兰德·麦克纳利地图出版公司（Rand McNally）也有自身的习惯和惯例（譬如，他们都把北方置于上方，都避免像这张地图绘制师喜欢的小图画）。

假如这张印度地图就是你所处的世界，那将意味着什么？假如你往北望去，看到无以接近的、神秘的高山和螺旋状的河流所构成的区域，而佛陀就在其最高处，那会意味着什么？假如你往南望去，看到了大地四分五裂，掉入无尽头的、未知的海洋之中，那又将意味着什么？

17-2

局部。

自然造物类

THINGS MADE BY NATURE

18 如何看肩膀
how to look at A Shoulder

有生命和活动中的人体之所以是如此地美，原因之一就在于它是变化着的，永远不会是一成不变的样子。虽然人体模型也是活动的，但是其形态却总是可预知的。尽管它的诸关节是转动的，可是四肢均无伸缩，而且也没有皮肤之下的肌肉不断变换的活动。

肩关节尤为复杂，而且非常灵活，在我们活动手臂时，背部的肌肉由于推和拉，形成各种各样的形态。基础的解剖学提供了基本的事实，使得人们有可能看到无序中的秩序。胸腔大体上是鸡蛋状，上臂的骨骼（肱骨）并不与之相联（图18-1）。相反，它嵌入了肩胛上的关节窝。把肱骨与肩胛连接在一起的是像我在图18-1中标为1的坚韧的组织与肌肉。肩胛的背后是空心的，而且还有一个"脊柱"——背脊——在最高处。脊柱延伸出来，覆盖了肱骨的上端，正是在这里，它又与锁骨连接起来。在图18-1中，锁骨弯曲到胸前方向的最上端部分（标为2）是可以看见的。

肌肉经常是一组组和一层层地表现出来的，而图18-2则显示了肩部较深处的肌肉。它们包括：

- 前锯肌（3）。将肩膀的底下与肋骨连接起来。
- 菱形肌（4）。将肩胛的后边沿与脊柱联系起来。在活的人体上，常常有可能看清和数出椎骨（5、6和7），见到肌肉依附的位置。

18-1

背部的骨架以及深部位的肌肉，1747年，加注了数字。

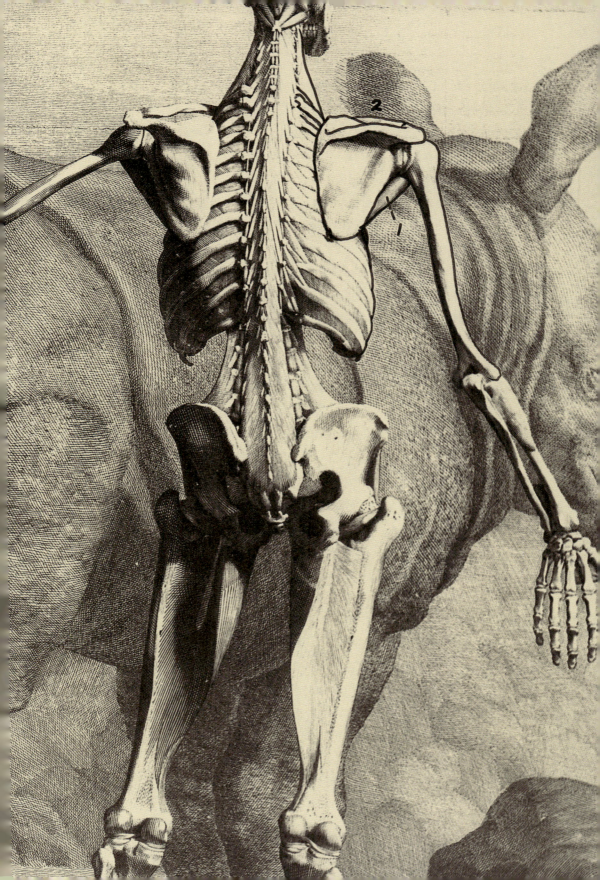

- 脖内肌（8和9）。其中的一些肌肉将肩胛骨拉起来，而另一些则用以稳定和转动脖子。
- 背内肌（10）。将胸腔包裹起来，协助脊柱挺直和弯曲。注意这些肌肉有好几层；有些已经在图18-1中标示出来了，而图18-2则又添加了两层。
- 三头肌（11和12）。上臂后面的大肌肉，与二头肌相对。三头肌依附于若干个地方；有一"头"到了肩胛骨表层深处，而另一"头"则与肱骨连接起来。
- 肩胛肌（13、14和15）。充填在肩胛冈上下的凹面里。它们均依附于肱骨，增强与肩胛骨的连接。最重要的是大圆肌（最下方的14），它是厚实的肌肉，而且在生命体上往往很突出。

18-2

背部深层肌肉。

我列举了一些解剖学的名称，也略去了一些别的名称，因为解剖学是个无底洞，在那里，各种名称开始妨碍人们的注意，让人转而不再留心其基本的结构了。对一生中难得一见的小肌肉加以命名还不如了解其各部分的排列显得更为重要些。肩膀构造的最后一项是表层肌肉（18-3）：

- 三角肌（1和2）。它是肩膀的大肌肉，依附于肩胛骨的背面的脊柱上，常常强有力地分为不同的部分。在肌肉很发达的人身上可以显出十几条肌肉。
- 斜方肌（3、4和5）。一块非常大的、平展的肌肉，它依附在整个脊柱的上半部分，然后再到旁边，在那里，肌肉条聚集后依附在肩胛冈的上端面。身体中的每一种肌肉都有某种丰满的部分（红肌，举重的人努力要长出来的部分）和腱。斜方肌通常是多重（chóng）的，并且在脖子下方的椎骨周围有平展的腱区（严格地说，是腱膜），它还出现在肩胛冈的边沿（4）以及底部（5）。有发达的斜方肌的人在这些地方会有凹陷处，因为当肌肉增大时，腱依然是平展的。
- 背阔肌（6和7）。一块很大的肌肉，像一块沙滩浴巾似的，包裹住整个胸腔的下半部分。注意背阔肌的上端边沿怎样刚刚盖住肩胛骨

的底部，而且也要注意背阔肌与斜方肌一起怎样在靠近肩胛骨内侧边沿处相互交叉。

在最底下，背阔肌与骨盆的背面、椎骨的下半部分（8、9、10和11）等结合在一起。这里还有另外一些肌肉，但是，这是一个基本的列表〔从背部也可以看见一块标为12的、很明显的脖肌：这是你脖子正面两边的肌肉，而且它们有一个多音节的解剖学名称，胸锁乳突肌（sternocleidomastoideus）〕。

在背部两边各有一小三角形（13），其下面就是背阔肌，斜方肌在靠近脊柱的一边，而肩胛骨则在另一边。三角形是肌肉特别薄的一个点。在活人身上，它看上去像是一个凹陷的三角形；这也是放上听诊器听肺的好地方。

许多这样的肌肉都是易变的：虽然三角肌自然地分成三个部分（正面、侧面和背面），但是，它也可能呈现出十几种一条条的肌肉。斜方肌尤其多变。沿着脊柱的腱膜（细薄的腱）有时颇宽，而且有一种不规则的边缘。在另一些人身上，腱膜是又细又直的。像其他肌肉一样，斜方肌如果生长得好，就开始将自身组织成条状，而每个人都有略微不同的条状。将斜方肌分成三个部分是有用的：上面部分，依附于肩胛骨的脊柱上；中间部分，汇聚在肩胛冈的末端（4，图18-3）；下面的部分处在最底下。但是，每一个人都是不同的，而且通常斜方肌分为七个部分。这就是20世纪医学中被大体忽略的一个方面；很少有书提及这样的事实，即不同的人有不同形态的肌肉。只要肌肉在其应有的位置上生长与死亡，大多数医生都是心安理得的。

了解了这些信息，你就可以着手观察人的肩膀，看一看其肌肉生长得怎样。通常，最适于看肌肉和骨骼的体格并非那些做健美的人的身体，而是那些长期从事艰苦劳作而且一直很瘦的人的身体。五六十岁的男性是最好的选择对象；其中有些人就像是活的解剖教材。正儿八经的举重和类固醇的使用，增大了某些肌肉，也使得另一些肌肉隐而不见了，甚至那些在锻炼的人因为表面脂肪太多，肌肉的轮廓线就模糊了。

好多年前，我给画家和雕塑家教授过艺用解剖学，我就发现，追溯到

18-3

背部表层肌肉。

18-4

米开朗琪罗《白天》，佛罗伦萨美第奇礼拜堂。

米开朗琪罗这样的艺术家要比寻找一个体态清晰的模特儿显得更容易些。米开朗琪罗的素描极美，也是惊人的复杂（用这几页是解释不完的）。虽然雕塑和油画简单了一些，但它们还是有一切基本的解剖特点的，佛罗伦萨美第奇礼拜堂里的叫作《白天》(*Giorno*)的雕像的背部就是很好的一个例子（图 18-4）。右肩胛被拉到前面去，而左肩胛则被挤向脊柱。手臂向前拉就显出了肩胛的轮廓线，也可以看到肩胛上的肌肉了（比较图 18-2 中的 13 和 14）。贴着肩胛骨下端的一块就是背阔肌，它将肩胛骨下方的角包裹起来，而且可以避免肩胛骨脱离胸腔（比较图 18-3）。在其右侧，你也可以看到带着影子的斜方肌的三个角（比较图 18-3 中的 4 和 5）。

在左边肌肉聚集的地方，你可以看到肌肉丰满的部分沿着脊柱变成了平展的腱；注意肌肉明亮的起伏轮廓抵住了一英寸长的一段脊柱本身（就如在图 18-3 中 3 的左边）。开始，我们是很难理解肩胛骨上的奇怪形状，原因在于，它是由紧张而又收缩的肌肉所形成的。它帮助我们确定肌肉底下肩胛骨的形状。凹陷处是有特定形状的：

从 1 到 2 的曲线是肩胛冈，而在其上面聚集的就是斜方肌（就如图 18-3 的 3 与 4 之间的肌肉）。标为 2 的长方形凹口是斜方肌的小腱，正好是在肩胛冈末端（就如图 18-3 中的 4 一样）。斜方肌也是形成 2 与 3 位置之间的大弓形的肌肉。就在《白天》中，在 2—3 的弓形（肩胛骨的实际边沿）外，你可以看到一个比较模糊的凹陷处。在这一凹陷与脊柱之

如何看肩膀　143

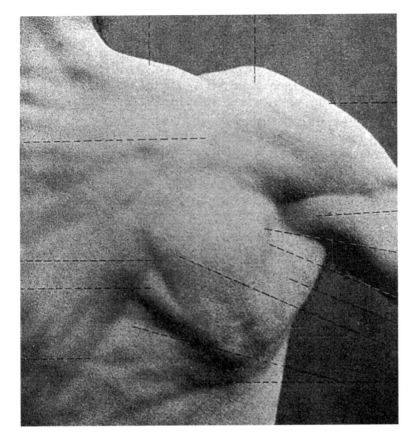

18-5

手臂伸开时的背部肌肉,约 1925 年。

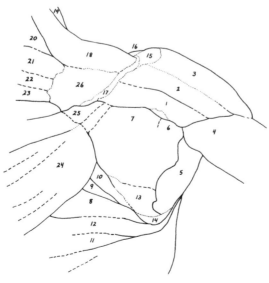

18-6

图 18-5 中形体的轮廓线。

144

间有较大的一条肌肉，它是斜方肌与长斜方肌的结合（就如图 18-2 中的 4 一样）。在 3 的位置上很尖的角是图 18-3 中标为 13 的小三角形。从 3 到 4 之间的大肌肉是大圆肌，是覆盖在肩胛骨上平展的肌肉之一（参见图 18-3，以及图 18-2 中最低处的 14）。4—5 之间的曲线也是由被手臂往后推的肩胛骨上的肌肉所形成的；从 5 返回到 1 的曲线则是三角肌所致（比较图 18-3 中的 1）。

你如何细致地注意诸如此类的形体，又能看到多少东西，都是没有限

图 18-6 表解		
序号	解释	在插图中显现的地方
1，2，3	三角肌部分	图 18-3；1 和 2
4	三头肌	图 18-2；11 和 12
5	大圆肌	图 18-2；最下面的 14
6，7	盖在大圆肌上方的肩胛骨平面上的两块肌肉	图 18-2；13 和 14
8	背阔肌的顶部边沿	图 18-3
9	肌肉间的小三角形，显出肋骨上的内肌（竖脊肌）	图 18-3；13
10	长斜方肌	图 18-2；4
11，12	背阔肌中的条状	图 18-3
13	肩胛骨肌肉中精瘦的部分	图 18-2；中间的 14 的左边
14	肩胛骨最底下的角	图 18-1
15	肩胛冈的末端	图 18-1
16	领骨（锁骨）	图 18-1；2
17	肩胛冈	图 18-3；往上至 4
18—最后	斜方肌的各个部分	图 18-3
18	斜方肌的上端	图 18-3
19	脖肌（胸锁乳突肌）	图 18-3；12
20—23	引向椎骨的斜方肌，其中间部分的条状	图 18-2；5—7
24	斜方肌下面部分	图 18-3；引向 5
25	斜方肌中薄瘦的腱膜	图 18-3；4
26	斜方肌中间偏瘦的部分	

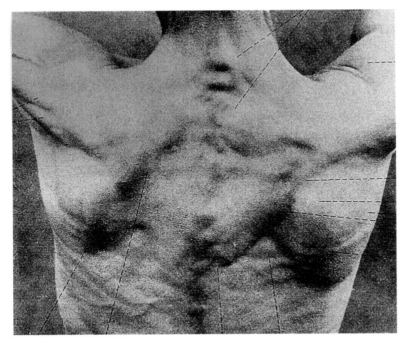

18-7

举着臂的背部肌肉,约 1925 年。

18-8

图 18-7 中的形体轮廓。

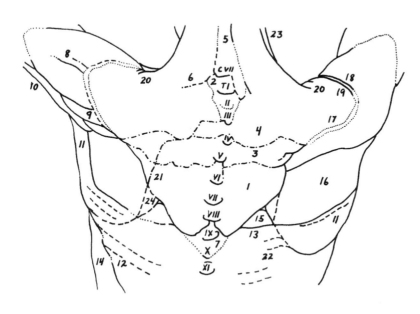

146

图 18-8 表解

注意：在图 18-8 中，我也标出了椎骨，它常常是可以数出来的。"颈椎 III"是第七个也是最后一个颈椎；它通常是突出的，因而容易寻找出来。从颈椎往下数，"T1"一直到"TXI"，都是胸椎。

序号	解释	在插图中显现的地方
1	斜方肌的上半部分	图 18-3
2	斜方肌平展的腱膜部分	图 18-3 与图 18-4
3	斜方肌的中间部分	
4	斜方肌上半部分的最下方	图 18-3；从 4 往上部分
5	2 的延伸部分，称为颈韧带	
6	斜方肌上半部分开始分开的地方	
7	斜方肌底部平展的腱膜	图 18-2；5
8	三角肌：中间部分的条束	图 18-3；2
9	三角肌：背后部分	图 18-3；1
10	三头肌的一头	图 18-2；11
11	背阔肌：注意肌肉盖过肩胛骨，其顶端是薄的边沿	图 18-3；13 的左边
12	背阔肌：侧面边沿	图 18-3；7 的右边
13	背阔肌：肌肉盖过背内肌，其顶端有薄的边沿	
14	胁腹肌（外斜肌）	图 18-3；7 的右下方
15	小三角形中透现出来的背内肌（竖脊肌）	图 18-3；13
16	肩胛骨平展面的肌肉	图 18-2；13 和 14
17	肩胛冈	图 18-3；从 4 开始
18—19	肩胛冈末端；三角肌在外侧，斜方肌在里面	图 18-3
20	斜方肌皱纹，因为改为上升到脖子的方向	图 18-3；3
21	长斜方肌之间的皱纹	图 18-2；4（比较两边）
22	背阔肌	
23	脖肌（胸锁乳突肌）	图 18-3；12
24	长斜方肌底端（右侧也能看见一点）	图 18-3；13 的左边 图 18-2；4

度的。处在脊柱左边的第一条肌肉有一种微微起伏的轮廓线——它是从靠近肩膀上方的地方开始的，而另一条很是微妙也较长的轮廓线则是往下到了手腕。这些拱形都是长斜方肌的轮廓；就如图 18-2 中的 4 所示，长斜方肌通常是分成一对一对的，米开朗琪罗极为细心地做出了轮廓。在凹陷处之中，就是我在小轮廓图中标为 5 的地方，有一不会被忽略的、微微的隆起；这是由三头肌的一头（图 18-2 中的 11）将其上面的肌肉推上去后所造成的。

米开朗琪罗是一位极为敏锐的观察者，而在我研究这一材料的那些年里，只是找到了若干个案例来说明他或许发明了什么东西。通常，他将人物变形，然后简化轮廓，就如在《白天》中所做的那样，但是，我屡屡发现他所描绘的奇怪形体实际上是存在的。尽管如此，要理解人体，仅仅注意艺术肯定还是不够的，即使艺术是对一些迄今为止所做的最佳的观察的记录。老人的体格是完全不同的——非常有别于米开朗琪罗的作品——他们还显现出艺术中很少予以再现的一些形体。

我在随后的几页中选用了一本旧的德国解剖学文本中的照片，因为较新的照片和活的模特儿都很少显现出那么多的局部。医学院学生和艺术家所用的解剖学文本为了更易于理解而做了简化。但是，身体不是简略的示意图，而正是未加简化的东西才吸引了米开朗琪罗的注意力。将这些照片想象成难解的谜——首先，看它们时试着不去查轮廓图或表解。找出重要的肌肉和骨骼，然后再看更小也更令人迷惑的特征。通常，肌肉与肌肉之间的线条是很微妙的，而且甚至在这一男性的超常的体格里，我们也不容易挑出不同部分之间的界线。最好的办法就是茫然地看一个区域，直到某种东西浮现出来为止。同时，在你的内心里不要将某一部分框起来，或者将其与周围的东西隔绝开来；试着继续将背部看作一个整体。当某一部分显现出轮廓的时候，然后就让你的眼睛继续移动。虽然表解提供了完整的解释，但是，如果你自己找到了诸种形体，那就尽量多观察。

肩膀是复杂的，而这仅仅只是一个开头而已。尽管我们处身于一种极为关照身体的文化中，但是，我们大多数人却很少意识到身体可以显现的局部是一个惊人的数量。

19 如何看脸容
how to look at A Face

我们所谓的脸就是依附在一层脂肪和皮肤上的薄薄的面相，是由脆弱的、相互联系的肌纤维构成的。被我们确定为情绪和脸容之美的东西完全有赖于这一层组织。身体中的大多数肌肉将骨骼紧紧地联系在一起，足以让人端坐或是行走。脸部上也有这样的肌肉，例如将下巴和头骨接合的肌肉就是如此。但是，大部分的脸部肌肉与此相异，它们牵引皮肤，表现出不同的表情。通常它们在人脸上体现时不像手臂上鼓起的二头肌或是男性的胸大肌，而是弱变和纤维状的。我们在脸部上的所见是一块块收缩的皮肤以及相互之间的皱褶。

由于我们如此关注人的表情，因而脸上的称谓很多。许多的皮肤皱褶是有名称的，而耳朵的每一种曲线、鼻孔的每一种形态都有一种叫法。相比之下，身体的其他部位就是未知领域（terra incognita）了。例如，肘前面的大皱褶甚至膝盖后边的更大的皱褶就叫不出名堂来（这些部位都有医学上的名称，皱褶却是无名的）。

接触一些脸部特征的名称是饶有意味的，因为它们将脸部变成了某种地图。而且，它们是帮助记忆的。只要你知道若干个名称，你就比较容易地记住了一个人的长相。你会看到某个人的笑容，而后你就认出那些使其与他人的笑容不一样的褶痕了。你会注意某个人的耳朵，同时记住它，因为你知道软骨的小凹陷与弯曲部分的名称。若是没有名称的话，人们甚至

很难认识脸,更不要说对脸进行记忆了;这也是本书所遵循的一大普遍原则。

因而,在这里,我们为脸部的某些部分列出名称。头骨提供的是一种基本的结构,它在这幅为老妇所画的出色素描(图19-1)中显得尤为有力。额头凸起的部分就叫前额隆凸(图19-2中标为1的部分);它是一柔和的曲线,由于头发隐而不见,又转成了光亮的圆顶帽。前额往下倾斜,在眼睛上方隆起叫作眉拱(2)的皱纹。眉间介于眉拱之间,而且自身也有曲线(3)。在前额两侧的轮廓线或多或少地突然改变,称为太阳穴顶(4)。在此图中,太阳穴顶后面的部位均呈现在影子之中。此图极为美妙地显现了前额水平的皱纹是如何在眉拱上聚成一团,以及这些皱纹如何自上而下围住太阳穴。就像地形图中的线条一样,它们同样意味着一种潜在的、没有太多描述的地质学。

你也可以在你自己的脸上感受这些东西,如果你将手指放在眉毛上后,往下移动和往里压,就会感觉到骨头的所在及其进到眼窝的内陷。那是眼眶上边缘。虽然它一生都是隐藏着的,但是在头骨上就清清楚楚了。一生中眼窝中唯一显现出来的是外边缘,专称为颧骨上的眼窝边缘(5—5)。在这里,横着两条眼角皱纹。这是典型的老人脸,而且容易看出软组织是怎样在眼窝里产生些许的萎陷,而骨头又是怎样变得更明显了。在脸部侧面有一骨相突出的拱,叫作颧骨拱。称作嚼肌的肌肉块使她的脸颊微微隆起(12)。在此图中,嚼肌在上颌骨(6)那儿开始就显露了,你可以顺着回到其最高点(7),并且由此再到耳朵(8)。即使你还小,而颧骨拱实际上也还看不出来,你依然可以感受到自己脸上的颧骨拱。如果你用力压,就会感觉到上上下下的肌肉,而且是在拱形里的。这一女性已经失去了一些在年轻人脸上能将拱形掩盖起来的脂肪,而且在拱形底下有阴影,甚或还有一道小小的皱纹(在6的下面)。在其嚼肌(12)的前面部分有一个小的凹陷(13),是年迈的一个典型特点。它曾经充满了脸颊内脂肪,而当脂肪产生代谢变化,她的脸就有了一种特别的轮廓。婴儿有很多这样的脂肪,同样健康的年轻人也是如此。

下巴骨或下颌骨,有一种很微妙的轮廓。在其咬合部旁边的是一个

19-1

米开朗琪罗为西斯廷礼拜堂天顶画中库迈的女预言家所作的草图。

图 19-1 示意图。

凹面（9），接着就变成了一个角度（10）。其下方的边沿处又是一个凹面（11）。

她的鼻子结构尤其清晰。鼻根是鼻骨在脸的正面聚合的地方，是一个凹陷的点（14）。鼻骨本身显现出其上方的垂直面（14—15），以及下方陡峭的面（15—16）。鼻子是一种小的骨头、软骨板和极为柔软的连接组织的集合。上侧鼻软骨是从轮廓开始变化的地方（16）一直到连接组织接住软骨的地方（17）为止。你甚至可以看见软骨的边沿，即侧边沿（18）。大侧翼软骨各有两个面——一是从 17 到 19，二是从 19 到 20。鼻子的其他部分是由连接组织、形成鼻孔圆形与鼻翼（alae）的软骨所构成的。

在 19 世纪，一位名叫保罗·里歇（Paul Richer）的法国解剖学家和雕塑家为嘴与脸颊周围的大多数皱纹起了名。他的一些用语在英语中也有，而还有一些则并没有，所以，有些皱纹仅有法语的名称。解剖学家将两个嘴角（嘴唇连接处）的皱纹叫作嘴唇接合（labial commissure）。通常它

们还会形成一道附属的皱纹，就如这里所示（21—22）。接着，是 sillon jugal——在英语中会是"颧骨皱纹"，意即颧骨或面颊的皱纹——而越过它，就是附属的颧骨皱纹（sillon jugal accessoire，22 和 23）了。鼻子两旁下来很明显的皱纹叫作鼻翼皱纹（nasojugal fold，24）。每个人都有鼻翼皱纹，而许多还有一种鼻唇皱纹，它在鼻子到嘴角之间（这儿出现了一道鼻唇皱纹，但是尚未完全成形）。唯有年迈的人才会添上这三道皱纹（21、22 和 23），它们出现和分开的方式可能各有不同。在这一女性的脸上，颧骨皱纹和附属的颧骨皱纹（22 和 23）会合为 V 形，并且与下巴的皱纹连成一线，里歇将其称为下巴皱纹（sillon sous-mentonnier，25）。当人们有双下巴时，第二个下巴下的皱纹往往会与附属的颧骨皱纹（23）连接起来。这一女性只有平展的皮肤，这儿就是第二个下巴会出现的地方（25 的右面）。

虽然你可能不这么认为，但是，脸部主要是由肌肉而非脂肪与骨头来决定形状的部分却是嘴唇。人中是将嘴唇上的"双弧形上唇"（26）的中央与鼻子连接起来的小沟。人中周围的所有区域——上嘴唇、下嘴唇，以及下嘴唇与下嘴唇皱纹（27）间的区域——均是肌肉所塑造的。

眼睑是非常灵敏而又薄的肌肉，就如奶油冻上的一层皮似的；它们飘浮在眼球以及将眼球装入眼窝的脂肪与肌肉上。因而，毫不奇怪，当它们起皱时，就会有许多的皱纹。颧骨皱纹常常会变成两道皱纹，就如这一女性脸上一样（28）。皱纹的上面就是眼"袋"了，它们经常起皱成为小的皱褶与折痕。想到这些并不是太愉快，可是，小皱褶的出现是因为下面的精微的肌肉层发生退化，而且有眼窝脂肪的小疝穿越而入。

如果米开朗琪罗画出耳朵部分的话，那么，此图就将是脸部形态的纯视觉词典了。耳朵各部分在另一张素描中显现得很是清晰（图 19-3）。外耳轮包住了内对耳轮（inner antihelix）。耳孔本身被称为外听觉导管。外耳轮就始于耳轮脚的导管上面，并继续上去兜住耳朵，形成略微向内突出状，叫作达尔文结节（Darwinian tubercle，在图 19-4 中被标为 1），而后平展开去形成耳垂（lobule）。内对耳轮始于两个部分，即被叫作小三角窝的三角形凹陷处分开了的耳轮脚。耳轮与对耳轮之间的沟称为耳舟。对耳

19-3

米开朗琪罗《老人头的草图》，伦敦大英博物馆。

19-4

图 19-3 的示意图。

轮继续往下，鼓起来一点儿就成了名称很棒的对耳屏（2），往下就到了耳屏间肌切口，然后再往外到了耳屏处（3）。在耳屏上面的就是耳屏上结节（supratragic tubercle）、前切口（anterior incisure），以及耳轮的开始部分。里面最靠近导管的是耳甲腔和耳甲艇，是两个形似第三个耳轮的小突出物。

为人体的这么不起眼的一个部分取那么多的名字看起来傻乎乎的，不过它们可以有助于你理解耳朵的复杂形状，记住你看到过的东西（而且，如果你要看更多的部位，至少还有我未提及的另外六个名称）。这些小的部分总是保持在不同形状的耳朵里，而且，通过学习，你会开始认识到，耳朵并非仅仅是"尖尖的"、"平平的"或是"长长的"而已。它们获得了无限的变化。

我复制了第二幅素描是为了对人的老化作一些悲观的评述。脸上的皮肤是由产生表情的肌肉与叫作筋膜的一系列组织层松弛地依附于底下的骨

如何看脸容 **155**

头上。它们像是小吊床似的,一头连接皮肤,另一头与头骨相维系。它们常常是在将它们分开的肌肉间活动的。皮肤的皱纹通常是在筋膜依附于皮肤的地方;它们将皮肤往下拉,就如靠垫上的纽扣似的。当一个人变老的时候,肌肉就萎缩,而脂肪则移位,一直下沉到筋膜层上为止。老年人松弛的皱纹就像是吊床上的胖人向下垂的样子。他的眼睛下的组织(4)已经下垂到眼下筋膜上了,而再往下的组织与肌肉则下垂到了鼻翼皱纹上(5)。嘴边的面颊内脂肪以及相连的组织也下垂到了形成嘴唇接合(6)的筋膜上了。

像咬肌(咀嚼的肌肉)这样的大肌肉的四周都有筋膜。肌肉本身的脂肪表层已经下垂到了肌肉(7)前面的筋膜层,而更靠后的腮腺上的脂肪也已经下垂到了肌肉边沿(8)的筋膜层(这些筋膜都是有名称的;而这一层就是腮腺咬肌筋膜)。将颧骨拱和叫作附属腮腺的小腮腺连接起来的筋膜上还有一条脂肪组织(9—9)。

这就是所谓的引力所造成的损害。引力将脂肪往下拉,暴露出了底下的筋膜。原先的组织网络变成了一系列最终停留在筋膜吊床的下垂和滑落的东西。如果你细看的话,一切年龄上的迹象均已出现在年轻人的脸上了(图 19-5)——当然,年轻女性也是如此。如果你够有勇气的话,就带着书到镜子前,你就会找到所有衰老的迹象——无论你多么年轻,你已经有了特定的筋膜层以及有待形成的皱纹。

19-5

米开朗琪罗《年轻人头部的草图》,佛罗伦萨米开朗琪罗故居博物馆(Casa Buonarroti)。

20

如何看指纹
how to look at A Fingerprint

20-1

1.清晰的弓形。2.环形。3.清晰的螺旋形。4.指纹中的纹形模式区。5.确定核心点的若干例子。

 指纹用肉眼来看稍微显得小了点。在合宜的光线下，你只能辨认一些弧线，但若不是很近地看，就区分不了不同的指纹。将指纹印出来，会有所帮助，不过将指纹印出来，清晰地显现每一条线并非易事。而且，即便印得清清楚楚，你也得用放大镜看才行。仿佛指纹的构成就是有意不在人的日常视觉范围之中似的。这或许也是为什么直到 17 世纪（望远镜和显微镜的时代）才有人注意指纹，20 世纪才将其归类的缘故。但是，要是你知道个中原因，那么，用墨水印出指纹（以及脚趾——它们也有指纹），分析诸种结果也就不难了。

 联邦调查局的正式出版物《指纹科学》不是一本很好读的书，其中还有一些令人毛骨悚然的东西，譬如有些照片展示怎样从尸体上剪下手，怎样将防腐剂注入死者的手指。不过，基本的事实用一两页归纳即可。指纹的种类有三种：弓形、环形和螺旋形（见图 20-1 中的 1、2 和 3）。后两种可以准确地测出来，因而每一个手指都标上了数字。在标数字的时候，想象一下理想的手指纹是完全由水平线组成的，从一边流向另一边。纹形模式区（pattern area）是流动被打断之处的中央，就像是河流绕过石头或漩涡而成为涡流一样。弓形指纹（1）并没有任何真正打断流动的东西，而且每一条线都几乎从一边进入，而又停留在另一边（关键不在于线条是否断掉或分裂，而在于它是流动的）。环形与螺旋形中的有些线条并没有

158

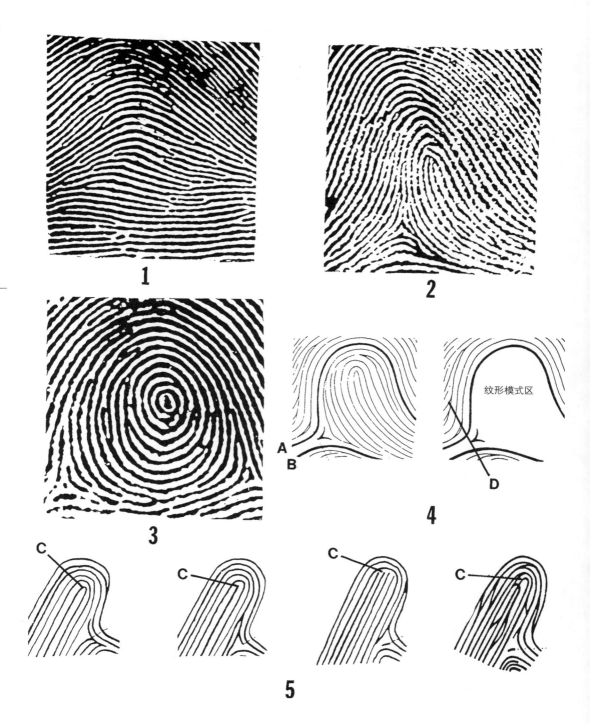

如何看指纹

从一边流向另一边；它们被截住而作圆形的打旋，或者是掉头回到原路上。在 2 和 3 中，可以容易地看到旋转运动。这样的线条组成了纹形模式区。

　　看指纹的第一件事情就是找到这两条线，开始时它们相互平行，而后分叉并绕行纹形模式区，就如图 20-1 第 4 例中的 A 与 B。这些线条称为类型线，而它们分叉的地方叫作三角点（如果你愿意，可以将纹形模式区想象成一个有河流注入的湖）。三角点是最靠近类型线分叉处的一个点。在示意图里，线条 D 表明三角点，即 V 形分叉的末端。如果指纹中有一组类型线和一个三角点，那么，就可能是环形，就如第 2 例一样（这里的类型线是从指纹区的最左下角进来的）。如果指纹中有两个三角点，一边一个，那么，那是螺旋形，就像第 3 例一样。

　　接下来是看纹形模式区的内部，并找到核心点，即距离模式区最远的部分——或者用指纹分析的术语来说，是在"内部最充分反向弯曲处的上面或里面"。这么做就复杂了，因为是人为地强加到自然赋予我们的东西上——指纹并非天然地发展为纹形模式区、三角点和核心点。联邦调查局的分析人员提出了若干个附属的标准，从而解决了模棱两可的案例。看一眼第 5 例，就能理解怎样找到核心点，如果它不是可以一目了然的话。这些都是去掉了其他指纹而呈现的纹形模式区。第一个是最简单的：核心点就在内反向弯曲的顶端。当最里面的峰纹并不往回弯曲的话，核心点就在峰纹的顶点上（就如第 2 例一样）。如果中间的线条是偶数的话，那么，核心点就在中间两条线中较远的那条线上。如果某一分叉纹路是从最内部的反向弯曲线的顶部下来的，那么，那一反向弯曲线就被"认为是损坏的了"，而核心点就必须在最内部的反向弯曲线以外去寻找（如最后一个图例所示）。

　　一旦你确定了三角点和核心点，那么需要做的就是在两者之间画一条直线，然后计算当中的峰纹数。一种典型的指纹类别或许就是"环形、峰纹数五个"。图 20-2 显示了不同指纹中的某些峰纹数，你可以用此图自行测试。第一图中的一条线显示了画线的方式。要分析你自己的指纹，你将需要极为清晰的印记。让手指蘸上墨水，然后在纸上滚一下。滚动而不只

是压手指，是很重要的，因为你需要从左至右的全部细节。再滚动几次，墨水就越来越淡，那么某一个印记或许恰如其分。不要使劲压，不要滚动回来，并且尽可能别弄得一塌糊涂。当你得到了比较清晰的印记之后，复印几张，然后将其放大到清晰可辨为止——譬如普通复印纸一半大小。然后，你可以用彩色记号笔画出三角点和核心点，并用尺子在两者之间画一条直线。

　　指纹变得棘手有两个原因：一是要找到三角点与核心点；二是定夺环形与弓形的差异。严格地说，作为环形指纹非得有三个特点不可：（1）充分的反向弯曲，即类型线内的嵴纹没有桥梁使之与类型线连接起来；（2）三角点；（3）嵴纹数。图20-3中第1例是一个非常小但又满足了上述标准的环形。如果你看一下右侧边缘，那么你就可以看到两条类型线，先是平行进来，然后分叉绕行于纹形模式区（再说一下，如果类型线有断开的

20-2

纹数的例子。

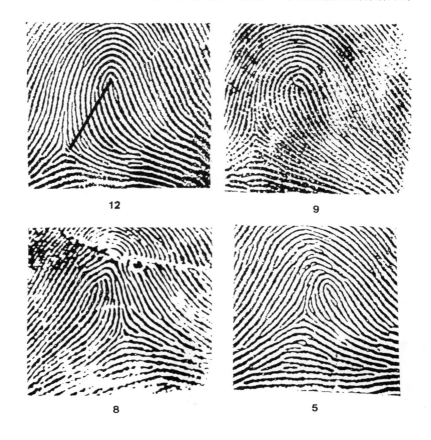

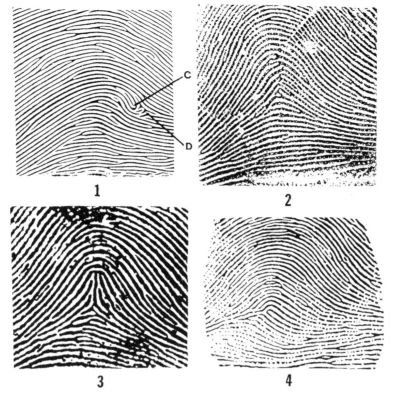

1. 最小的环形。2. 形成了棱角的帐篷弓形。3. 向上隆起的帐篷弓形。4. 缺乏环形三特点之一的弓形。

地方，那是无关紧要的，只要你能追踪一种持续的方向就可以了）。三角点就是类型线在 D 处分叉的地方。一条崤纹自左而入，而后又环绕自身，其中还有一条小的崤纹。这条崤纹的顶端就是标为 C 的核心点。这是严格意义上的环形，因为它具有所有的三个特点，而且其崤纹数为四。

弓形、环形和螺旋形各细分为更小的类型。实际上存在着两类弓形：简单弓形（其中每一条线从一边进入而又存在于另一边）与帐篷弓形（其中央有若干孤离的线条）。帐篷弓形又有三种变体：一是那些中央线条形成特定角度的弓形，如图 20-3 中的第 2 个图例；二是那些中央崤纹形成一种隆起的，如第 3 个图例；以及那些几乎就是环形但又缺了环形的三个基本特点中的某一个特点的。三是最后一类例子，即第 4 个图例。这一指纹具有环形的第一个特征，即充分的反向弯曲；它是一个从右边进入而又从右边出去的环形。核心点当在最内部的反向弯曲点上，但是，既然

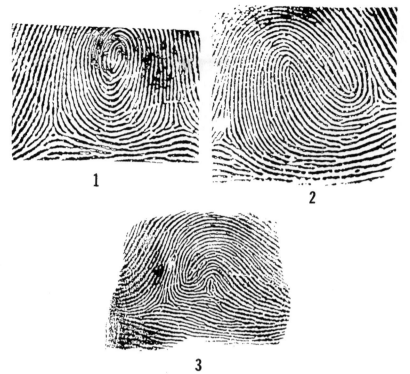

20-4

1. 中心偏外的口袋环形。2. 双环形。3. 由螺旋形和环形组成的"偶发模式"。

只有一条反向弯曲线,那么核心点就正好在其转向处。这个手指也有类型线——它们自左而入,绕着反向弯曲点流动——而且它有三角点,恰好就是反向弯曲点。问题是,核心点就是三角点,而关键就在于这一手指根本没有嵴纹数。因此,它不具备环形三个条件中的第3个条件,同时它是帐篷弓形。

螺旋形也有不同的类型。中间袋状环形是一个螺纹,其中有些嵴纹形成了完全封合的圆圈。图20-4中的1就是这类螺纹。假如你从一个三角点到另一个三角点画一条线的话,它是不会横过任何形成圈的线条的;这是中间袋状环形的严格要求。螺纹的计算方式不同于环形。计算螺纹,需要找到两个三角点,然后追踪左下方三角点下面开始的嵴纹。顺着嵴纹,一直到你最接近另一个三角点的地方。如果你最后到了右侧的三角点里面,那么它就是外螺纹了。数一数从你的目光停止的地方到右侧三角点之

20-5

一种"偶发模式"。

20-6

树袋熊指纹——右手小手指。

间的崤纹，你就会得到这一螺旋形的崤纹数了。依照那些标准，图 20-1 中的第 3 个图例是两条崤纹的内螺纹，而图 20-4 中的第 1 个图例则是有四条崤纹的外螺纹。计算这种内螺纹（第 1 个图例），从左侧作为三角点的小圆点开始，而后往下跳读到类型线。一直跟着转来转去到右侧，直到你得再次往下跳读为止。在你恰好到了右侧的三角点下面时停下来，然后往上数。这中间有四条崤纹（包括三角点本身）。

你看到了，这可以变得何其棘手——而这仅仅只是开始而已。尽管如此，你有了这么多的信息，就可以分析你所有的手指与脚趾了。发现某些奇异的东西并非稀罕事儿——如在第 2 个图例中的双环形，或者像第 3 个图例中的偶发的特点，即在一帐篷似的弓形上有个环形。你也可以取手掌印与脚印，它们的某些部分会有环形和螺纹，但是通常指纹分析者并不考虑这些东西。谁知道——你甚至会发现像我的一个学生在他的一手指上找到的那种奇怪的模式（图 20-5）。可是，你或许会想，你的指纹是

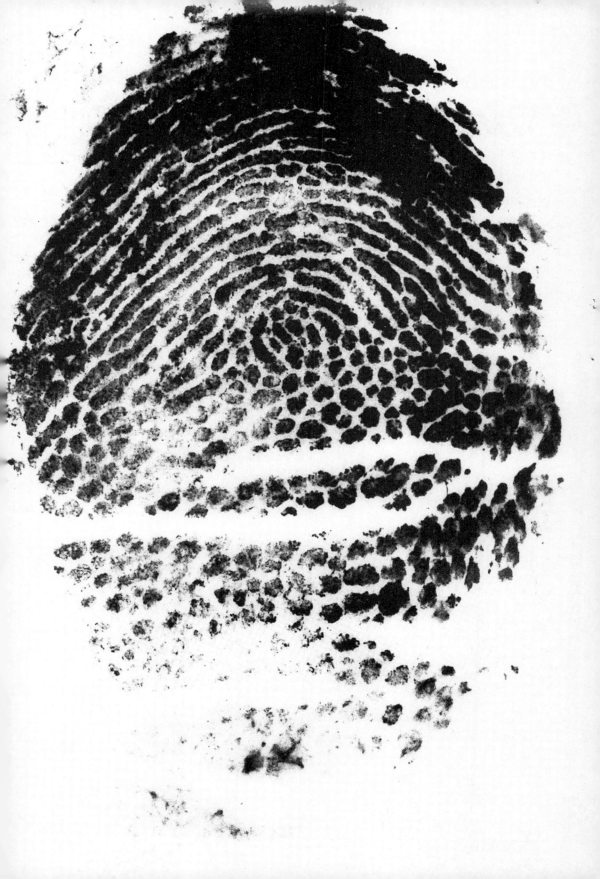

否会像图 20-6 或图 20-7 那样呢——一个是树袋熊的指纹，另一个则是黑猩猩的。

（树袋熊是一个有趣的例子，因为它们长期处在与人类不相同的进化树上，发展出了一种与人类不同的指纹。看起来，倘若没有与其他手指相对的大拇指的话，指纹就是抓握和攀爬用的最优化的组织了。因为，仅仅是为了攀爬，那么有一种叫作疣的多瘤肌理就足够了，它们在树袋熊指纹的下方是显而易见的。）

现在，尽管还是有受过视觉分类训练的人员，指纹的分析却是由电脑来完成了。犯罪现场的大多数指纹都只是"局部指纹"，缺少诸如三角点和核心点等的重要特征。如果是那样的话，分析者就会注意指纹中细小的偶发特征：那些嵴纹分或合的地方，或者是我们大多数人都会有的小伤疤和裂缝（从事相当大量的体力劳动的人通常会有伤得很深的指纹，它们是挺容易辨认的）。

学习指纹的过程使我对律师的那种关于指纹可确凿无疑地加以辨认的说法表示怀疑了。我目前已经收集了大约一百人的指纹，而且我已经发现，即使是在最佳的条件下，获得一种易于辨认的指纹也是极为困难的。假如我在审判，而且案子又是从指纹着手的话，那么我就要亲自看一看证据。

20-7

46 岁的雌黑猩猩的指纹。

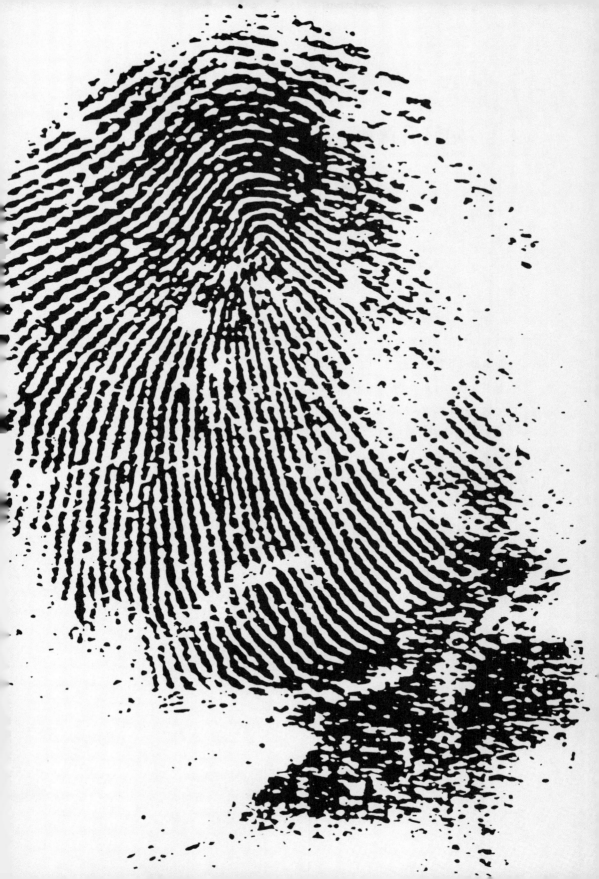

21

如何看青草
how to look at Grass

许多喜欢动物的人偏爱大个儿的、毛茸茸的动物。我们喜爱狗和猫，同时保持距离地喜欢狮子和老虎。因为同样的异种同形的原因，喜爱植物的人们总是爱大而华丽的植物。他们偏爱玫瑰、菊花、橡树以及美洲杉。不过，就如在动物王国里一样，较小的植物才更为司空见惯。譬如，草就是一种被人们忽略了的可爱植物。很难想象出在我们的脚底下还会有更无所不在或者更不起眼的东西了。据估计，地球的四分之一覆盖着草；草［草本（Graminae）］是开花的植物中最为庞大的家族，仅仅在北美就有两千多个种类。所有我们食用的谷物——从燕麦、大麦到小麦——都是草。竹子是草，玉米也是，还有甘蔗。可是，即使是那些高大的草对不是农夫的人来说也几乎是一无所知的。我在想，在发达国家里会有多大比例的人能分辨农田里的燕麦、黑麦或小麦呢。

除了人与昆虫以外，草就像任何可见的生命形态那样，几乎遍天下都是。假如你正在4月至8月间阅读本书，那么，不论你居住在什么地方，见到草的机会都会很多，至少你能找到我在这里描述的五种草中的一种。

图21-2画的是一种最常见的草，叫牛毛草。羊吃的牛毛草（Festuca ovina）是一种典型的路边草；从格陵兰到新几内亚，人们都可以找见它，尽管从种类上看，它基本上是欧洲的草种。

图21-3显现的是甜春草（Anthoxanthum odoratum）。之所以这么叫

21-1

爱尔兰米斯郡达尔坎公园中的草。

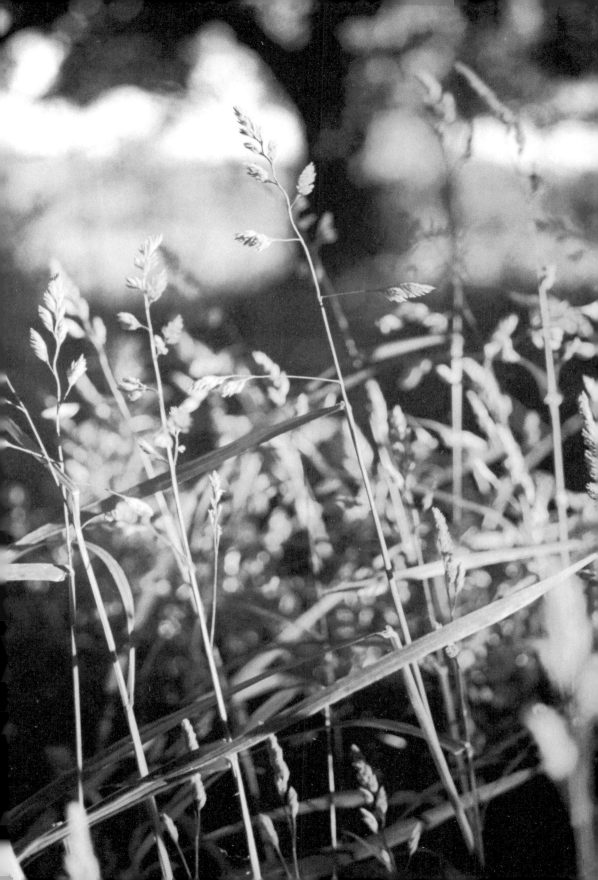

它，是因为其春天般的气息，在整个欧洲都随处可见，从北方的斯堪的纳维亚到北非，以及——就如一个作者所说的那样——"高加索、西伯利亚、日本、加那利群岛、马德拉群岛和亚述尔群岛、格陵兰和北美"都有这种草。在某些情况下，草就像人的迁移一样，到了欧洲以外的地方，然后又回迁欧洲。

图 21-4 为猫尾草（Phleum pratense），是 1720 年一个名叫蒂莫西·汉森的人为了放牧而带到美国的。后来，它又被带回欧洲，样子却不一样了。它在美国的那段时间里产生了变异——准确地说，它长出了一种多倍染色体——英国人拿回来，就得到了它比当初离开时更为实用的形态。

图 21-5 是赫赫有名的肯塔基牧草（Poa pratensis），它原先也是来自

21-2

羊吃的牛毛草（Festuca ovina）。

21-3

甜春草（Anthoxanthum odoratum）。

21-4

猫尾草（Phleum pratense）。

21-5

肯塔基牧草（Poa pratensis）。

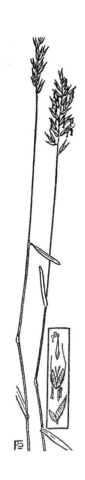

欧洲。它最出名的记录就是阿尔布雷希特·丢勒笔下意趣盎然的水彩画《大草皮》(The Great Piece of Turf),是对路边的几平方英尺的草丛的近距离观察。

就如在博物学的任何分支中一样,了解你所注视着的事物的每一部分的名称是会有帮助的。有些名称在图 21-6 中的第 5 种草即果园草(Dactylis glomerata)的样本中有标示。各种各样的草都有茎(叫作 culms),标为 A,而枝条则标为 B。在此图中,茎被截掉了,这样画面上可以容得下。称为 prophyllum 的束(sheaf)将茎和枝条连在一起,这样草就不会折断。草的叶子又长又窄,而且它们开始时是包裹着茎干的。长到一英寸或是不到一英寸时,它们就分开,长到茎以外的方向上;裹着茎的这一部分称为叶

如何看青草 **171**

果园草（Dactylis glomerata）。

鞘，而自由生长的部分则叫作叶身（D）。

这些都是结构的成分。为了辨认草种，你需要加以注意的部分是花。花是一束束的，叫小穗；有一小穗在图 21-6 中的右下方被放大了。区分草的最简单的办法就是注意小穗的排列方式。在肯塔基牧草中，小穗是松散的金字塔形，称为散穗（图 21-5）。在牛毛草中，茎端呈波浪形，依次为两边的小穗腾出空间（图 21-2）。这种排列方式称为两列穗。在图 21-6 中的一种果园草有一个细长的散穗（标为 E）；另一种则有一个三角形的散穗。它下半部分的枝条像手指般地散开——因而，拉丁文中的 dactylis 就有"手指"的意思。

小穗本身具有植物学家关注的绝大部分信息。如果你细细地观察小穗，就会明白它是由一系列的小花（标为 F）组成的。假如你把它们都摘掉，那么你就只有一根称为 rachilla（小穗轴）的细长的、锯齿形的茎了。植物学家们尤其注意颖苞，即小穗底部的第一对"叶子"，他们也注重苞叶的形状；苞叶是盖在小穗上的每一朵小花上的"叶子"（右上方，G）。收集几根草，然后将它们各部分撕开，你就会看清颖苞和苞叶的不同生长方式。由几张图展示了典型的小穗、小花和颖苞。

一旦你开始体味日常生活中的草，一切就不是蕞尔小节了。甜春草是春天里最先生长出来的。它在英语里是 sweet vernal-grass；在拉丁语中为 odoratum，名字都取得很好，因为它确实是典型的春天的味道。雨后或者田地刚刚割过草之后，它的芳香是最强烈的。春草也是干草气味中甜润的部分。

肯塔基牧草是另一种早春季节的草。我小时候，有时会拔些草，把草梗放在嘴里，俨然是《汤姆·索亚历险记》中的一个人物。它的味儿不是特别好。尽管那时我不懂，可是春草让我快乐起来。肯塔基牧草在 6 月上中旬开花，因而比别的草更为引人注目。它的散穗很是精致，仿佛是春天里长出来的嫩叶。果园草也在早春季节里生长，不过它要高大得多，而且整个夏天里都有。它在背阴处长得特别好，在农田边的树荫下随处可见。它们很容易辨认，因为肯塔基牧草细细嫩嫩的，而果园草则又高又粗糙。

当其他草种生长起来的时候，春草和肯塔基牧草就不再郁郁葱葱了。

对我来说，牛毛草具有夏天的风味。我是孩子的时候，还叫不出它们的名字，而是像任何小孩一样，心不在焉地拔这些草，同时我到任何地方，用眼角余光一瞟，就能看到它们。不知怎么的，它们变成了夏天的一部分了，而且即使到了现在，每当我看到一张牛毛草的照片时，就感受到扑面而来的热天与夏季的气息。草穗是绿色与紫色的融和，仿佛它们早已领受到了一点阳光的灼烤。

梯牧草也生长在同样的地方，开花则稍微晚一点。它是盛夏时的草，此时天热，蝉鸣，蚱蜢叫。梯牧草也叫猫尾草，因为它像是湿猫尾巴的一种短小一些、呈紫红色的版本似的。

如果你是在城市或者郊区长大的，那么所有这一切对你来说似乎非常浪漫，城市或者郊区的草都是依赖肥料而长得郁郁葱葱，但长到半英寸多点时就要修剪了。但是，如果你生长的地方有天然生长的草地，田边有猫尾草，树林、溪流和各处都没有修割或铺砌过，那么各种各样的草就总是成为你对一个地方与季节的感受的一部分。春草、牧草、果园草、牛毛草和猫尾草等或许都是新的名字，但是，它们并非我们的新体验。

草的难认是出了名的。甚至查尔斯·达尔文也曾经认为草一定不好认。当他认出第一种草——甜春草——时，他写道："我自己刚刚认出第一种草，欢呼！欢呼！我必须承认，幸运偏爱的是勇敢者，就如好运的气味一样，它是容易认出的 Anthoxanthum odoratum（甜春草）；然而，这是伟大的发现；我从来不曾期望有生之年辨认出某一种草，所以，欢呼吧！它让我的胃口出奇地好！"近距离地观察，研究说明手册，最后逐渐认识了不知名的植物，将会令人兴奋。不过，更为重要的是，为一种你从幼年一直到现在看过无数遍却又不懂的事物命名是何其精彩。

22 如何看树枝
how to look at A Twig

冬天，没有人会去注意树。光秃秃的树枝只是寒冷的标志，每一棵树都大同小异。冬天的树让人们匆匆而过；人们步履急匆地经过，是为了到室内去，或者人们会在滑雪斜坡的树边拉上拉链，或是开着温暖如春的汽车路过。

不过，在冬天里，通过观察树皮和树的大体形状，还是有可能区分出树种的。在这方面是专家的人通常也是由另一些专家教出来的。详尽地描述树皮的类型或者树的形状，然后可以拿着树到户外辨别树种，这似乎是极难做到的（在某种意义上说，树皮比油画或者路面上的裂缝更难理悟）。

看树枝是比较容易的。它们尚无年头更久的分枝和树干上的皱巴巴的树皮，但是却有一层点缀着小皮孔（让空气进入活性组织的小孔）的平滑周皮（周皮和皮孔是两个很好的用词：一个意思是"围着外皮"，另一个则是"小的晶状体"）。在图 22-1 中，右下方偏红的树枝有橘色的皮孔。依附于树的树枝，或许是一个或几个夏季的生长结果。通常，你观察树枝上的变化就能看出名堂了。左下方的树枝表明了是长了两个夏季的——图 22-2 中字母 A 下面的部分有两岁了，而上面的那一部分则为一岁。

树枝上的芽要么是在叶子与新枝吐芽的地方，要么是在花儿绽放之处。不管怎么样，到了冬天，它们都被盖上了芽鳞，就像是披上了抵御寒

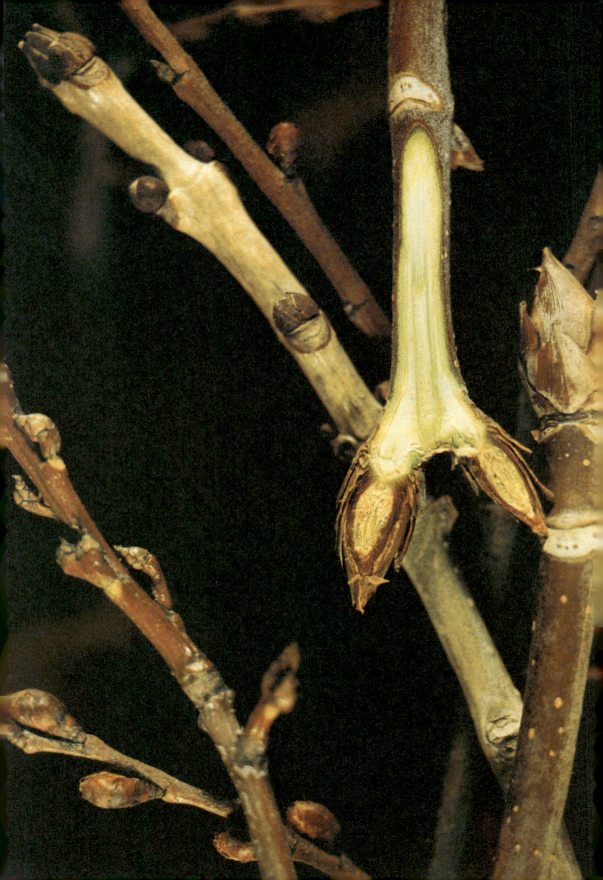

22-1

冬季的榆树、橡树以及其他两种树的树枝。

22-2

图 22-1 的示意图。

冷的盔甲。芽有两种：顶生的和侧生的。右下方的一大树枝有一个顶生的芽。我从同一棵树上又取了一条树枝，将其切开，以看清芽鳞怎样保护内部的组织。

侧生的芽通常开在曾经有过叶子之处的上面。叶子——秋天时掉了——留下一个叶痕，而芽就在其上方长出来。对角横在图中的那一偏白的大树枝上有再清晰不过的排列。右下方的大树枝上也有白乎乎的大叶痕。也可能是有叶痕与托叶痕（后者是叶柄边所留下的，那儿就是叶柄依附树枝的地方），而没有任何的芽；右上方远处的树枝上就有这样的叶痕；从左边对角地伸下来的红色调树枝在B处有多个芽；通常，附芽会开成花朵，而中间的芽或腋芽则会变成一片叶子。

叶痕的形状是用来辨别冬天的树的一个方法。右边的两个大的红树枝有带着圆角、形似微笑的叶痕，而偏白的树枝则两头尖角（C处）而形似一轮弯月。通常，我们有可能见叶痕中的小点，这是为叶柄提供养分的维管束所留下的。最常见的排列为三组维管束，一组在中央，两个角再各有一组（在红树枝上的两个叶痕上清晰可辨）。在别的树种上，维管束则形成了一种贯穿叶痕的实线，就如C处所示。

你可以观察芽的形状，从而区分不同的树枝。美国榆树有略微凸出来的小而圆的芽。背景中标为D的树枝就属于榆树。相比之下，橡树的树枝上是尖尖的芽，它们会向着树枝往回卷，标有A和B的树枝就属于橡树。这里还有另外两个树种，不过我有意省略了标注。观察冬季树枝的部分兴趣就是看一看你是否能够学会辨认那些你在夏天所熟悉的树种。

当春天临近的时候，叶鳞就掉了，在树枝上留下可能好几年都能看得见的伤痕。A处的暗灰色圆环就是由芽鳞的叶痕所组成的。有些树有大朵的鲜花，广为人知而又深得喜爱。樱花和梅花就是例子。不过，有多少人知道枫树开花的情景呢？或是橡树花，或是榆树花？许多树上的花小小的，可能会被路人完全忽略。只是瞟一眼树的人可能会将这些小花当作是春天长出的第一批叶子。可是，在很早的早春季节里，那些开始缀满树的缕缕绿色可能根本就不是叶子，而是花朵。图22-3就集中了一些春天里最先开放的花儿：褪色柳絮（也叫柔荑花）、榆树花（在右

22-3

春季的榆树、柳树和（背景上的）连翘等的树枝。

边）以及黄色的连翘花（在背景处）。榆树、红枫和银枫（silver maple）会在长叶子之前开出小巧的花朵。比较一下图 22-1 中最左下方的榆树芽与图 22-3 中右下方的芽。它们都属于一种树，但是，图 22-1 是在 2 月中旬拍摄的，而图 22-3 则是在 4 月初的雨天里拍摄的（注意小水滴）。榆树花只开一会儿，而且远看起来就像是小叶子。到了叶子出现的时候，花儿早就不见了。

接下来排着队的还有一些树，它们的花儿在叶子出现时正在凋谢，因而，花儿与叶子是一前一后的。这些树包括糖枫、白杨和白桦。春季里再过几周后，有些树，包括橡树、山毛榉、香枫、胡桃树和山胡桃树，当树枝上依然花朵绽放时，叶子就张开了。最后，春天过半时，有些树的花儿变得又大又艳丽，而且有昆虫授粉了，它们是北美椴、樱桃树、野苹果树和刺槐。如果你注意这一类顺序的话，那么，春天就成为更加迷人的季节了。在你天天路过的树中挑选若干种，然后注意它们一年的生命周期：从芽到花朵与叶子，再到叶痕，最后到下一年的树枝。

23 如何看沙子
how to look at Sand

我收藏了在显微镜下拍摄的全世界各地沙子（图 23-1）的美妙幻灯片。有些沙子来自与我住处不远的地方，而另一些则来自我可能一辈子也不会去的地方（我尤其喜欢来自拿破仑曾经流放过的圣海伦娜岛的沙子。我可以想象他在崎岖不平、浅黑的海滩上踱来踱去，眺望远处的大海）。幻灯片做成了 19 世纪可爱的样子，而沙子被封在盛有甘油的容器中。当我略微将它们倾斜时，沙子就慢慢地翻下滚来，仿佛是在小雪堆里似的。

我不知道，如果不是因为我姐姐的缘故，我是否会去注意沙子。她是地质学者，也是本章的一位特约作者。我见过的沙子或多或少都是白色的。我到过国立白沙遗迹[1]（White Sands National Monument）甚至珊瑚红沙丘[2]（Coral Pink Sand Dunes），在电视上则见到过黑沙滩。我曾经认为沙子的种类也就是两种，结果是对的。

当石块由于风吹雨打而粉身碎骨，或者是溶解了，沙子就应运而生了。许多最司空见惯的石头其实是由小晶体构成的；假如你随手捡起一块石头，而后仔细地观察，那么，通常你会看到颜色各异的小块和片层。不同的矿物质是以不同的速度溶解的，因而暴露在空气中的石头就会逐渐变得像是海绵似的，某些矿物质溶解的地方就有星星点点的坑坑洼洼。另一些石头被河水冲碎，被冰冻裂，或者被风磨损，因而慢慢地分化得越来越小了。

[1] 国立白沙遗迹是位于新墨西哥州南方的一个国家公园（建于 1933 年）。公园中的有些沙丘高达 18 米，是古代湖泊存留下来的石膏晶体所形成的，冠绝天下。——译者注

[2] 珊瑚红沙丘是位于犹他州的一座国家公园。——译者注

你在海滩上或沙漠中看到的沙子有可能是刚刚从附近的山上分离出来的，也有可能是早已消失的河流或海洋所致。沙子的一个精彩之处就是其可以追溯到遥远的历史。

要逐渐地认识沙子，你得有一个便携式的高倍放大镜（夏洛克·福尔摩斯式的硕大放大镜还是不够的，你需要的是那种在野营用具商店里出售的便携式小型放大镜）。透过镜头，沙子就呈现为迥然不同的面貌——小的颗粒变成了大石头，而且互不相同（图 23-2 和图 23-3）。

如果没有专门的知识与一些相当昂贵的器械，你就无法辨认你所看到的每一种矿物质（反正绝大多数是石英）。但是，你还是可以确定地看出颗粒的形状。在地质学中，形状是颗粒的总体外貌——无论是圆形、圆柱形、长斜方形、圆盘形，还是一张薄纸似的平面形。另一方面，圆形性（roumdness）是对各种角度以及边沿的尖锐度的测度。想象一下在一粒沙的周围画一个圆，这样沙粒就被包容在圆之中了（参见图 23-3，其中我在一粒沙子四周画了一个虚线的圆）。沙粒与圆的面积之比就是形状。接着，想象一下在沙粒之内画出一个尽可能大的圆。也想象一下在沙粒的各个角落画上一个个大圆（我没有画出这些圆，因为它们会显得太小而看不清楚）。圆形性指的是角落的圆形半径与大的圆形半径的比率。就此沙粒而言，形状为 0.75，而圆形性则为 0.5。

当一粒沙子刚刚从石块中分离出来时，有时可以通过它的形状来辨别。在矿物质依然是在原来的石头里时，它们常常是角度分明的晶体。既然每一种矿物质都有特点明显的晶体形状，那么有时就有可能通过观察其形状来辨认矿物质。地球外壳中最常见到的一种矿物质就是长石；在图例中可以找到一颗（图 23-3 中的 F）。长石尽管大多数都是灰色的，但是也可以显现出许多种颜色；通常，它形成斜的长方形（长斜方形）。一片片的长石时常形成直角的平面，就像是摩天楼有许多的平顶和不对称的板块一样。右上方的灰色颗粒也可能是长石。石英是沙子中最常见的矿物质，而图例中的大多数颗粒就是石英。有些较黄的、玻璃质的颗粒可能是被铁染上了红色的石英（标有 Q）。石英形成球形的颗粒以及很细的"铅笔状"和"刀片状"。云母是另一种常见的矿物质，形成很薄的片状。沙子可以

23-1

从全世界各地收集的沙子。

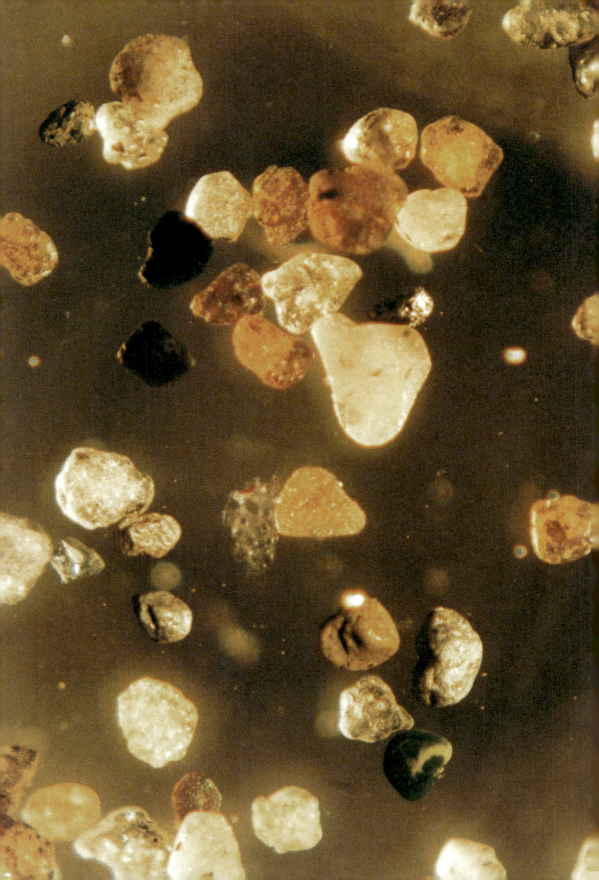

极简单——都是圆形的石英，或者都是块状的长石——也可以包含任何矿物质。在这里，深颜色的颗粒也许是钛铁矿石、金红石或磁铁矿石（即著名的天然磁石），而绿色的颗粒或许是橄榄石（标为 G 的颗粒）。有些沙子完全是由在显微镜下才能看到的生物体贝壳所构成的，而用手上的放大镜看，就可以找到贝壳上的肋状物与曲线。像图 23-1 最下面的鲕粒岩沙，它们是由微小的石灰岩球体组成的。

图 23-2 中最尖锐的颗粒大多数是近期从其母体石头上脱离开来的。在中间左边缘上有一粒特别尖锐的小石英块，标为"Q"！它看上去质朴而又平整，仿佛是一两年前才从石头母体上切割下来似的。别的颗粒就很圆，就像标有 R 的颗粒那样，正趋向于球状体。

过去人们认为，沙粒变圆是因为海浪使其相互摩擦，或者是在河床上翻滚的缘故。最近，地质学家们认识到了，需要数百万年才能使沙粒开始变圆。这就意味着，很圆的沙粒，譬如图 23-2 中绿色的沙粒，或许业已经历了好几个"周期"：首先是石头中的晶体，然后分离出来，最后落在海滩或是河床上。它也许在这汪洋大海中随波逐流了两百万年。最终，停顿在某一地方——例如湖底。由于其四周还有更小的尘埃、尘土，它就被影响而硬化成了一颗石子。又过了数百万年，也许湖变得干涸了，将湖底暴露了出来。小的颗粒就再次获致自由而被冲刷到别的海滩上。它又随波逐流，从而变得又圆润了些。

像标为 R 那样的圆沙粒可能在一亿多年的过程里三番五次地停留过不同的海滩——想一想就让人吃惊。它可能远在恐龙出现之前就待在某一海滩上，然后又过了数百万年，此时恐龙都绝迹了，最后又到了 19 世纪晚期，一位业余的博物学者用铲子将其挖出来，并且把它放到显微镜下，拍成幻灯片。沙粒越小，变成圆形就越慢。一颗很小的圆沙粒一直就沉在湖底——经过一段只有地质学家才能意识到的时间长度——它可能慢慢地被提升到一块巨大的山地上，然后从山上分离下来，冲入大海，陷入深深的沉淀物之中，之后，又融入石头，同时，再次地……至少对我来说，亘古通今的岁月实在长久得难以计算。"虽然沙粒没有灵魂，但是它却脱胎换骨过"，这是一位地质学家说的。他还说，"平均的周期"为两亿年左右

23-2

普洛温斯城的沙子。

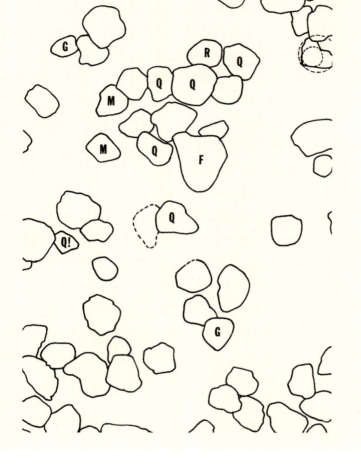

23-3

普洛温斯城沙子的示意图。

的时间，因而一颗 24 亿年以前从石块中分离出来的沙粒可能自此以后 10 次到过山地，10 次入过海洋。甚至多得令人眼花缭乱的佛的化身（有些神活了几十亿年了）也不能像图例中这一简单的沙粒那样，带给我一种永恒感。下次，当你的手掌上有一颗沙粒时，想一想吧。

24 | 如何看蛾翼
how to look at Moths' Wings

偶尔,一只褐色的小飞蛾会飞到你的灯下,或者是趴在窗玻璃上死去并风干。这只褐色的飞蛾并不全然是褐色的。也许,它的翅膀混杂了各种各样的淡褐色、绿色、黄色、紫红色、灰色和黑色。这些颜色螺旋形地混合,酷似一块树皮或一堆枯叶——这大概就是蛾子所要达到的伪装效果。虽然蛾翼上的色彩排列显得复杂,但是却并非随意。它们衍生自一种简单的"平面图"——一种所有蝴蝶和蛾都或多或少共享的模板。如果你能看懂"平面图",那么你就能破译几乎任何一只蝴蝶或蛾的翅膀图案了。那些原本看似毫无意义的花纹,其自身将会显现为一种特殊的变形,即在基本样式上演化出来的变体。

最好先从蝴蝶讲起,因为许多蝴蝶比较大,而且其色彩也较为鲜艳。所谓的"蛱蝶属基本平面图"显示在图 24-1 和图 24-2 中(后一图所示系著名的虹彩蓝环蝶的内面)。

翅膀样式遵循三个对称系统,分别标为 A、B、C。线条 B 代表"中央对称系统"的轴线。在轴线上有被称为"盘斑"的中心元素(标为 3),两侧各有一条互相对称的线条(标为 2 和 4)。在理想状态下,盘斑应是匀称的斑纹,而线条 2 与线条 4 应该以线 B 为轴线,严格地互为镜像。但是,若在蝴蝶与蛾的翅膀上,这就是相当好的对称状了。个别品种有极精确的几何图案,但大多数品种则大略对称。这就要求你去寻找对称性。

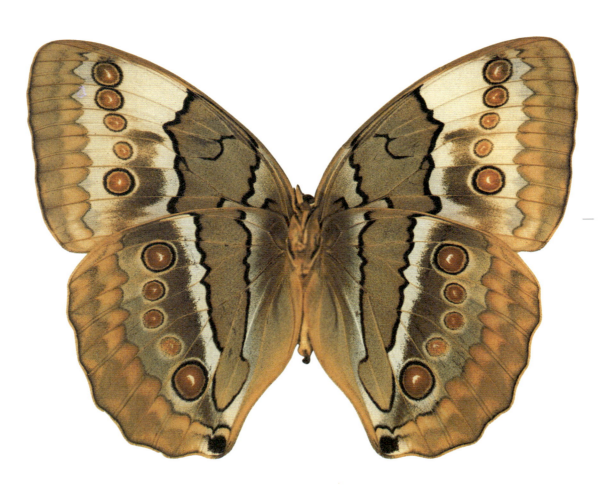

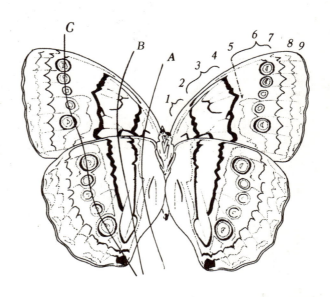

24-1

环蝶（箭环蝶），蛱蝶属环蝶科，原产泰国。图为下表面。

24-2

图 24-1 的示意图。

1. 基部对称系统位置
2. 中央对称系统——近侧带
3. 中央对称系统——盘斑
4. 中央对称系统——盘状带
5. 眼斑对称系统——近侧带
6. 眼状斑
7. 眼斑对称系统——眼圈旁边的组成部分
8. 亚边缘带
9. 边缘带
 A. 基部对称系统对称轴的近似位置
 B. 中央对称系统对称轴的近似位置
 C. 眼斑对称系统对称轴的近似位置

轴线 C 表示另外一个对称系统；它曾被称为"眼斑对称系统"，因为它的中央轴线上通常有一排叫作"眼状斑"的斑点。在这里，眼状斑非常明显，可是标为 5 和 7 的侧线却不太明显。在前翅的前半截上，甚至根本就看不到近侧线；我从数字 5 画出一个箭头，指向近侧带的起始位置。盘形线，又称眼圈旁边的组成部分，则比较容易确定。如果你在后翅上找到 5、6、7 这三个部分，就比较容易看到这一对称系统了。

另外，还有标为 A 的第三个对称系统。但是，它几乎不能在这一蝴蝶身上显现出来。它所留下的东西只是后翅前方的一条线。在其他一些蝴蝶身上，这个对称系统可能和中央对称系统（轴线 B）一样明显。在翅膀外边缘上还有一些条纹与别的形态；它们被称为"亚边缘带"和"边缘带"（标为 8 和 9）。

以上提到的术语不太统一，所以容易混淆。我发现，如果我专注于 A、B、C 三个对称系统，而忽略其他细节，那么，就容易更形象地认识模

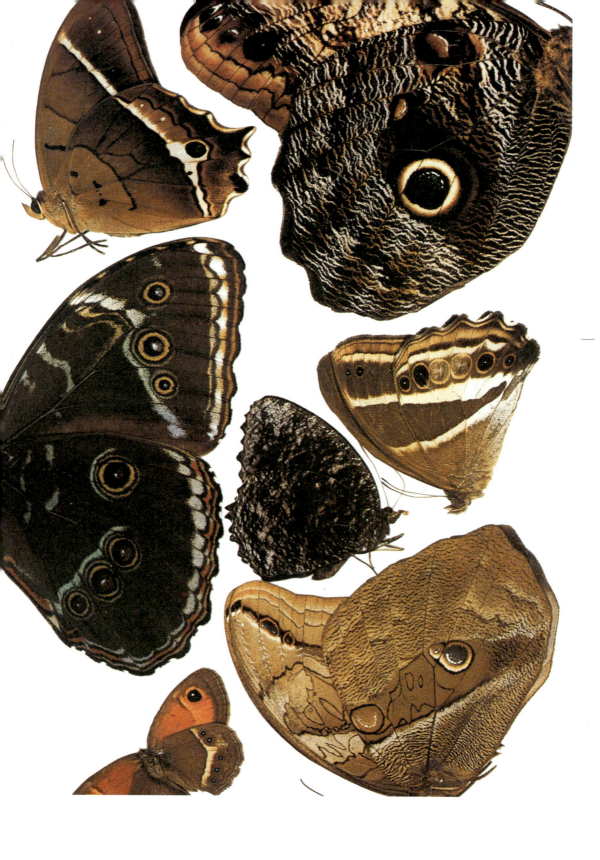

式图了。虽然三个对称系统的每一个都可能变得极为复杂，但它们总是趋于对称；某一只蝴蝶或许在线条 2 的右侧有一条绿色的条纹，假如确是如此，那么，在线条 4 的左侧就可能也有一条绿色条纹。换句话说，翅膀特征发展时，仿佛线条 A、B、C 都是翅膀上放置镜像的地方。无论翅膀的特征如何变化，它们是趋于对称的。

有两个东西使这个简单的"平面图"变得复杂了。第一，某些对称系统可能整体地萎缩或消失。以这只环蝶为例，它的"基部对称系统"（轴线 A）就萎缩了。第二，图案也可能沿着翅脉左右移位，最终远离原有的排列位置，以至于我们难以辨认。在这只环蝶身上，眼状斑排成的队列已经有点偏离。但是，大体上，这些基本组成部分是所有蝴蝶与蛾所共有的。图 24-3 选择的是其他的品种。图中央偏左的大个儿的深色蝴蝶与图 24-1 中的环蝶颇为相似，可是缺失了组成部分。它的眼状斑的左右两侧显然有两条很不均匀的白色线条（这些眼状斑似乎被推到了左侧，因而在上面逼近于侧线。盘形线离得更远，朝着翅膀的边缘），翅膀上还有一条微红色的亚边缘线和一条赭色的边缘线。要在这只蝴蝶身上找到中央对称系统（图 24-2 中的 3、4 和 5）是比较困难的：它的中央盘形斑是浅蓝色的条纹，两侧各有一更蓝的斑点和前翅部分的双黄线。

每一个品种本身就是一个谜。图 24-3 中左上角的那只蝴蝶，其前翅上的眼状斑很小，而且很淡。但是，它们已足以形成眼斑对称系统。左下角有一只小蝴蝶。它的中央对称系统几乎完全消失——只在前翅上残留了一小条纹。虽然中央右侧的蝴蝶有一中央对称系统，但是，已经被简化成了一个深褐色的三角形。右下角的蝴蝶的前翅上有几个眼状斑，但是，它们被远远地挤到了翅膀边缘，而其前翅的大部分空间被一组可爱的窗格线所占据。这是图 24-2 中的两个对称系统 A、B 以及线条 1、2、3、4 的一种支离破碎的变体。右上角的小猫头鹰蝶有一个单独且巨大的眼状斑（还添全了假瞳孔的发光），可是，一旦你认识到应该有一整排的眼状斑，如图 24-2 中所示的那样，你就会发现组成对称系统的另两个眼状斑以及它们周围的暗色区域。

有些蝴蝶和蛾的翅膀模拟枯枝败叶，因而辨别起来就特别困难。图

24-3

几种大多是原产于秘鲁华拉加河上游河谷的蝴蝶。从中央左侧起顺时针方向分别为：原产于秘鲁的 Patroclu ovesta；秘鲁的 A. avernus；秘鲁的 Egyptiani polyxena；秘鲁的 T. albinotata；秘鲁的 C. prometheus；原产于西班牙科斯塔布拉瓦的 Pyronia Bathsheba sondillos，雄性；中央：原产于札幌岛的 Elymnia nelsoni。①

① 蝴蝶，尤其稀罕品种的蝴蝶，有时没有对应的译名。——译者注

24-3 中的那只紫色小蝴蝶就是一个恰当的例子。这只蝴蝶的边缘带和亚边缘带尚可分辨,但其他的部分就消失在一片混沌中了。

褐色的小飞蛾又怎么样呢?图 24-4 和图 24-5 所展示的蛾是一个典型的例子。它的前翅有伪装的作用,后翅有明亮的"眼花缭乱"的色彩。当飞蛾停落的时候,它会把自己的后翅遮掩住。当蛾子感觉到危险的时候,它就会闪动后翅。这种动作所产生的效果令人吃惊——我就曾亲眼见识过——它有可能使一只正在寻找唾手可得的食物的鸟找不着北。蛾的前翅与标准的蛱蝶属蝴蝶的平面图有细微的不同。翅膀伪装术成功的关键就在于能否隐藏对称系统,使之难以发现。我已经在图 24-4 和图 24-5 上试了几种方法。首先,我勾画主要的线条,并且改变它们的颜色。然后,在图 24-5 上,我逐一勾画了线条(在右半图),并且用不同颜色标出了主要的特征(在左半图)。

24-4

俗称"可爱的后翅"的飞蛾(Catocala ilia),变种称为 uxor(夜蛾)。上图:自然的色彩;下图:为突出图案而处理过的图。

24-5

俗称"可爱的后翅"的飞蛾关键特征示意图。

在蛾身上，单个对称系统往往占据主要地位。就这个品种而言，它的亮白色的斑点位于对称轴上，两侧各有一个深色斑纹。在图 24-5 的左侧是最容易发现它们的。将其重新上色之后，我们可以清楚地发现，它们是后翅上有鲜艳条纹的图案的一部分。每一条深色斑纹都可再细分，变成一个独立的对称系统。图 24-5 的右半边一条一条地勾画出了部分组成两个深色斑纹的线条；仔细观察飞蛾本身，我们就会发现，外侧的斑纹其实可以再分成四条线：外侧两条颜色深，而内侧两条则较亮。

亮白色的斑点是通常出现在翅膀中心的四个斑点中的一个。另外三个斑点在这件标本上没有显现出来，它们的名字列在了图 24-5 的左侧。有时，某一线条会从中间贯穿整个翅膀，把所有的斑点都分为两边。这就是中线条。在这个品种的翅膀上，中线条只出现了一小部分。

另外，飞蛾经常有一些"条纹"直角地横穿整个对称系统。这只蛾就有一个基部色块、一个顶端色块和一个肛门色块（"肛门色块"这个名字不雅，它只是为了说明这个色块是指向后方而已）。

有些蛾的伪装术是如此发达，因而要多练习才能找到其对称性特征。你时不时地会发现，蝴蝶或蛾的翅膀上的图案确实是无法理喻的；这是其进化程度的标志，它的眼状斑、斑纹、条纹、线条和色块已经融入了灌木丛的无序之中。

25 如何看晕轮
how to look at Halos

冬天的冰光圈（ice halos）是雨虹的奇异同族；两者都是因为云彩中悬浮的水所致，但是，冰光圈是在水冻成六角形的小晶体后形成的。有一种颇为普遍的晕轮；就是围绕太阳形成的22°的晕轮（halos）（图25-1）。它在大多数情况下是天气极冷时的冬季里的现象，不过，正如图片所示，它也可能出现在温暖的季节里，只要形成晕轮的云足够高，可以变成冰就行。

22°冰光圈是很大的；它与有时是围绕太阳或者月亮的光轮和蓝褐色光环是很不同的。22°是在你伸直手臂时手掌的两倍之处，因而此晕轮显得有些大，仿佛距你很近似的。

经常在户外的人对22°冰光圈习以为常，它在冬季时常出现。它只是在云彩路过恰好成为特定形状的冰晶体而这些晶体又不时地出入聚焦点时形成的。此时，最为常见的部分是两边的两个光带，称为22°幻日或"假日"。下次，你在很冷的冬天外出时，如果太阳透过高空中的薄云而灿烂无比，你就看太阳的左右边——两边各留出两个手掌的长度——你时常就会看到耀眼的小光点。幻日通常是小的余象，具有雨虹的所有颜色，但是却带有浅色的金属色调。在我的经验中，人们错过幻日，大多数情况下是因为冬季午后的天空中到处都是灿烂的高卷云，看上去可能太亮了。不过，如果你重视它的话，是会惊讶的。雨虹有一种柔和的光，但是幻日却

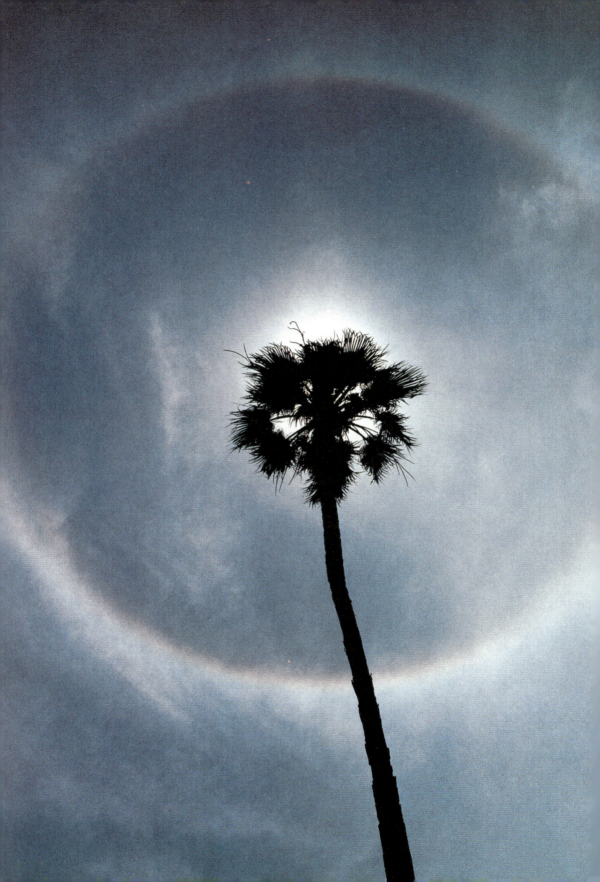

是一种彩色的闪耀。

22°冰光圈及其幻日是整个冰光圈家族中常见的成员而已。有些并非鲜见。我曾经看见过46°冰光圈，它是在22°冰光圈外形成的，占满了半个天空（第27章中的第一张插图是修正过的——而且做了人为的夸张——用的是两个晕轮局部的特写照片。太阳不在画面中，而是高高在上。并不是所有东西都有这种美丽的色彩；我所见到的是乏味的白色。还要注意的是，哪里的云层越厚，晕轮就越耀眼，就像左下方所示）。

另一些晕轮则在那些冷得要命的地方才常见。许多冰光圈的照片是在阿拉斯加和南极洲这样的地方拍摄的。我在图25-2中选择性地收集了一些冰光圈。22°冰光圈、46°冰光圈和幻日是最先出现的（1、2和3）。在阿拉斯加这样的地方，22°冰光圈的上方缀有正切的花彩形（10），而且我也看到了"日柱"，这是一条垂直的光线，可以一路下来照到地平线，甚至更下面的地方，因而它看上去像是在地面上飘浮着似的。日柱与另一称为"次太阳"（subsun，6）的亮光在最低处消失。

从这里开始，事物变得越来越奇异了。在文艺复兴及其随后的时代里，宏大的晕轮显现被认定是神圣的讯息——如果你目睹过晕轮，就不会觉得这是一个令人惊讶的结论了。看晕轮可能确实是一种令人头痛的事儿；它差不多就是说上帝在天空中写了什么，而且是需要辨读的。最宏大的晕轮是难得一见的，整个欧洲每一个世纪只出现一两次而已。

图25-2只是挑选出来的部分，不过倒是包括了两种比较令人震惊的晕轮。幻日圈（13）是一个模模糊糊的圈，它经过太阳，并继续在同一高度上围绕着整个天空，仿佛天空是一个圆屋顶，而某个人在上面放了一个圆环。在天空的另一边，与太阳相距很远的地方，可能有一个叫作幻日点（14）的亮点。更为鲜见的是，我们头上的整个天空甚至可以用其他那些将太阳与幻日点（12）联系起来的弧打上条纹。幻日点甚至也可以有自身的日柱，叫作幻日柱（15）。靠近太阳的地方还有由奇异的小弧所构成的家族在这里或那里交叉着：四个彩晕弧（有两个在标为10的地方浑融在一起了），四个洛维茨弧（8），若干个接触弧（9）。在有些照片里，看起来仿佛天空已经变成了花边桌垫。

25-1

22°冰光圈，洛杉矶，1995年6月。

某些晕轮现象

1　22°冰光圈
2　46°冰光圈
3　22°冰光圈
4　环天顶弧
5　环地平弧，正融入幻日弧
6　"次太阳"，以及部分日柱
7　日柱
8，8　洛维茨弧
9，9　46°冰光圈的接触弧
10　上切弧与上日凹彩晕弧
11　下切弧
12　韦格纳幻日弧
13　幻日圈
14　幻日点
15　幻日柱

许多这样的弧已经用高质量的彩照记录了下来，但是没有一张照片捕捉到了全部的弧。有些弧是如此难得，可能只能看到一次而已，而另外一些弧或许根本就不存在（它们可能是那些声称看到了它们的人的幻觉）。虽然物理学家们为许多弧画过清晰的单线图（line diagram），但是，我却自己画了这张图，意在给人以一种许多弧会是何其模糊、昏暗的感觉。它们依赖云层和冰晶体的形态。可能世界上从来就不会有所有的弧都一齐聚集于天空上的景况。

有些物理学家研究了冰光圈的原理，1980 年，罗伯特·格林勒（Robert Greenler）就写了一本书，基本上对晕轮做了全面的解释。每当冰晶体像是小六角形柱时，22°冰光圈就出现了。日柱是细长像铅笔的晶体的上方或下端反射出来的光所组成的。有时候，光在晶体内部多次反射，走了一种复杂的反射与折射的路径。格林勒的书是某种科学的胜利；他不断地设法在电脑中编程，以模拟出一些冰晶体的类型，而画出的结果完美地吻合人们在大自然中拍摄到的晕轮。

不过，看到如此高效率而又不动声色地解释大自然，令人感到有点悲哀。书中我最喜欢的部分是格林勒承认其失败的地方。他看了洛维茨 1790 年在圣彼得堡画的一张非常复杂的图，承认他的电脑无法捕捉洛维茨看到的某些东西。尽管电脑能画出洛维茨弧——以观察者的名字命名的一类弧——但是，却没有方法画出洛维茨也曾见过的另一些奇妙的弧或线条。

在我办公室的书桌上有一帧作于 1551 年的木刻作品的复制品，展现的是德国威丁堡上空遍布的晕轮。我把它与一张在南极洲所见的晕轮景观的彩照装裱在同一画框里，两者几乎相得益彰。它们跟图 25-2 中的一些晕轮是一样的，但是古老的木刻上还有两个小杯子状的弧，位置就在我画的图中标着 10 的地方的上面。这些弧就不在照片之中，也不存在于任何我所知道的书里面。就我所知，这就是晕轮真正之美丽所在——有些晕轮如此罕见的精彩，以至于没有人知道它们是怎样形成的。即使是在五个世纪的观察过程中，威丁堡也唯有几个人看到了记录在这一木刻中的弧。也许，要再过五个世纪人们才能设法将这些弧拍摄下来——而如果这样的话，我则希望它们成为一种永远的谜。

25-2

整个天空显示出一些较难看到的冰光圈。

26 如何看日落
how to look at Sunsets

当天空中出现云层时,日落的色彩就应有尽有。偶尔,云朵甚至可能是鲜亮的苹果绿。但是,在天空无云的时候,色彩就会遵循某种特定的序列。20 世纪 20 年代的一些德国气象学家相当准确地拟出了这类序列。图 26-1 概括了他们的研究结果。

白天,天空的高处是蓝色的,而地平线则是白色的(左上角)。约在日落西山的前半小时,阳光就开始影响下面天空的色彩了(见右边第 2 幅画的下端)。地平线的光线变成淡黄色;再过几分钟,它常常就会分化为水平的条纹。条纹是由大气的不同层次造成的,在我们的眼里几乎都是在边沿上了。与此同时,太阳也会产生一种淡淡的褐色光环,我画出了它的轮廓线,因为它太淡了,在照片里显现不出来。日落时,太阳被一种耀眼的白光所环绕,上面则是一种偏蓝的白色。日落的天空中如果有一种橙红色的话,那就是各种色彩最为强烈的时刻。

如果你在日落时分背着太阳向东望去,就会看到反曙或光弧,其很快就会分化为各种鲜亮的颜色(左侧第 3、4 图)。光弧最完整时是橙色的,或者下端偏红,上端偏冷色,这表明它已经不是对西边的日落的简单反射了。道理就在于,某些色彩较诸另一些色彩更为分散;蓝色是最易分散的,而且最为彻底,这就是为什么天空在白天时呈现为蓝色的道理。红色分散得最少,这就意味着它能穿透很远的大气层。日落时分,红色的光线

26-1

无云时日落的色彩。

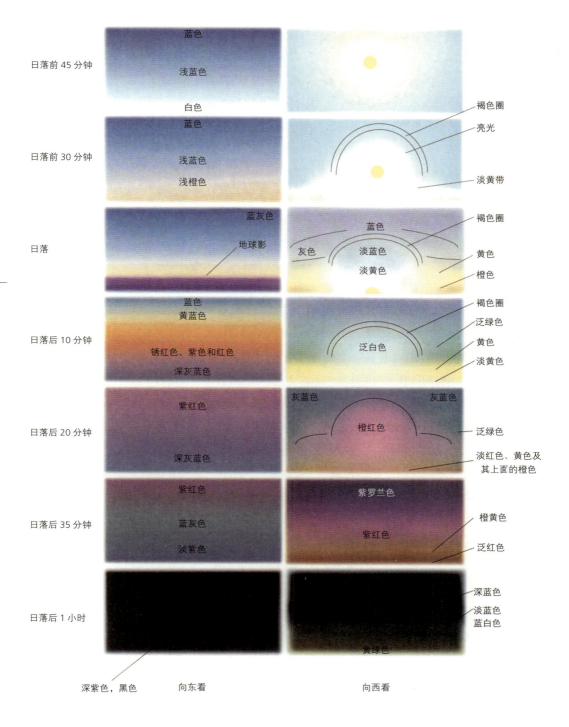

就会穿过越来越厚的大气层,所以,光弧顶端反射的光线穿过的大气层较少,而下端反射的光线则穿行到最远的地方。因而,有理由认为,光弧的底部是偏红的,而顶部偏于冷色。实际上,它是自然中大气层的折光体所产生的一种光谱。

在日落前的片刻,深色的地球影很容易成为令人敬畏的自然景观,也是最难得注意到的一种景致。它不过是整个地球的阴影向上投射到大气本身而已。图 26-2 展示的是一种典型的景象:地球影是天空中深灰蓝的部分。当太阳消失在地平线之下的时候,地球影就慢慢地上升,并渐渐变淡。登山的人有时看见脚下的那座山在远处甚至云彩上的影子。但是,与地球影相比,山影就小而又小了。几乎在每一次日落的时候,你都可以看到地球影,尽管它在空气中有些薄雾时才显得蔚为壮观(随空气飞扬的尘土为影子提供了更多的背景物)。我有好几次被地球影所震慑。第一次看到地球影是在密歇根湖的上空,当其上升的时候,我仿佛能看到整个湖水在空中的投影。另有一次是在大草原的上空,我觉得好像地球在我的脚下翻动起来,朝着影子倒转。

地球影是日落时两种壮美的事件之一。另一个是紫光,它出现在日落后大约 15 分钟或 20 分钟的时候(图 26-1 中右侧第 5 幅图)。起先,它像是天空中太阳落山处上方悬着的一个孤零零的耀眼光斑,然后迅速扩展和下沉,直至与地下的色彩融合起来。紫光是橙红色或洋红色的光。它可以相当惊人,仿佛远处的地平线有熊熊大火。它是空气中 6—12 英里的细小微粒层所造成的;太阳甚至在它不再照在你站立的位置时,也依然在大气的高远处发光,而紫光就是这种光照的反射。

自从紫光最先被人描述之后,它经历了好几次的争议。人们似乎难以描述出其确定的色彩。在我看来,它像是洋红色,就像我在图 26-1 中所绘的那样。别的人将其描述成"橙红色",我觉得那是一种比较暖的色调。我在想,是不是有些争议或许没有依据这样的事实,即紫光含有来自光谱两端的带红色的光:长的波长、靠近红外线的那头的真实红色,以及短的波长、靠近紫外线的一端中的紫色。虽然紫光本身是波长短的光,但是,它能和日落开始时的波长长的光很好地融合在一起。

26-2

日落后向东看:地球影和光弧。
1978 年 12 月 14 日。

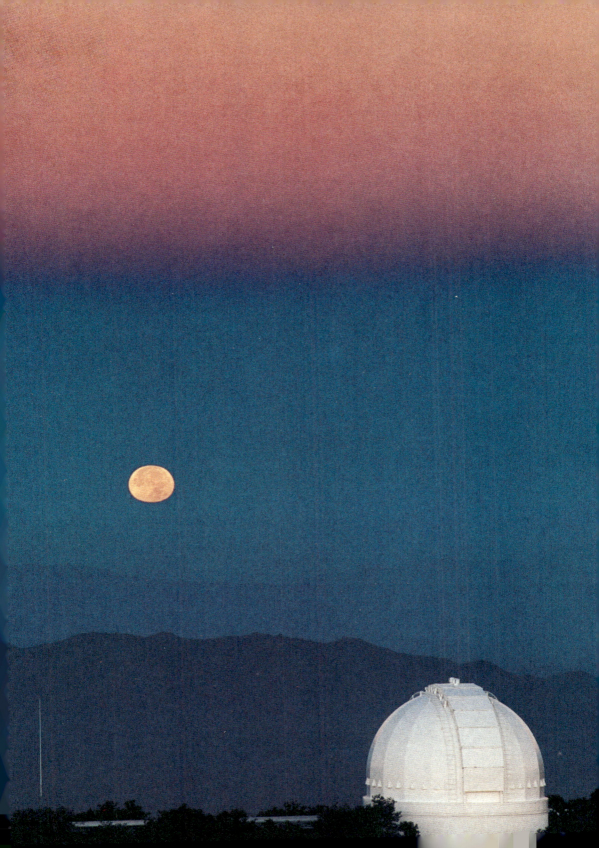

同时，地球影在东方升起，变得柔和，并最终消散（左边倒数第3图）。在此之上，是落日的明亮反射，在光弧拱散开之后依然逗留着。有时，它也反射紫光，就如我在图 26-1 中所示。有时，则在一些夜晚里将光弧的光谱色反射出来。在照片里，地球影上面的锈色或肉色的带就是光弧拱的下半部分。几分钟之后，它就黑了下来，有时则带有更多的紫色（反射着紫光），最终它就消散在明亮反光的薄薄的大雾之中。

与地球影一样，紫光也可能构成令人惊讶的景象。在它强烈的时候，它会给岩石、树木和沙子等蒙上一种温暖的、淡淡的紫罗兰色，而且也有人报告说，它会让朝西的城市建筑染上一片紫色。

在气候温和的地区里，日落之后 45—60 分钟内，晚霞是不会散尽的。此时，紫色的光减弱，在地平线上 20° 的高处留下一道黑暗中透出的淡蓝霞光。那是最后一抹发光的大气（图 26-1 右下方图）。如果你曾尝试过日落后到户外读完什么东西的话，那么你或许就用过紫光了。当它最终消褪时，光线迅速减弱，此时你大概就不再阅读而返回室内了。

也许，日落的色彩是难以捕捉的，因为它们相互融合了起来。有一个观察者建议在色彩之间画出想象的界线，就像我在图 26-1 中所画的拱那样。但是，至少在实际生活里，色彩还是一目了然的。即使在如今技术发达的时代里，也没有人将寻常的日落色彩令人满意地用摄影记录下来。对大多数的胶片来说，从紫光到漆黑天空间的亮度范围太大了，当然也越出了照片印制的限度。最佳的色彩模拟是在计算机上完成的，因为屏幕从黑到白的色彩范围十倍于印刷品（图 26-1 印出来之前在屏幕上的效果相当逼真）。大多数人会猜测，太阳比月亮明亮 50 或 100 倍，但是，实际上是 50 万倍（比其后的霞色则要亮 100 万倍）——这是我们的眼睛具有惊人的明暗调节能力的证据。图 26-1 仅仅是一种指点而已；这些东西得用自己的眼睛去看。

假如你生活在热带，你就会知道太阳落山非常迅速，因为下落几乎是垂直的，霞光则在其一半多点的时间里消失。相反，在温带以外，这些景象可能会持续数小时，最后到了北极圈以北，就是好几天和好几个月了。由于大气的情况不同，你或许见到更为明亮或是更为黯淡的色彩。在北极

圈以北的阿拉斯加，我见过只有极淡色彩调子的、昏暗无比的落日。在较为温热的假期里，我则见过如血残阳，其色彩是如此明亮，以至于看上去像是修饰过的旅游明信片。晚霞现象对大气上方的条件极为敏感。紫光尤其来去匆匆；今晚或许精彩迷人，明晚则几乎荡然无存。朝霞很像日落，虽然过程相反，但是除此之外据说朝霞更适于做这类观察，因为通常情况下早晨的空气较少变动。

　　事物均变，但以上这些却都是基本的。有了这样的了解，你就可以自始至终地看日落，感受地球的转动，目睹天空被照亮——先是你的四周，然后愈来愈高，最后只有地球高处的最稀薄的空气是亮的。甚至日落的色彩，如此众所周知，就是因为它们只是纯粹的、不带意义的美，它们也可以用来充分解释地球、太阳以及太阳在空气中穿行的轨迹。同时，花一个晚上，仰望天空，试着找到那些缓慢而又持续地相互变异的色彩之间隐而不见的界线以及那种完美无瑕的融合与消褪，这也是一种奇妙的事情。

27 | 如何看色彩
how to look at Color

到底有多少种色彩呢？或许你的电脑屏幕会告诉你，有"几百万种"，除非你是用老式电脑，那就可能只是"几千种"或"256"种。据说，人眼可以辨认出两百万种以上的不同色彩，所以，我不太清楚电脑会有多少种你实际上看不见的色彩。

不过，另一方面，基本色却为数寥寥。通常说来，雨虹是七种颜色。我在读书时，人们是用"记忆缩略语"（Roy G. Biv）来计量的，其中有红、橙、黄、绿、蓝、深蓝和紫罗兰。不过，我们在学校里也学到，用三种油画颜色——红、黄和蓝——就可以调制出任何的颜色。哪一种说法是正确的呢？或者说，雨虹有点特别，就与油画颜色有别了吗？

在西方，两百多年以来，人们一直在论述色彩，而基本色到底有几种，至今仍争论不休。在很大程度上，基本色的数量与你所问的人有关，因为，神经生理学家、心理学家、画家、哲学家、摄影师、印刷工、舞台设计师、电脑制图专家都会有不同的答案。这里，介绍一些色彩的理论，或许你可以找到一种最贴近你的色彩观的理论。

1. 雨虹的"原色"：红色、橙色、黄色、绿色、蓝色、深蓝色和紫罗兰色

自从牛顿用棱镜将白光分成光谱以来，人们对他究竟发现了多少种色

27-1

晕轮背景上的三组基本色彩。上面一组：相减基色或画家原色。中间一组：相加基色。下面一组：视网膜中的三种视锥细胞的尖端。

彩一直莫衷一是。牛顿本人偏爱六种颜色，但是这也是摇摆不定的。"记忆缩略语"为七色；教师们觉得这么分是有用的，因为如果没有辅助手段，蓝色、深蓝色和紫罗兰色是难以记住的。从历史上看，它们也都是可互换的。在中世纪，紫罗兰色有时被说成是一种与白色相近的浅颜色。深蓝色则不是英语中常见的色彩用词，其原因尤在于它有纺织业甚至奴隶制的含义（因为提取颜料是使用过奴隶劳力的）。[①]看起来，雨虹确实是由各自分离的色彩所组成的，可是，确切地说，它们又是什么颜色呢？

2. 画家三原色：红色、黄色和蓝色

这是 17 世纪艺术家们最先阐述的一种理论，旨在寻求为数最少而又可以与其他任何颜色混合的一组色彩。与人们在小学里所学到的东西或许完全相反，用画家三原色，有很多颜色是不能调和在一起的。如果你将红色和黄色混合起来，就得到了橙色，可是这种橙色总是比任何你单独买来的橙色要显得暗一点。这是因为色彩每调和一次，其亮度（纯度）就会略减。在图 27-1 中，画家三原色尽管有缺陷，却依然是最有影响力的一组原色。

3. 画家四原色：红色、黄色、蓝色和黑色

假如你开始时用的是黄色、红色和蓝色，那么就不能调和很深的颜色。为此，现代艺术家和画家又加了黑色。四原色通常简写成 CMYK ［即青绿（cyan）、绛红（magenta）、黄（yellow）、黑（black）］。许多人会说，黑色不算颜色（或者说它的首字母不是 K），可是，黑色仍然是不可或缺的，而且正因如此，在某种意义上说，它是四原色之一。

4. 画家五原色：红色、黄色、蓝色、黑色和白色

另一组最早的画家原色表述为四原色加白色（在印刷品里，白色墨并不重要，因为纸张是白色的）。这里的五原色说最早是在文艺复兴末期整理出来的，而且，在 17 世纪成为第一批原色理论的基础。

①深蓝色（indigo），也可译为蓝靛。——译者注

5. 加色原色：橙—红色、绿色、蓝—紫罗兰色

画家和印刷工人都是用普通的"减色原色"，但是，舞台导演、电脑图形设计者以及摄影师等却都用"加色原色"。假如你调和的是带色的光而非带色的颜料的话，那么你几乎可以得到任何颜色。和减色色彩一样不足的是，差不多所有加色色彩都不可能产生极其高纯度的色彩。

在图27-1里，加色原色是放在第2排。人们长期以来就普遍地了解加色和减色的差异，其原因或许就是加色原色较诸减色原色，在外观和作用方面都显得很不一样。倘若它们都调和在一起，就形成了白光，但是如果把所有的减色原色调和在一起的话，那么，产生的却是暗淡的灰色了。光加光，产生更多的光；可是，颜料加颜料却趋向于黑色。

6. 电脑图形原色：红色、绿色、蓝色、青绿色、绛红和黄色

电脑图形软件可以实现加色和减色原色间的自由转换。虽然加色原色橙—红色、绿色、蓝—紫罗兰色（简称为红、绿和蓝，即RGB）是一种选择，但是揿一下鼠标，就将一幅图转换成了CMYK。大多数在屏幕上完成的工作是借助于加色原色，因为屏幕是带色的光源，不过电脑知道如何将其转化为特殊的减色。

大多数绘画与摄影处理软件都为使用者提供六种原色：即橙—红色、绿色、蓝—紫罗兰色加上相对的青绿、绛红、黄。初看起来，这完全是违反直觉的。青绿和蓝色不是很相像的色彩吗？红色又怎么是与青绿相对的呢？但是，与数码图像打交道的人们却习惯了。

互补色属于较为晚近的发现，它们可以追溯到牛顿发明色环的年代。首先，用三角形而非圆环来考虑色彩显得容易一些。假如普通的减色原色是排列成三角形的——即黄色置于一顶点，红色处于第二个端点，而蓝色位于第三个端点——那么，"间色"（secondary colors）就一目了然了：与黄色相对的是紫罗兰色，蓝色相对于橙色，红色相对于绿色（你画一个小三角形就会明白每一种间色是如何通过两种原色合成的）。在许多人看来，那六种色彩是很好判断的，但是，人们真的可以用红色、绿色、蓝色、青绿色、绛红色和黄色来构想色彩问题吗？

7. 更多的用于电脑图形和印刷的原色：淡色（tint）、HLS 色彩模型①和 CMY 减色系统。②

除了 RGB 和 CMYK 以外，至少另有四种色彩系统。使用这些系统工作的人是习以为常的，就如画家适应了红黄蓝的系统，最终就觉得理所当然一样。成熟的软件提供了许多不同的色彩系统，而使用电脑的艺术家则倾向于使用自己所偏爱的系统。令人好奇的是，不管你用何种原色系统，都无关紧要的，因为电脑在打印图像时已经一切搞定。

8. 古希腊原色：白色、黑色、红色和绿色

那种将色彩还原到基本层面的做法始于希腊人。恩培多克勒（Empedocles）③说，四类原子——土、空气、火和水——产生了色彩（我们不知道他是将黄色还是绿色看成第 4 种原色）。虽然自从恩培多克勒时期以来，这一特殊的色彩模型并没有太大的影响，可是，重要的是，它提醒我们，人是有一种欲望的，即将色彩还原为一种可控的色彩系列。

9. 心理原色：黄色、绿色和蓝色

是什么使恩培多克勒选择白色、黑色、红色和绿色作为原色的呢？如果你问的是某一组原色是不是有意义，那么你就跨出了科学与技术的领域，而进入了同样饶有趣味的"心理原色"的天地。这里的问题不是哪一组色彩可以和另外所有的色彩科学地调和在一起，而是哪一组色彩感觉起来最为基本。

这样来思考色彩的人常常是出于两种理由选择了黄色、绿色和蓝色。首先，只有这些色彩在光线变暗时也是依然故我的。如果你将对着橙色的光线调暗的话，那么，它就会变得较为偏褐色，而如果调亮光线的话，那么它就蒙上了更多的黄色。黄色、绿色和蓝色是不尽相同的，因为它们不会随着光线的变化而变化。其次，人们之所以选择这三种原色，是由于它们在所有色彩中显得最为纯粹。虽然科学家也不是确切地了解，为什么我们将有些色彩看作是纯粹的，而另一些则是不纯粹的，但是，许多人认为他们自己就可以辨认色彩的纯与不纯。在有些人眼里，红色像是黄色、棕

① HLS：hue（色度），lightness（亮度），saturation（饱和度）。

② CMY：cyan（青绿）、magenta（绛红）、yellow（黄色）。

③ 恩培多克勒（Empedocles，490 BC? —430 BC），希腊哲学家、政治家和诗人。——译者注

色和橙色的混合——即使红色可以是一种纯粹的谱色，只有一种波长而已。从心理的角度看，黄色、绿色和蓝色似乎是最纯的颜色。

在这些方面，科学提供了一系列令人惊讶的事实。从物理学的角度看，所有的光谱色彩都是纯粹的；也就是说，每一种色彩都是由一种波长的光所造就的。但是，举例来说，黄色却可以由绿色和橙—红色的光合成，而我们根本不能辨别我们所看到的黄色究竟是纯光谱色还是绿色与橙—红色的混合。因而，无从知道你是否看到了某种纯粹的色彩，不管你是怎么感受的。有些光谱色通过任何调和都无法产生，所以它们总是纯粹的（青绿色就是一例）。而且，反过来，某些光的混合只能形成非光谱色——那些在光谱中根本找不到的色彩。例如，绛红色并非从棱镜折射的光或雨虹中发现的——它是红色与蓝色的混合。人们不能区分纯色与非纯色，光谱中找不到的色彩确实存在——这些事实令人惊异，但是得到科学的证实。因而，心理原色——黄色、绿色和蓝色——就愈加神秘了。

10. 心理原色：黄色、绿色、蓝色、棕色、白色和黑色

也有人对显得最基本的色彩另有胪列。有些人添加了棕色，即使棕色并非光谱色，而是各种黄色、橙色和红色的混合。有些人则把黑与白看作是色彩，尽管事实上我们的老师总是说，黑是缺乏色彩，而白则意味着所有的色彩。此外，还有许多别的说法。

11. 数量更多的艺术家原色：黄色、绿色、蓝色、红色、黑色和白色

列奥纳多·达·芬奇一度倡导过绘画六原色系列；他所作的选择接近心理原色，不过添加了红色（在别的文本里他又改变过想法，说绿色和蓝色也都是混合而成的色彩，并非原色）。虽然我们倾向于认为自觉和技术是两种非常不同的作为，但是在20世纪之前，人们并没有在心理原色和科学原色之间做出任何明确的区分。而且，由于同样原因，在若干个世纪里，我们的科学或许最终就是建立在心理学上的：我们的CMYK和RGB系统也可能在很大程度上是以我们对色彩行为的感受方式为基础的，就如我们的科学也证实，色彩是有行为的存在。列奥纳多的科学思想依据的是

他那个时代的标准，但是他同时还是一个身体力行的艺术家。他的六原色系统兼顾科学与艺术的目的。

12. 情绪原色：深蓝色、青绿色、橙红色、金黄色、棕色、黑色和灰色

心理学家马克斯·卢歇尔（Max Lüscher）[①]发明了一种测试，要求人们依照偏爱的顺序排列色彩。据说，他们拿到了七种色彩，而卢歇尔的报告说，他们就把这七种色彩排列成我在上面提及的顺序。

大体上，卢歇尔觉得，蓝色是被动的、内向的、敏感的和统一的，它传达出宁静、温柔、"爱情与友情"。橙色则被看作积极的、进攻性的、敢作敢为的、自足的和竞争性的。从历史的角度看，这些都是没有被证明过的，因为卢歇尔所考量的显然是他所处的时代和地方（20世纪中叶，上流社会，有教养的欧洲人）的偏爱。他自己的许多色彩观念可以追溯到哲学家（如歌德）和画家（如康定斯基）那里。但是，色彩的情绪内涵是重要的。对许多人来说，色彩的情绪联想决定了色彩的数量和排列。

13. 联觉原色："尖锐的"黄色，"迟钝的"棕色和"雄赳赳的"红色

在这一方向上再向前走一步，我们就遇到了联觉，即所有的感官都可能与色彩的理悟有关。我觉得，第3种颜色以前似乎是棕色，而我也曾觉得黄色有某种尖锐刺耳的声音。联觉理论往往认为色彩的联觉联想是固有的，但是却又常常被证明是来自于共享的文化中。康定斯基说过，黄色就像是叫声尖厉的金丝雀，他比我早50年说出了这种感受。我想，在卢歇尔的序列中，棕色是处在第5种颜色的位置上，与第3种相距不远，这是不是碰巧如此？

假如你将色彩和气味、图像、味道、肌理、温度、声音、动物、方向甚或一天中的时间联想在一起，那么，你所列出的原色序列就可能有异于那些不是体验联觉的人所列的原色系列——不过，你不必对别人也会有同样的想法而感到惊讶。

① 马克斯·卢歇尔（Max Lüscher，1923— ），瑞士心理学家。——译者注

14. 生理原色：绿光黄、橘红和蓝色

有些原色是植根在我们眼睛里的。对色彩的视觉有赖于视网膜中的三种色彩感受器，叫作 A 型、B 型和 C 型视锥细胞。虽然每一种视锥细胞都能接收一定范围的光，但是只对一种波长的光最为敏感。那些称为 A 型的视锥细胞对橘红色极度敏锐，B 型对黄绿色最敏感，而 C 型则对蓝色极为敏感。

那些被我们体验为色彩的东西其实就是来自三类视锥细胞的反应的特定比值。譬如，如果某种东西看上去是橘色的，那是因为 A 型视锥细胞吸收了 80% 的光，B 型吸收 20%，而 C 型则什么也没有吸收。我们的眼睛并不拥有一种对每一种波长都做出反应的传感器，而且更令人惊讶的是，视网膜中的"原色"也与我所列的原色一一对应起来——这可能与你的想象截然有异。我把它们放在图 27-1 中的最后一排，因而你可以将之与减色原色、加色原色做一种大致的比较。

视网膜具有其自身的原色系列这一事实是一个非常深刻的谜。如果人想当然地认为某些色彩是基本色或原色，而我们又想当然地将色彩分成一小组的名称，那么，为什么又偏偏不是那些名称以及那些我们实际所知觉的色彩呢？倘若你有时间对色彩沉思默想，那么这就是一个精彩的起点。

15. 理想原色：理想红、理想绿和理想紫罗兰色

色彩还有一种科学图解，即在 1931 年确定的 CIE 体系。它受到油画家、版画家在混合高浓度色彩时产生问题的启示。虽然将减色原色红、黄和蓝混合起来不能使所有的色彩都显现出来，但是，人们有可能猜测，那些极其强烈的色彩是可以显现出来的。这类色彩不是真实的色彩，我们无法看到，可是它们却可以用来衡量所有实际存在的色彩。这就是隐藏在 CIE 图表背后的一种观念。在图 27-2 的左下方显示的就是一个例子。

真实可见的光谱呈现为马鞍形，而红色是与底线边缘上的紫罗兰色连接在一起的。然后，整个的样子体现为一种曲线图。水平的尺度表示"理想红"的程度，这是一种想象的、极度强烈的红色。处在水平轴尽头的是

100% 的"理想红"。虽然马鞍形的右边是指向它的，但是我们察觉不到比在马鞍形角落处显示的颜色还要强烈的红色。理想绿在垂直轴上，而且可见的绿色再次突然消失（对第 3 种理想原色——理想紫——的设计只能让人想起另外两种理想原色）。图示的中央为"等能量白"（equal-energy white），是所有光谱色的一种完美融合，而从这里开始，色彩就越来越饱和地趋向曲线形的边沿。

CIE 体系用处极多。如果你的一个色彩样本和马鞍中的某一点相吻合，那么你就可以在等能量白和马鞍的边沿画一条线，算出这一色彩是怎样调和出来的。CIE 图样也被用来视觉地体现色彩的变化。如果你看看很耀眼的白光，然后将目光移开，那么，你就会看到几种颜色各异的后像。起先，光仿佛是绿调黄色，接着为淡粉色，微红色，偏红的紫色，蓝调紫，以及最后的淡蓝色。这一变化路径是用一条曲线标出来的。我尝试过用眼睛看一个光线很强烈的卤素灯泡，它的作用是一模一样的。

所有这些都对色彩技术有用，但是，我在想"理想红"或"理想绿"是否能够合乎我们的直感。有没有可能把所有可见的色彩看成是强烈的、想象的色彩逐渐柔和化的过程？理想原色或许只不过是这么个意思，即可见的光谱只是更长的电磁光谱的一小部分（图 27-2）。谁能真正地理解，某些光的波长是有色彩的，而另一些则没有？ CIE 图样也许是科学的色彩理论从心理原色开始走得最远的地方了。

16. 语言学家原色：黑、白、红、绿、黄、蓝、棕、紫、粉红、橙色和灰色

自从 19 世纪以来，语言学家就研究不同语言中的色彩词语。尽管这一领域依然充满了变化，但是，显而易见的是，色彩词语决定了各种各样的油画与素描的实践以及对色彩的体验（倘若你没有描述某一事物的词语，你就不可能注意这一事物）。按照一个研究，每一种语言都是从只有两个色彩用语——白和黑——向 11 个用语进化的。在此之外，用语就变得专门化了："鲜嫩的黄绿色"（chartreuse①）、"土黄色"、"茜红色"、"鲜红色"（madder②），以及更多的来自特定领域的数以千计的颜色。语

27-2

CIE 图样与深色风景中的光谱。

① 沙特勒兹（Chartreuse）原为法国一修道院名，修道院的僧侣酿制一种鲜嫩黄绿色的荨麻酒；"鲜嫩的黄绿色"由此得名。——译者注

② 茜草（madder）是一种可以用作鲜红色的染料，故名。——译者注

言学家的推测是，11个左右的语词就已经将大多数使用英语的人在日常生活中的色彩感描述出来了。这又是一种"原色"意识——即你习惯性地用以构建自身体验的语词。

尽管系统地理解色彩的欲望颇为深刻，可是就如美术史家约翰·盖奇（John Gage）所指出的那样，所有这样的文献都有点前后不连贯，因为我们真正喜欢的是无数不饱和的、无以命名的色彩，而非俗气的原色。我为图片画上背景色，就是要摆脱沉闷排列的颜料盒；因为，至少对我而言，背景才是真正的兴趣所在。

28 如何看夜空
how to look at The Night

夜晚时分,我们大多数人就不再观看了——毕竟那个时候没有什么可看的。整个夜晚,城市上空发出暗红色或是暗黄色,冬季和夏季均是如此,而且也没有多少东西。芝加哥是我居住的地方,我曾于一个清澈的夜晚看到了二十颗星星。在洛杉矶,虽然晴空万里,却见不到星星。不过,假如你远远地避开城市,就会看到数以千计的星星和好几种别的东西,目睹到种种奇异的星光。

要看到那些较暗的星辰,必须在没有月光的时候。你有没有在满月当空的时候看到过星星呢?月亮就像是光线黯淡的太阳,几乎在天空蒙上了清冷而又明亮的薄雾。天文学家避开有月光的夜晚,恰如他们回避大城市一样。如果月亮不出现,天空也会被星星点亮,不过要暗淡许多。如果你在没有人居住的地方,而又没有月亮的话,那么你就能看到一千至五千颗星星,这取决于你所处的海拔高度;一千至五千并非大数目,在普通的夜晚里,你或许能将它们数得一清二楚。望远镜(尤其是20世纪)已经推翻了这种简单的观念。城外,月亮和星星都显得更加清晰,而夜空在那些肉眼看不见的星群的衬托下,也显得更加明亮。漆黑的夜空实际上是无以计数的、幽幽闪光的星星与星群所组成的。天文学家说,银河系里有大约一百亿颗星星,而在任何两颗星星之间会有无数的星群。最近,天文学家甚至计算出了可见的宇宙之内的每一片天空中的星群的平均数。虽然望远

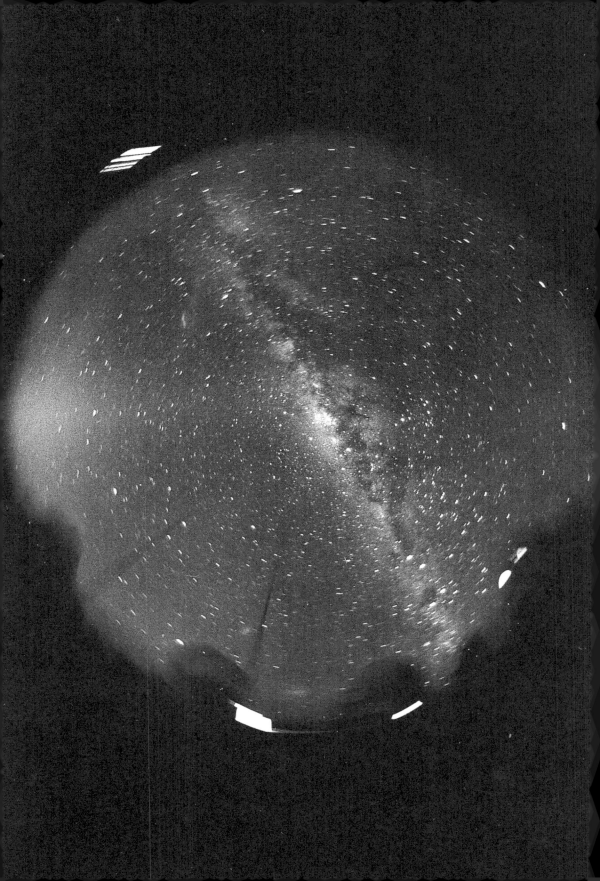

镜填补了星座间的空白，但也丧失掉了诗意，即我们无以目睹的东西依然贡献着它们微弱的光芒。总体上，可见与不可见的星座和星系所发出的光被称为"集成星光"（integrated starlight）。

我觉得城市生活中最令人哀伤的东西之一就是那么多的人从来就没有见过银河，或者就不曾想过是否见过。如果你外出到了农村，那么，银河看上去就像是跨越整个天穹的一道波浪形的、很暗淡而又柔和的条纹。图28-1是在南半球拍摄的整个天空的图像。它很好地展示了银河，而且你甚至能看到与星星连成一片的深色的尘云（在照片的下方的两个小长方形光斑叫作麦哲伦云，是靠近银河的两个小星系。它们只有在南半球才能看到）。如果你处身于沙漠或者远离大陆的岛上，那么银河就可能成为名副其实令人惊叹的对象了。它横过天空，极其辉煌地闪烁，是一道白热的轨迹，一直延伸到地平线。我曾看到银河像一道白色的瀑布扎入大海的情景。

夜空中有月亮、可见的星辰，以及包括了银河在内的集成星光。另一个光源为气辉或夜气辉。它围绕地球形成了一层连绵而又闪烁的包层，这是夜空中分子自发再组合的结果。阳光给天空以热量，白天的一些分子就产生了分裂。到了晚间，分子又重新结合，发出少量的光。据估计，夜气辉为夜空提供了1/4或一半的光亮。这意味着，即使是最黯淡的夜晚，即天穹上唯有银河最亮的夜晚，也是有幽幽天空本身的微光所照亮着的。当宇航员说宇宙是多么漆黑一片时，他们错过的就是夜气辉。图28-1只有夜气辉的一点迹象而已，因为天空在地平线处才略微亮一些。这通常是由于城市所反射上来的光，不过，即使在非常偏僻的地方，你也会发现地平线处的光稍微要亮一些，而这是因为大气本身的缘故。

更为幽暗的是银河光，它是星辰之间的空间里的尘埃所散射的一种光。据说，这是由于它不过是夜空中余下的6%的光，依然太黯淡，无法与集成星光、夜气辉等区分开来。①

在诸如此类的夜间光中，尘埃又是一分子，称为黄道光。它是由黄道云所造成的；黄道云是天文学家为与大小星辰一起环绕太阳的尘埃取的名称。从黄道云反射的日光就叫黄道光。黄道是天空中经过的星座的轨迹。

28-1

在智利的托洛洛山上所见到的夜空。

①夜空中的星光和其他光源占了夜空94%的光，剩余的6%就是银河光所占的比例了。——译者注

在图 28-1 中，黄道带始于右边，时间是 3 点钟，以弧线向左边延伸，跨过银河，时间大约 9 点钟（这就意味着，白天的太阳将遵循太阳的轨迹）。虽然天文学杂志会告诉你如何在你所在的地方寻找黄道带，但是，你注意白天时太阳的路径，然后到晚上出去时记住这一路径，这样也可以找到黄道带的。

目睹黄道光需要恰如其分的条件；在图 28-1 中，它是 9 点钟从地平线升起的明亮锥体。光线是从隐藏在地球背后的太阳那儿反射过来的。接着，在晚上时，太阳甚至更远地隐藏在地球后面，此刻，黄道光就消失了——这时，由于太黯淡了，仅用肉眼是看不见黄道光了。就像银河光一样，黄道光来自地球外的大气，因而在太空中看就更为清晰。宇航员说，从飞行轨道或月球上看黄道带，它是璀璨的。

当太阳正好就在脚底下，而夜晚又是最黑的时候，有些人说，他们可以看见头部正上方，即太阳在正午时待过的地方，有一道极为微弱的光。这最后一种也最为微弱的地球外的光叫作 Gegenschein，即"逆光"的意思。它是存在的，但用肉眼却几乎看不到。逆光也是由于黄道云中的尘埃所造成的，值得注意的是，它在与太阳完全直对时，显得更亮一点，就如周围漆黑一片时，猫眼会对着我们闪闪发光一样。我从未见过逆光，但是见过的人说，寻找逆光的最好方法就是你的目光在其应该出现的地方扫来扫去，而且你的目光得稍微斜一点。它是夜空中最难捕捉到的光了。

漫射的银河光、黄道光和逆光是地球以外来的最晚的光源了。其他离我们住处较近的光微妙地标志着夜晚的时间和黎明的到来。夜色之光自西而东地追随着太阳。如果你在北半球，你会看到这种光沿着天空南边沿移动，而假如你在南半球，那么它就会顺着北边的天空移动。你离南北极越远，夜色之光就会越高。在格陵兰，它过了至天顶一半多距离的地方。因而，黑得最无可挑剔的夜晚是在回归线上，太阳在那里下沉到地平线的最底端。

日出前约两个半小时，晨曦之光出诸东方，大概日出前两个小时就到了天顶。此后，黎明就开始了。

天空中也有隐而不现的光——形形色色波长的辐射，从看不见的热量

28-2

陨星，自动照相机拍摄于捷克共和国。

到宇宙射线。如果我们的眼睛能够探测到红外光,地球将是一个迥然不同的居住之地了,因为在发生磁暴①时整个天空会满是称为 M- 弧（或红弧、SAR- 弧）的红外光弧组成的条纹。那是非常强烈的光,但是我们的眼睛并不能注意到它。用特殊胶片拍摄的 M- 弧的照片蔚为壮观——整个天空变成了斑马纹。

你在户外或许会四处张望,观察黑暗中的事物是怎样变化的。夜色看上去是单色调的,因为眼睛中的色彩感受器都关闭了,不过,实际上眼睛里提供夜视觉的"杆状细胞"也并非对所有的波长都一样敏感。它们最敏感于蓝绿光,所以我们对于夜色中的蓝绿的东西的知觉远远超过了对于夜色中红的东西的知觉。找一棵树或是长着红色浆果的矮树丛,然后入夜时去观察。浆果将会很黑,几乎看不见。倘若白天时你记录下物品的颜色,你到夜晚时就会看到它们相对太亮或是太黑,这些均取决于它们含有多少蓝绿色。在夜里,你的夜晚视觉最佳的时候是在你不直接看物品,而是聚焦在边上的一个点上的时候。我过去曾认为这是无稽之谈,但是,意想不到的是,视网膜周围的夜视感受器多于其正中央的夜视感受器。业余天文学者都知道,这是真实的,而且你也可以通过注视一些特别黯淡的星星来自己测试一下。你在正视的时候,那些最为黯淡的星星就会消失。

不过,请不要在都市甚或大的城镇里做上述的任何实验。哪里有文明,哪里就不会有什么真正的夜晚。如果你在外边待了半小时,而且依然看不见放在自己面前的手的话,那么,你是在体验一个真正的夜晚了。

①磁暴是由于太阳黑子活动而引起的地球磁场的大扰动。——译者注

29 如何看幻影
how to look at Mirages

许多人认为，幻影是存在于观者的眼睛里的。如果你迷失在沙漠上，看到一个游泳池以及一个端着冰茶的侍者，那么你或许就产生了幻觉。但是，假如你在沙漠中迷失，看见了地平线上水光闪烁的湖，你会和其他在沙漠中迷路的人一样信以为真。假如你跪下来（像漫画里的人物通常所做的那样），水面越来越近，最后仿佛处身于闪闪发光的汪洋中的小沙岛上时，那么你的眼睛并没有在欺骗你。幻影是一种光学现象——即光和空气的特性，而与狂乱的内心无关。

幻影远比人们想象的要常见得多。任何时候，在你驾车并看到前面的路开始微微发亮，像是有人泼了蓝色油漆时，你目睹的正是这样的幻影。幻影也会在垂直面上发生——如果你的头非常靠近一堵长长的、被阳光烤热的墙面，然后看过去，也许就会看到靠近墙行走的人的双重或是三重的"映像"。令人印象至深的是，冬天里也会发生幻影，尤其是在漫长的寒冷的水面上。在我生活的地方芝加哥，冬天的密歇根湖上几乎每一天都有幻影出现。地平线上现出不该看得见的工厂；湖南端遥远的小镇变成了神奇的高楼林立的都市；巨大的油轮头朝下地驶过，要么一艘艘地连在一起，要么是支离破碎的。

幻影是通向人眼的光弯曲所致。在学校里，我们知道了光是直线运行的，但这很难说是真实的。光会因为环绕星系和行星甚或原子而弯曲，而

29-1

一棵棕榈树向下方向的幻影。

在通向任何比穿过的东西更为密集和寒冷的对象时就弯曲得更厉害了。如果激光照入盛满糖水的玻璃缸，那么它就会急剧地弯向容器底部糖水比较浓的地方。在大气中，光弯向较为寒冷和密集的空气，而偏离较热、较轻的空气。密歇根湖对岸的城镇建筑由于地球本身的曲率，通常是看不见的。当我看见对面的建筑物时，那是因为光依照地球的曲率而弯曲，而且正好越过地平线进入我的眼睛。此时，湖面正在结冰，而上面的空气又是温暖的；光不断地弯曲，偏离暖和的空气，而且一直挨近湖面，直到照到我在的地方。

在沙漠中，沙子是热的，而空气则稍凉一点，光就向上弯曲了。图29-1显示了典型的沙漠幻影。站在右边的观察者会看到一棵棕榈树及其头朝下的幻影。有的光直接抵达观察者的眼里，如标为数字1的光线。光线2是下行的，直到地面上半英寸高非常热的地方为止，然后偏离剧热，向上弯曲至观察者的眼睛。既然光线是自下而上，所以观察者就认为它是来自底下标为3的东西（我们所有关于世界的知识是眼睛告诉我们的：根本就无法看到这是弯曲的光线）。从树干较低处（标为4）出发的光线会稍有弯曲，因而观察者会看到下面标为5的树干。幻影中其实没有任何反光；光压根儿就没有抵达地面并反弹回去。它开始时是笔直的，而到一温度梯度时就转变方向了。

由于幻影是在原物之下，因而这些沙漠和炎热季节里的幻影都被叫作下幻影。幻影浮现在物体之上的，仿佛正在半空中飘舞，则为上幻影。

29-2

帆船向上方向的复合幻影。

29-3

纵帆船幻影的解释。

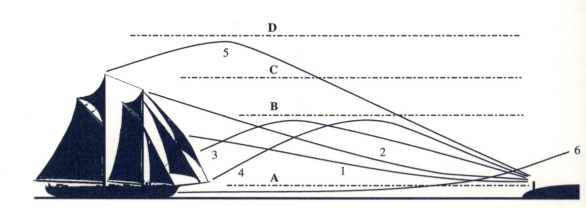

图 29-2 显示的就是上幻影，其中一艘纵帆船仿佛半沉在地平线下面，而上面却是一种令人惊讶的幻影。这一幻影是对航行在一种自身扁平的倒影上的纵帆船的复现。三条船以典型的幻影形式相互融合。这个例子也许显得奇特，不过，像这样多重的上幻影是司空见惯的（通常各个部分会模糊得多，因此我将它们画了出来，而不是用一张照片）。

在简单的幻影中，如图 29-1 所示，地面上的空气是热的，而往上则变得冷一些，反之亦然；所有这些变化被称为逆温。在图 29-3 中，湖面的空气是热的，而 A 与 B 之间的一层是凉的，B 与 C 之间一层又变成温暖的，C 和 D 之间是凉的，最后，D 之上又是温暖的。幻影底部半沉的纵帆船是由 1 和 2 这样的光线所造成的，它们照射到 A 层，而后开始弯曲向上（注意图 29-2 中的数字是和图 29-3 中的光线相对应的）。

虽然这与人的直感相违背，但是这些情形意味着实际上船的有些部分是观察者看不到的，即使船就在观察者的眼皮底下。如果像 6 这样的光线

29-4

亚利桑那州埃尔塔河谷拉斯圭加斯山区的上幻影，1982年10月6日。

朝着观察者过去的话，那么它就会弯曲并使观察者完全看不到。结果，船的下半部分看不见了，而能见到的部分则是幻影的"倒影"中的船的上半部分。

图 29-4 中的可爱幻影在沙漠中是常见的。所有的山均被颠倒，并与实际的山顶融合起来。有些幻影最后变得像是不可能存在的悬崖峭壁，另一些则离开地面的所在而飘舞于半空中了。空中的幻影是距离摄影者很远处的真山的幻影（在这里，山是在地平线以外 52 英里开外的地方）。通常，幻影越小和越高，其物体的距离就越远。

山变得越来越小，这是海员时常报告的一种印象。当一个海岛向地平线退去，它似乎是向上变小的，直到最后消失在天空中。图 29-5 展示了这一现象，而插图下面的两个图解则是解释。我夸张了地球的曲率，并将海岛提升到虚构的高度，目的是凸现其中的关系。假如你是在海岛的右面，朝下对着 A 看大海。当你抬起目光，你就会遇到这样的情况，来自

远处海岛的光线可能弯曲而进入了你的眼睛（距离趋近，光线就会弯曲得很突兀）。此时，你会目睹一个仿佛是在我用虚线标出的方向上的幻影。当你再继续抬高目光，你就会看到海岛下半部分的幻影，最后你就到了你正在注视的海岛本身的底部。这里的情景是与棕榈树相似乃尔的。

现在，我们想象一下海岛处在离我们更远的地方，有一部分被地球的曲率所掩映。你抬眼看去，会同样遇上幻影开始的地方——B点。但是，接着，在你继续往上看的时候，你就到了幻影戛然而止的地方（C点）。注意，海岛对幻影的实际贡献是何其小——仅仅只是陡峭悬崖顶一小部分而已。幻影的两个限定被称为消失线（vanishing line）和极限线（limiting line）。就像在棕榈树的幻影中一样，海岛幻影本身是颠倒的，因而它似乎始于极限线，然后向下延伸到消失线。在真实的海岛上，极限线以上的一

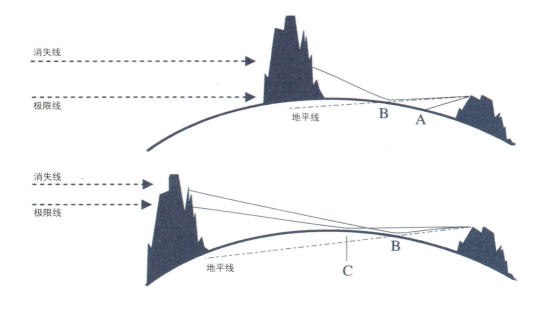

切是直接可以看到的,而且,你会看到,它们均在幻影之上。

注意在下方的这两幅图解中的地平线。看一下地球的曲率你就知道它不在你想要看到的地方;它的位置低得多,恰好是在幻影开始之处——即 B 点以下的直线上。所有的东西像 A 点似的,更靠近于你,就像大海的表面;一切高于 B 点的东西像是幻影的一部分,或者像最底下的图解那样,像是天空的一部分。这是幻影中最出人意表的特点之一:幻影左右两边的天空也是幻影,而底下的地平线也是幻影,尽管它们整个地看上去就仿佛是日常地平线上普普通通的天空似的。在此例中,海洋实际上比它看上去的样子要高得多。相反的情形也会出现。在这里,地平线原位不动,但是,海岛及其幻影附属物似乎缩小并越来越高地飘浮着,直到消失线与极限线相交时,它才消失掉。此时,视大气情况,海岛可能处在实际地平线很下面的地方。

亚利桑那州群山的照片显现出有些山比地平线更近些,而另一些则在地平线以外(图 29-4)。同时,这张照片还有一种幻影中典型的精彩特点。一排架设电话线的小柱子从左边穿越整个地形。电话柱和电话线均未受幻影的影响,因为它们距离我们更近,而且从那里过来的光线也不是弯曲得很厉害。在它们的背后隐现出一片由弯弯曲曲、偏蓝的悬崖所构成的虚幻之地。

29-5

退向远处的海岛幻影。

30

如何看晶体
how to look at A Crystal

这是我拥有的一个箱子，内中有几块大的水晶，其中一块大石头里面都是一块块的小水晶，下面含紫铜，上面还有一点异质晶簇。这块石头上丛生着白色的水硅钙石，是杆状的小水晶，这一种材料极其易碎，感觉起来宛如兔毛——我发现，用手去碰，就会将其压得粉碎。卖这些水晶给我的人称，它们都是出自印度，而且在同一个矿里还有些别的种类的水晶，可是尺寸太长而且易碎，就无法带到美国，他还说，即使带上了飞机，一路上就放在送货人的腿上，也是行不通的。

这些大块的水晶特别迷人，因为它们看上去是那么地人工化，仿佛有人将一块玻璃做任意的切割似的。它们的晶面仿佛毫无意义而又随心所欲地指向任何的方向。不过，水晶遵循着极为严谨而又绝美的法则，稍微试一下，就可以注意到水晶是如何吻合这些法则的。在你察觉到水晶的对称性时，它就不仅仅令人眼花缭乱——而是引人入胜了。

了解晶体的形态有两种途径。首先是想象它们均是从一块更大的形体上切割下来的，就像你雕一块木头时锯掉它的边角一样。诀窍在于，看着实际的晶体，同时把能够将这一晶体包容起来的简单而又看不见的形状予以视觉化（其实，水晶是自小而大，而不是减小的结果）。譬如，你或许从一个正方体开始，如图 30-2 中左上方的样子。假如你将 8 个角都切成斜角，那么你就得到了第一行中的第 2 个形状。这是一清二楚的，可是如

30-1

收藏的水晶，包括萤石、方解石、石英石和水硅钙石。

果你继续切割下去，再将每一个角相等地切掉，那下一步就会得到一种非常意想不到的形状（第一行第 3 个图形）。正方体原先的端面清晰可见，而且它们依然都是正方形，但是现在均有三角形的边了。

在真正的水晶中，或许那些角可能不是同步切割的。通常，只有半数的角将会受影响（第一行第 4 个图形）。开始时，这种"展示完全对称所要求的全部面的一半的"情况还是一目了然的，可是继续这样切割下去的话，就会得到一种更加令人惊讶的结果（第二行第 1 个图形）。稍加设计，又可以很快创造出一种金字塔形（第二行第 2 个图形）。现在，正方体哪儿去了？想象这个都是尖角的金字塔怎么嵌入正方体，是要花一些时间的。

假若我们再将金字塔的角切掉，那么形状就变得小了（第二行第 3、4 个图形）。下一个形状会是怎样呢？我在此问而不答了。

或许你也可以如第三行所示，只切割两个相对的角。那么，结果会是一种非常不规则形状的样子，像是两个金字塔形（第三行第 3 个图形）。将两组相对的角切掉，则是另一番模样了（第三行第 4 个图形）。通常，形状复杂的晶体就是将角多次切割的结果。仿佛一种形状形成，再切掉角，又会形成一种新的形状。第四行展示的就是一些例子。

有些年代久远的矿物学教材从头到尾都是这一类练习——你可以通过这种方式学习辨认几百种甚至几千种的水晶形状。许多水晶有奇特的名称——轴面水晶、圆顶水晶以及螺旋形四分面体水晶。在大自然里，水晶远不止像图 30-2 和图 30-3 所示的那样只有对称的形状。它们常常缺失一些端面，或者会比别的水晶"切掉"得更深一些。辨认其中内含的对称性，可能要费一些眼力。

想象内含的形状是了解晶体的一种方式。另一种方式则是想象它们都是围绕三个轴而构建的，就像欧几里得几何学里所揭示的那样。图 30-2 中第 1 个晶体表明了这种几何学的意义：其中有一条垂直的轴，两条水平的轴，而且在晶体的中心相交。假如水晶是正方体，轴线就会触及每一个面的中央。若是如图 30-3 所示，晶体是一个八面体的话，那么轴线就不是触及面，而是抵达顶点了。

我们发现，所有的晶体都是六种不同轴线分布中的一种。我在这里展

30-2

立方体的切割。第一行，第 1—3 个：8 个顶点均被斜切。第一行第 4 个，第二行第 1、2 个均被半面斜切。第二行第 3、4 个的所有顶点均被斜切。第三行第 1—3 个的两个相对的顶点被斜切。第三行第 4 个和第四行第 2 个是两个相邻的顶点被斜切后再重复斜切。第四行第 3、4 个则是成双的顶点被斜切后再重复斜切。

如何看晶体

示的均属于等容积或立方体的系统：它们都有三个相互正交的轴线，而且每一轴线的长度是相等的。箱子（图 30-1）中四块小的紫水晶都是萤石，呈现为立方体的系统。它们均为八面体，就像图 30-3 所示，但是比截然对称状稍微舒展或是压缩了一点。

其他五种晶体类型就变得越来越难以想象了。在四角形的系统中，垂直的轴线是拉长或者缩短了的。立方体将被拉成一种垂直的团块或者挤压为平展的长方体。同样，八面体会变得又高又细，像是两个耸立的金字塔，或者变得又矮又粗。

第三种正斜方晶体是建立在三条不等的轴线基础上的。尽管它们相互之间依然是正交的，然而每条轴线都是不同的长度。正方体会变成一块砖状，而八面体会显得不平衡。在第四种单结晶的晶体中，其中有一条轴线是斜的。这意味着立方体的两个面将有倾斜。在第五种三斜晶系的晶体中，所有的轴线都是斜的，而且没有一条与其他的轴线构成正交。这一类晶体显得完全变形，而且无对称性可言。在图 30-1 里，在萤石下面的两块偏白、半透明的晶体属于三斜晶系的方解石。它们形似盒子，稍微有点

变形；是没有一个直角的。有一面的基本图形为平行四边形；注意那块在影子里的晶体顶端面上较小的平行四边形。当平行四边形与平行四边形放在一起，而且相互之间又没有直角关系，结果就是出现不对称的、倾斜的团块，称为菱形体（在较大晶体中美丽的乳白色是由于晶体精致的结构中的衍射所造成的）。

　　第六种，也是最后一种，称为六角体，其中多出一条水平轴线。三条水平轴线意味着围绕晶体的边可以有六个垂直端面，而且这样的晶体可能很像铅笔，后者也有六角的对称性。在箱子里，上方的两块大晶体是石英石，它们属于六角体一类。其中平放的一块可以看出基本上是柱形体。另一块正面的则可以看出是六面体的柱形体。虽然六个断面的宽度不尽相同，但是相对的端面都是平行的。

30-3

描绘晶体的三个步骤。第一步画出完整的晶体。

30-4

描绘晶体的三个步骤。第二步画出基本的八面体及其三条潜在的轴线。

30-5

描绘晶体的三个步骤。第三步画出八面体表面之一，展示平面之间是如何相交的。

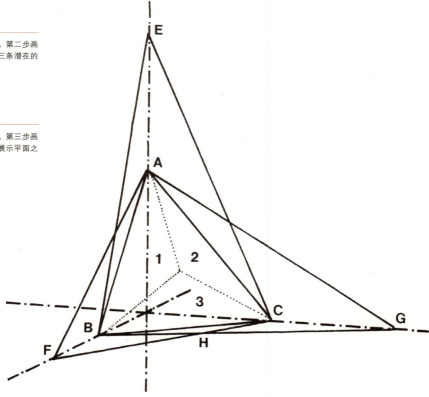

绘制晶体的人在画图时，先是画轴线。其目的是画出完整的晶体，称为断面呈三角的三八面体（图30-3）。绘制经过三个阶段：先是轴线，然后是简单的八面体（图30-4），最后则是更小的、点缀三八面体的端面。如今，这类图纸都是在电脑上做的，可是软件也同样地遵循手绘这些晶体时的程序。在电脑出现以前，绘制晶体图形的人先是根据图案寻找标准的等角轴线（假如你想要尝试一下，可以先寻找标有A、B和C的三条轴线）。每一条轴线都像一把尺子一样地予以划分，有正负方向。绘制晶体图形的人会将所有与中心等距离的点连接起来，画出一个完美无缺的八面体。

下一步就是添加较小的端面了。图30-5只是展示了八面体中的一个标有ABC的端面，同时它也展示了三八面体中的一个标有1、2和3的三个较小的端面。所有这些组成三八面体的较小端面都以单位长度与两条轴线相交——与八面体的小端面是一样的——而且再以两倍单位长度与第三轴线（标为E、F、G）相交。接下来是画1、2、3这三个面，并要让它们在正确的位置上与所有三条轴线相交。例如，第3个面是在B、C、E这三个点上与轴线相交。第2个面则是在A、C、F这三个点上与轴线相交。然后，有必要算出三条轴线会合的地方——也就是说，造出由虚线所设定的帐篷结构。如果你将图30-5考虑一会儿，你就会明白该图是如何画出来的：两个标为1和2的面相交，图例表明它们会合的两个地方，即A和H点。用一虚线将这两个点连起来。对标为2和3的面、标为1和3的面也同样这么做。结果就是三条虚线，而它们将形成在真实的三八面体上可以看到的一种图形。

最后一步就是重复图30-5中的示意图，不过，这是为我已经标为5、6、7的面而作。既然这些面都是部分可见，那么它们的每一个面就得切分为更小的面，即1、2、3。虽然我没有图解这部分的练习，但是你将你的结果与最后的图例进行比较，就会明白自己是否画对头了。

我从教这一材料的经历中知道，这样画是非常枯燥的，而我的学生们则有一种跳过去不学了的倾向。不过，假如你不怕麻烦，真的拿出铅笔、尺子，自己进行尝试的话，那么你就立马知道了晶体是如何三维地发生作

用的。你也将能把晶体想象成许多透明面的相交,而每一个面又都是与特定点上的不可见的轴线相交的。这是理解晶体的最佳钥匙(另一方面,如果你是那种努力要理解事物而实际上又不想沾手的读者,那么,你就可能画不了也解释不了晶体了。有些东西就得尝试啊!)。

箱子顶部大的石英晶体(图30-1)——最后看起来都是一种不规则的端面的集合——或者看起来如此。如果你仔细地看右上方的那块,那么,你会发现,恰恰其顶端的面就是由六个规则的小端面所组成的:五个是大一点的端面,而在中下方的一个则是很小的三角形。每一个小端面都从各自垂直的面向上倾斜,而所有的倾斜角度都是一模一样的。如果晶体有一个完全对称的六角形底部的话,那么,六个小端面就都会集中在一个确定的点上。

表面上的无序根本不是混乱——它是一丝不苟而又简单的几何形体。

31

如何看自己眼睛内部
how to look at The Inside of Your Eye

眼科医生用一架昂贵的缝灯显微镜就能在你的眼睛内看到一种奇异的景象（图31-1）。不过，你也可以看见自己眼睛里的东西，而且，不一定要有什么吓人的设备。

31-1

患异色性虹膜睫状体炎的虹膜，与正常的结构构成了对比。

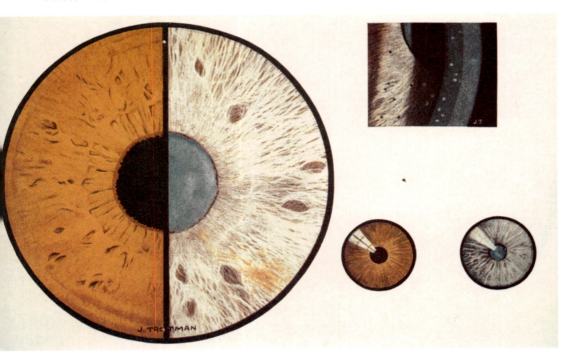

要感觉到你自己眼睛里有什么东西的最简单的方法就是凝视无边无际的、没有云彩的天空或一堵又亮又光滑的墙面。你的眼睛别移动。如果你是专心致志地看,那么一会儿你就可能感觉到云状或虫似的形体在缓缓地移动。这种模糊不清的形体叫作"飘浮物";它们以前被称为"小飞虫"(mouches volantes 或拉丁语的 muscoe volitantes)。其实,它们是你眼睛深处的红细胞,悬浮在眼睛背后大视网膜和透明胶质球(注满眼球的"玻璃体")之间。在玻璃体的周围有一层极薄的、使之润滑的液状层,这样玻璃体不至于与眼睛的内壁黏结;飘浮物是红细胞,是从视网膜中出来的,继而进入了液状层(设想一下,在一个圆形的玻璃鱼缸里放上一个大的球体。飘浮物为鱼,被挤在球体和鱼缸的内壁之间)。由于红细胞是黏性的,它们往往连接成块或串;假如你仔细地观察,你会注意到,串实际上是由一个个小球组成的。

视网膜的中央稍稍有一点儿凹陷,称为视网膜中央凹,而液状层则在稍微深一点的地方。如果你仰躺着看一会儿天花板,那么你或许注意到飘浮物越来越清晰了。这是因为它们慢慢地沉到了中央凹的深处,就像游泳池中的树叶一样。与视网膜离得越近,它们就显得越是清晰且越小。飘浮物是投在视网膜上的影子,在这一点上它们就像是你的手放在幻灯机前从而在屏幕上产生影子一样。你的手离屏幕越近,手的影子就越小,而轮廓则越清晰。

有些人只有少量的飘浮物,而另一些人则有又大又密的飘浮物,令人难以保持持久的注意力。在有些人眼里,飘浮物显得有一丁点儿弯曲,就像是揉皱了的棉布床单。另一些人则将飘浮物感受为类似半融的木薯粉一样的球状物,周围是一圈圈的同心圆。19 世纪的物理学家安德烈亚斯·敦凯(Andreas Doncan)将飘浮物归为四种类型:大圈、"珍珠串"、小粒圆圈,以及看上去像是湿手巾纸小碎片状的闪光条纹或薄膜。飘浮物可能显得相当大,当然实际上不然;"大圈"不过 1/20 毫米宽,而"珍珠串"的长度也很少能超过 4 毫米。实际上这是你用肉眼能看到的最小的东西。你也许会注意到,你的飘浮物四周有三四个小圈——这些小圈是由于进入视网膜的光在飘浮物四周弯曲而形成的绕射图案。物理学家对其进行过

测量,发现最小和最远的圈的直径只有 4 或 5 微米——那就是 1 毫米的 4‰,也比你在日常生活中能看到的最小的斑点小 1000 倍。4 微米只不过是使得飘浮物变成可见光波长的 10 倍。

将目光聚集到飘浮物上,其难度是众所周知的:每次你努力想看,它们就溜掉了。这是因为它们是在眼的晶体后面,所以无法对其聚焦,或者将眼睛转过去面对它们。它们只是在眼球转动时游来游去。我记得有一次被飘浮物惹恼,就使劲地将眼球从这边转到那边,以竭力将飘浮物弄到我的视域之外。显而易见,这是遭受飘浮物之苦的人通常采用的策略,但是,并不管用。眼球快速转动,只是将飘浮物挪动了一点儿,片刻之后它们就摆动着,重又回到原先的位置上。这是因为眼睛的内部总是有一种稳定的胶液。飘浮物就像是悬浮在胶液中的水果片;如果你搅一个容器,所有的一切都动了起来,可是到了最后,还会是原来的样子[本章节中的图片都

31-2

在明光背景上看到的睫毛。

31-3

在强光的背景上看到的角膜上的小水滴和尘埃状。

没有再现出所见之物,因为这些图像都是无法直接看到的。它们与普通的图像不同,后者可以从任意的角度捕捉到。眼睛里的一切都是用周围视觉(peripheral vision)看到的——这是瞥视而非一目了然]。

倘若你保持一种静态,那么你将会看到大多数的飘浮物缓缓地下降。由于我们的视网膜上的图像是颠倒的,因而按理说,飘浮物实际上是慢慢上升的。19世纪时,人们认为飘浮物一定比眼睛中的液体更轻,否则的话,它们就不上升了。但是,于今看来,问题的答案是,当眼睛移动时,果冻似的玻璃体液球就在充满流液的眼眶里转动,而当眼睛停止不动时,玻璃体液球就在眼底停留,将四周的流液往上推,就像在一个玻璃杯里放上一个大冰块似的。

飘浮物是不难看到的,而且稍微动点脑筋就能更深地看见眼睛的内部。你需要的是一种非常强的光源,例如幻灯机放出的强光或高瓦数的灯。个儿小的灯泡最佳;如果你只有大的灯泡,那么尽可能放得远一点。在暗房里,用一个放大镜或是一个倍数高的透镜将灯泡的光聚焦在一张铝箔上。然后,在铝箔上尽量做出一又小又圆的孔。这是让光正好聚焦在小孔上,而不是别的地方。接着,你转到铝箔的另一面,透过针孔看的话,你会看到一束强光。几乎所有在光束周围看到的东西实际上是在你的眼睛里的,因为你正在注视的是你眼睛里的东西投射在自己的视网膜上的

影子。

 在 19 世纪中叶，几位德国的科学家画出了他们的所见（图 31-2 到图 31-5；这些图都省略了在视域正中央的强光）。尤其是在斜视时，你会首先注意到自己的睫毛，这令我想起一些史前湿地上的树干（图 31-2）。如果你稍稍睁大眼睛，那么你就会看到一个大的、雕版效果的光碟，因为你的瞳孔在视网膜上投下来一个圆的光点。如果你的虹膜和一些人一样也有不规则的边缘的话，那么这个圆的光点就会不完全是圆的了。图 31-3 显现的是中间为亮点的深色圆斑点。它们是因为泪腺分泌的、遍及角膜的水滴而造成的。就像在不规则表面的水滴一样，它们依附在尘埃、小的杂质上；亮点就是杂质的图像。为此画出图样的一位叫赫尔姆霍茨（Hermann von Helmholtz[①]）的科学家说过，这些水滴会缓慢地下沉，直到你眨眼，你的上眼睑又将其拉回来（它们就像是挡风玻璃上的油迹一样往下流后又被刮水器扫过而拉了上来）。

 图 31-4 说明的是在你闭上眼睛并用手指揉了一会儿之后所发生的情形。这样实际上是改变了角膜的表面，仿佛一块地毯被推成皱巴巴的样子。图 31-5 显现的则是由透明细胞同心圆所构成的眼睛晶体本身的部分特征（这些都是正常或常见到的情况，而且假如你看见了，也不一定需要

① 赫尔姆霍茨（Hermann von Helmholtz, 1821—1894），德国生理学家、物理学家及解剖学家。——译者注

叫医生看）。

甚至还有一个办法来看眼睛的背面，即你的视网膜上布满的血管。尽管血管是在视网膜的上端，通常我们是意识不到它们的存在的，因为其底下的光感受器习惯于处在暗处。但是，假如你能从一个非同寻常的角度对着视网膜给出一道很亮的光束，那么影子就会转移，而血管一下子就显现出来了。我用同样的装置做过，但是没有用铝箔。你把铝箔拿掉，让光源直接进入眼睛。不要看灯泡本身，而是朝着房间里的黑暗的角落看去。起先，你也许什么也看不到，但是如果你的眼睛向一边慢慢地移动一点点，那么你会看到一闪而过的稠密而又起伏的血管（如果你的实验不奏效，你可以等到下一次眼检之后，不过不断地向边侧看你的视网膜血管，也许会惹恼你的医生的）。

突然看到自己的视网膜血管"投射"在房间的墙壁上，并非一种离奇的感受。它之所以发生，是因为你改变了光线进入的正常角度，从而把血管的斜影投在视网膜上。不过，想一想每一天不管是看哪里，你都要透过弯弯曲曲的血管网，是何其奇怪的事儿。仿佛我们总是站在一张密集的蜘蛛网后面来看世界。

视网膜血管形成的图形是因人而异的，因而它们可以当作手印来用，将你与他人区分开来。更加微妙的是，这一章节中的每一张图也是如

31-4

在强光的背景上看到的角膜上的皱状。

31-5

在亮光背景上看到的晶状体的影子。

此——你的右眼和左眼中连续出现的飘浮物会有自身特有的构成，右眼和左眼的角膜与众不同，而晶体的结构也是特有的。如果你尝试诸如此类的实验，就会意识到你的双眼特有的肌理感——小的瑕疵、眼睛里的胶状体、角膜上微凹而又带有脏点的表面，以及依附在你的视网膜上蜘蛛网般的卷须状的东西。

32 如何看一无所有
how to look at Nothing

看到绝对乌有的东西可能吗？或者你是否常常可以看到什么，即使只是朦胧不清的东西或者就是你的眼睑内里？

这一问题是有人深入探究过的。在20世纪30年代，一位叫作沃尔夫冈·梅泽（Wolfgang Metzer）的心理学家做了一个实验，表明如果你的眼睛没有东西可看的话，就会停止工作。梅泽让志愿者待在那些精心照明以至于没有阴影和明暗变化的房间里。四面的墙洁净无瑕，所以便不可能知道相互之间的距离。在这样的环境中待了几分钟之后，志愿者就报告说，"乌云"和黑暗降临到了他们的视域中了。有些人感到极度的恐惧，仿佛就要失明了。另一些人则确信有昏暗的形状在盘旋，而他们也试着伸出手去抓住它们。后来发现，假如房间以一种明亮的色彩照明，那么几分钟之后，就会变得好像是昏暗的灰色。即使是鲜艳红色或绿色也似乎会转为灰色。

显然，眼睛是没法不看到东西的，而且在面临乌有时，它就缓慢而又自动地停止工作了。你可以在家中模拟诸如此类的实验：将乒乓球对半切开，而后轻轻地盖在你的眼睛上。由于你无法如此近距离聚焦，因而眼睛也就无法捕捉任何的细节；如果你是坐在一个照明非常平均的地方，你就看不到任何的影子和高光。不出几分钟，你就开始体会到了那些实验中的人们的感受了。在我看来，这是一种缓慢的、令人毛骨悚然的幽闭恐惧

症，也是对我正在看——或者即便是将要看到——的东西的一种焦虑。如果我不用白炽灯泡而用一个红灯泡，那么其颜色就会慢慢地褪尽，直到后来无论怎么看，也仿佛是一只白炽灯似的。

（顺便一提，如果你闭上眼睛，这个实验就没有意义了。眼睑对角膜的轻微压力以及眼肌的微小颤动会造成幻觉，叫作内视光，给你提供看的东西。用乒乓球做实验的唯一不足是：你的睫毛会碍事儿。实验者建议用"一种无刺激性的薄层，即可以随手拿开、用于外科的乳胶"睫毛固定在上眼睑——不过，也许最好不用它。）

这些实验都挺有意思，不过它们均是人为的。它用某种设计出来的东西，如刷得雪白的墙面或者切成对半的乒乓球，以便获得一致的视觉场。这儿还有一种我自己更为喜欢的、观察乌有的办法，那就是在漆黑一团时去努力看清什么。在最近几十年里，科学家们已经计算出，只有在5—15个光子进入眼睛后，我们才能记录一小束光亮。这是一个无以想象的小数字，比萤火虫淡绿色的闪光还要弱几百万倍。除非你待在洞穴里或是封闭的地下室里，你从来不会体验过那么暗的环境。可是，眼睛对此却是有准备的。

产生光感至少要5个光子，而非一个光子，这是因为眼睛中有一种不断分解的化学物，而每一次一个分子突变，就会放出一个光子。如果我们记录每一个光子，那么，我们的眼睛就在持续地记录光，即使我们自己眼睛外的世界中什么光也没有。放出光子的化学物叫视网膜紫质，正是这同一种化学物让我们一开始就能在黯淡的光线下用眼睛看。因而，就我们的视觉系统而言，根本就无以区分自发分解的视网膜紫质分子和那种因为被光子击中而分解的视网膜紫质分子。

5—15个光子是一种估计，无法给出确数，不过，不能确定其数字，恰恰是因为它本身是确定的。它必定和量子力学有关，后者是物理学的一个分支，研究像光子一样的粒子。按照量子力学，光子的活动只能通过统计学来了解，并不具有完全的精确性。精确的理论表明，答案总是不精确的。还有第二个原因表明我们为什么从来不可能确切地知道我们无法看到的光会是怎样微弱的光：人的视觉系统是"嘈杂的"——这一系统并非高

32-1
一无所有的图片。

效，它浪费了一定比例的时间。唯有洞穴探索者和自愿参加视觉实验的人才体验过完全的黑暗，而即使在这种时候，他们也看到了光斑。这些都是"假阳性"，告诉我们，没有光时却有了光。当我们不应该看到光时，我们却看到了光，而按照物理法则应该看到光时，我们却又没有看到光。同时，两只眼睛接受不同的光子，因而它们从来不是极其和谐地工作。在极度微弱的光线下，一只眼睛报告了光，也许会被另一只眼睛关于黑暗的报告所否决。从视网膜紫质分子一直到视觉处理中心的复杂通道上，许多事情都可能发生。

那些"假阳性"现象有一个很棒的名称"黑暗噪音"，也有一个不怎么样的专门术语，叫"等值泊松噪音"（equivalent Poisson noise）。然后，还有在眼睛自身内产生的光，被称为"眼睛黑光"。它也许有一种光子化学物的源头，诸如来自视网膜紫质分子的光；不管来自哪里，它对光的感受是有作用的。

内视光、黑暗噪音以及眼睛中的黑光——这属于视觉结束的地方。不过，它们都是奇妙的现象。你想看到这些东西，必须找到一个完全漆黑的地方——无窗的地下室或者可以完全关闭起来的过道——然后你至少得用半个小时来适应黑暗。我居住在城市里，不可能找到完全漆黑的地方。在我们的公寓里有一个通向室内过道的浴室，即使我拉上所有的帘子，将过道关起来，再将自己关在浴室里，光依然从门下面进来。起初，我没有看见光，但是10分钟之后我的眼睛就捕捉到了微光。真正的漆黑是很难找到的。

最后，没有任何东西可看时，眼睛和大脑就创造各种各样的光。黑暗的屋子开始发出微光，形成眼睛中的极光。它们似乎反射出我的内心状态——假如我疲惫了，我就会看到更多的东西，而我若是揉一揉眼睛，这些光就转化成了明艳的色彩。在完全黑暗的情况下，眼睛内展示的东西仿佛亮如白昼，而且几分钟之后才会慢慢黯淡下来。看到眼睛内呈现的东西，人们就会很容易同情人类学家的说法了，后者认为所有的成像皆源自幻觉。有些眼内景象宛如极光那样可爱而又不可捉摸，而另一些则像精灵一样充满了诱惑力。在没有内视色彩时，即使一片漆黑也活跃着杂乱的黑

色。假如我试着将目光集中到某种看不见的物体上——譬如我自己举在面前的手——那么我的视域就开始闪烁一道道杂乱的黑色。这是我的神经元极力要处理并不存在的信号的一种迹象。这些黑色也可能变得相当强劲，就像是寒冷的冬夜里床单所发出的闪光一样。我也可以让我的眼睛休息或者任其漫游，从而竭力去除所有的光感。我在这样做的时候，仍然意识到光的感受——确实是太暗了而无法叫作光了；它更是一种对光的记忆。那也许就是"眼睛中的黑暗之光"，是通常分子生命过程中的化学物在眼睛里的分离和重组。

　　因而，我依然有这么一个奇怪的念头：即使我们忽略了那么多的事物，对眼皮底下的东西几乎视而不见，我们的眼睛也不会停止观看，甚至在不得不从乌有中创造出一个世界时也是如此。或许唯有在大脑空白的时候，即在我们的梦与梦之间不知不觉悄然而过的时间里，我们才真正一无所见。不过，或许死亡是真正盲视的唯一名字。在其他任何时候，我们的眼睛接受光或者创造了光本身：如何看见眼睛带给我们的事物，只是一种习得而已。

跋

我们如何看扇贝?
how do we look to a scallop?

我在本书中所描写过的一切事物是否都有某种意义呢？假如我是心理学家或者科学家，那么，我或许就会给出肯定的回答。似乎存在着不同的观看方式——有些方式只是匆匆浏览而已，而有些则有赖于艰苦而又专心致志的凝视。心理学家也许会说，本书委实是观看种类的一种集成。

譬如，有些章节揭示了我们是如何自然而然地在大自然中寻找有序的图案。油画中的裂缝就是一个恰切的例子，而公路的裂缝以及我一笔带过的树皮纹理也是如此。还有一些章节似乎是有关计数和测量的。手印的分析要求计数和测量，而检查涵洞也是一样。另外一些章节谈的是那种别出心裁的注意，从而揭示出一些看不见的细节。我也同样谈了如何注视肩关节处光滑的肌肤，以找出其内在的连接，以及如何通过察看日落中的微妙色彩，找到其不被察觉的轮廓。有些章节大体上是有关对极小形态的近看细品——沙子和邮票就是一些例子。不过，其他一些章节是有关观看者在平面上观察事物并将其立体化的能力，在看晶体、工程图纸和 X 光片时，这是必不可少的一种技巧。

八个或十个范畴就可以很好地囊括本书了，而我在撰写此书时也是想这样来组织稿子的。目录或可有这样的标题：图形识别、计数和测量、专心凝视、近看细品和立体化视觉，等等。不过，这到头来会是一本何其乏味的书。心理学家和认知科学家是用这些范畴进行研究的，而且它们也确

实有助于人们理解大脑是如何处理视觉符号的。但是，诸如此类的范畴过于抽象，完全没有抓住事物本身迷人之处。我看日落不是为了测试自己辨别相似色彩的能力，或者看晶体是为了试一下自己立体化视觉的水平。相反，在我看日落或晶体时，我或许会想到，我正在以一种特殊的方式观看，此后也许想对不同的观看方式进行归类。看是主要的，而不是理论的描述或归类。

观看非凡事物的乐趣是针对这些事物本身的，当转化为理论时，这种乐趣就不见了。日落色彩中不可见的界线不同于雨虹或油画中的色彩界线。晶体端面是依照很是特别的规则排列的，而这些规则无法适用于其他任何东西。我观看每一种东西的方式就是针对这一事物的，在视觉以外的领域也是如此。有人说，数学是教你如何思考，那根本不对。数学就是数学。几何学家教你如何像一个几何学家一样地思维，而代数则教你像代数学家那样进行推论。重要的是那些线和等式，正是这些令人兴味盎然，就如在这里是那些东西吸引了我的注意力。

因而，我决定不按某些《视觉理论》或《看的类别》之类的书的结构来写这本书了。我倒愿意让本书成为一种对我们视觉中的新事物以及新的观看方式的展示。依照这样的心情，我在最后要谈一个完全越出人类能力的观看例子。

石鳖（chiton）是一种动物，个头不大，常见于海边的岩石上。字面上说，chiton 也是一种希腊式的短袖束腰外衣，不过石鳖与这种服饰并不相像。在英国，它被称为"盔甲贝"；在美国，则又被叫作"海摇篮"。这两种叫法都很接近石鳖的特点。它有一条很柔和的曲线，就像是摇篮似的，同时它又是一节一节的，似乎披上了盔甲。石鳖很像是那些在石头底下可以找到的那种小的体节贝壳动物，如"球潮虫"或"潮虫"（如果你抓住一只球潮虫，它就像犰狳那样蜷曲起来，变成了一个小小的球）。球潮虫几乎是没有视力的——它只有两个眼睛，我估计是不需要经常用的。不过，石鳖就完全不同了。生物学家发现，贝壳类动物——贝壳是面对外界的，而身体蜷缩在贝壳下面——几乎布满了眼睛。有一种贝壳动物的眼睛为 1472 只，而另一种则"显然不少于 11500 只"。

这些眼睛看到了什么呢？用生物学的术语说，石鳖有一种"影子反应"——也就是说，它们可以依照石头上的明暗进行移动。可是，石鳖为此干吗要用11500只眼睛呢？眼睛必不可少，可这只是误导人的说法；每一只眼睛都有一种郁金香状的视网膜和数以百计的受光体——足以形成一种朦胧的形象。那么，我在海滩散步时，是什么眼睛看着我呢？而且，这是一种稳定不变而又定焦的注视，还是一种模糊而又分散的目光？它要用11500只眼睛中的多少只眼睛才能瞥见海滩上我的样子，同时追随我在石头上的投影呢？

存在着一种尚未被证实的可能性，即石鳖拥有数量更为巨大的小受光体。它们曾被冠以"微眼"的美名。没有人知道它们怎么可能有那么多的眼睛，或者更明确地说，它们是否有过这么多的眼睛。石鳖的外贝仿佛就是一层密密麻麻的眼睛层，是一种乔装起来的保护外壳。

当然，人们无从知道石鳖眼中的世界是什么样的。其他软体动物也同样是奇特的：有些有复眼；有些则有"眼点"（eye spots）或"镜眼"（mirror eyes）。扇贝是一个著名的例子——它们远比其他软体动物更为"高级"，拥有多达200只眼睛，足可形成清晰的形象。它们的眼睛背后有反射镜和两个视网膜：一个捕捉进入的光，另一个则捕捉从反射镜上集中反射出去的光。其他软体动物也有"头眼"或"真眼"——"真"是依据了人类的标准，因为生物学家们都将任何长在头上的动物眼睛称为"真眼"，而把别的部位的眼睛只是叫作"非头眼"。不过，即使是在严格的"真眼"领域里，也有着令人眼花缭乱的种类：有些软体动物有"单眼"，另一些则是针眼、扫描眼（scanning eyes），甚或是带有晶体的、类似人那样的眼睛。作为贝壳收藏者的最爱——深海鹦鹉螺——就是针眼，也就是说，只是前面有一个孔，而没有晶体。一些研究者说，鹦鹉螺的视力一定很差，可是这是一种古老的动物——那么，为什么一种差的视觉系统会持续四亿年以上呢？章鱼的眼睛很大，很像人的眼睛，不过它们还有小的"受光疱囊"，据说在我们的眼中只能勉强看作是小的橘色斑点。没有人知道疱囊是干什么的，或者它们是怎样佐助章鱼的大眼的；章鱼的大眼有多达两千万的受光体——远远超过了许多的哺乳动物。

动物的视觉充满了无法理喻的情状——这是我们无法指望共享的世界，而它们的视觉方式也一定是我们的认知无法企及的。当我走在海滩上的时候，我喜欢想到会有数以百万计的眼睛盯着我——鱼、鸟的大而清澈的眼睛，章鱼水汪汪的眼睛，扇贝的几百只鲜红的镜眼，每一个石鳖的数以万计的眼睛和微眼。这提醒人们世界上的观看方式何其之多，可以观看的事物又何其之众。本书谈了 32 种东西，而数以百万计的事物将有待发现。

译后记

我和本书作者詹姆斯·埃尔金斯教授是多年的朋友了。我和他一样，也是研究美术史论的，可是他尤为勤勉，著述不辍。而且，其才思也常让我惊讶。他的这本当年一开印就是 25000 册，并且在出版社秋季排行榜上占据首位的《如何用你的眼睛》的书就是一个颇好的例子。

当然，这本书不是美术史论性质的专著，而是另类的遣闲文字。作者一方面似乎海阔天空，无所不谈，另一方面则又是抉微见著，言必有据。我私下里觉得，这是作者写得最漫不经心但是又最见性情的一本书。随手翻翻，当开卷有益。

他的这本书也多少促使我想起了一种可能已经被我们忽略得太久的事实：许多卓有成就的美术史论家实际上是有过很让人意外的奇特兴趣或研习经历的，而且，可能正是这些看似无关的兴趣与经历在其后来的美术史论研究生涯里产生了极为精彩的影响。

古罗马时期以《自然史》（或译《博物志》）闻名的老普里尼在美术史论领域有着非凡的建树。他最为擅长的其实是法律、文法和修辞学，而他借助于古希腊传记而写成的那些涉及美术史的文字何其生动，为后世不断地引用或转述。

意大利文艺复兴时期的画家瓦萨里对于诗歌有着持久的兴趣，当他拿起笔来撰写同时代的艺术家的传记时，诗歌的才情才得到了适得其所的挥

洒,尽管他的一些文学圈子里的朋友是润色过他的一些文字的。

有西方"美术史之父"之称的温克尔曼早年学习医学与数学,他依据古罗马复制品而进行的古希腊美术史的研究时常有入木三分的冷静判断和优雅有致的诗情洋溢,令无比理性的哲学大师黑格尔也为之心折。

创立了现代美术鉴赏学的莫雷利,眼力最为独到而又尖锐,这肯定又是得益于他的从医经历。

20世纪一些重要的美术史论家,例如,法国血统的美国著名经济学家约翰·迈克尔·蒙蒂亚斯(John Michael Montias, 1928—2005)从1978年开始,由于厌倦了自己所擅长的经济领域里的政治背景,就中年转行而涉足于荷兰美术史的领域,最后竟成为研究20世纪上半叶荷兰美术史的最权威的学者之一,其学术成果令后世研究者无法绕开,因而屡屡被人引用至今。他在1987年还提出了美术史学者很少注意的一个观念,即17世纪20年代荷兰绘画从鲜艳多彩的画法转为较为单一的颜色面貌,其实正是一种成本削减的效应,经济学家称之为"过程革新"(process innovation)。诸如此类的变化以往总是从审美选择的角度加以把握,如今证明是纯粹的经济动机驱动的结果。其实,蒙蒂亚斯以前并未学过什么美术史,既不懂现代荷兰语又不熟悉地道的美术史家的行话,50岁时才第一次发表美术史论文。再如,在英国瓦尔堡研究院工作的查尔斯·米切尔(Charles Mitchell)对文艺复兴的古物研究有过精到的论述,可是他并不认为自己是正儿八经的美术史论家,而且还有点开玩笑地说,瓦尔堡的学者是不喜欢艺术的!按我的理解,他的意思可能是在说,美术以外的知识其实太非同小可了。

因而,我对埃尔金斯关注那些其实离我们很近而又往往被视而不见的事物的特别兴趣是很能理解的。而且,事实上,他还计划着再写出一本类似的讨论视觉的书稿,但会包含更多有趣的、令人耳目一新的科技信息。

当然,那种偏离对主义、流派的肆言,而热衷于"一沙一世界"的叙述文字,更容易令人联想到美国心理学家马斯洛对所谓的"存在性的世界"的推崇态度。马斯洛是极为看重微不足道的东西的。他认为,人应该有意识地进入存在性世界,走出精神的匮乏性世界,这样做未必是非要进

入一种宏大无比和深刻之至的领域不可。人可以缩小注意的范围，全神贯注地陶醉于一些微小的世界，像蚂蚁或地上的其他昆虫，或花朵或地上的叶片、沙粒和尘埃，专心致志地观察而不受外界干扰；也可以用艺术家或摄影师的眼光来观察物体的本质。例如，用镜框将它镶起来以把它和周围的环境分开，把它与你的先入之见、预想以及关于它应该怎么样的种种观点分开；把物体放大了看，眯着眼看，以观察它的大概轮廓；或者从另一个异常的角度来观察，如把它颠倒过来看一看，或看它镜子里反射的影子；也可以将它放入特殊的背景中，用特殊形式来摆放它；以及透过不同颜色的滤光镜来看它，长时间地盯着它，同时展开自由的联想，任意地发挥……

如何在纷繁嘈杂、有时可能是不无郁闷和烦恼的生活中寻求或经营一种愉悦尤加的兴趣和一份宁静致远的心绪，而且只需付出一点时间而已，那么，我相信，这本《如何用你的眼睛》不失为一种特别的启迪。

本书的翻译一直断断续续，拖了不少的时日，并非因为原书文本有什么了不得的难度，而是由于真正属于我自己的、成块的时间实在不是太富余。于是，我就只能在零打碎敲的时间里一点点地译。或许正是这样，反倒更能切近本书固有的散淡、闲雅和恬适的性质，而实际上原作者也希望读者在随便翻阅中获致丰富的知识和乐趣。附带一提的是，原书中的"参考书目"与"插图目录"由于对一般中国读者的意义并不是太大，故略而不译了。

当然，要提醒一下的是，对于所有热爱生命和这一世界的人来说，重要的是放下书本或整理心情，主动而又潇洒地走向一个"看"的精彩世界。

2005 年盛夏，记于北京蓝旗营

Simplified Chinese Copyright © 2019 by SDX Joint Publishing Company.
All Rights Reserved.
本作品中文简体版权由生活·读书·新知三联书店所有。
未经许可，不得翻印。

How To Use Your Eyes©James Elkins
Simplified Chinese Copyright © 2019 by SDX Joint Publishing Co. Ltd.
All Rights Reserved.
Authorized translation from English language edition published by
Routledge, an imprint of Taylor & Francis Group LLC. All rights reserved.
本书原版由 Taylor & Francis Group LLC 出版公司出版，并经其授权翻译出版。
版权所有，侵权必究。

Copies of this book sold without a Taylor & Francis sticker
on the cover are unauthorized and illegal.
（本书外封贴有 Taylor & Francis 公司防伪标签，无标签者不得销售）

图书在版编目（CIP）数据

 如何用你的眼睛／（美）詹姆斯·埃尔金斯著；丁宁译 . —北京：
生活·读书·新知三联书店，2020.2
 （彩图新知）
 ISBN 978 – 7 – 108 – 06587 –2

 Ⅰ.①如… Ⅱ.①詹… ②丁… Ⅲ.①视觉形象－构图（美术）
Ⅳ.① J061

 中国版本图书馆 CIP 数据核字（2019）第 091430 号

责任编辑	刘蓉林	
装帧设计	薛　宇	
责任印制	宋　家	
出版发行	生活·讀書·新知 三联书店	
	（北京市东城区美术馆东街 22 号 100010）	
网　　址	www.sdxjpc.com	
图　　字	01-2019-2749	
经　　销	新华书店	
印　　刷	北京图文天地制版印刷有限公司	
版　　次	2020 年 2 月北京第 1 版	
	2020 年 2 月北京第 1 次印刷	
开　　本	720 毫米 ×1000 毫米　1/16　印张 16.25	
字　　数	200 千字　图 126 幅	
印　　数	0,001－8,000 册	
定　　价	69.00 元	

（印装查询：01064002715；邮购查询：01084010542）